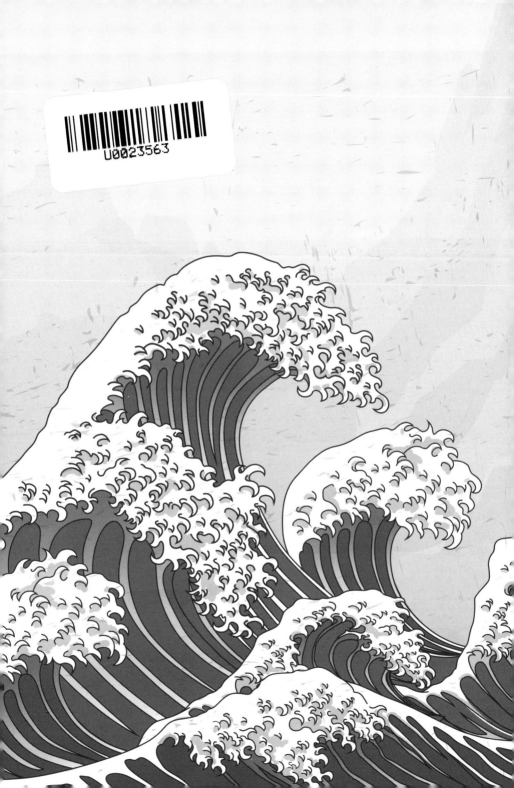

U0023563

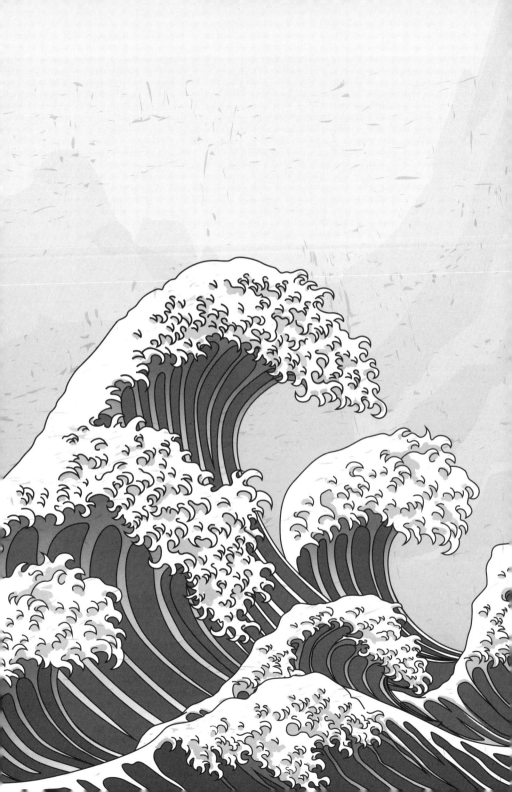

從北齋到吉卜力

かつしかほくさい　スタジオジブリ

走進博物館看見日本動漫歷史!!

李政亮 著

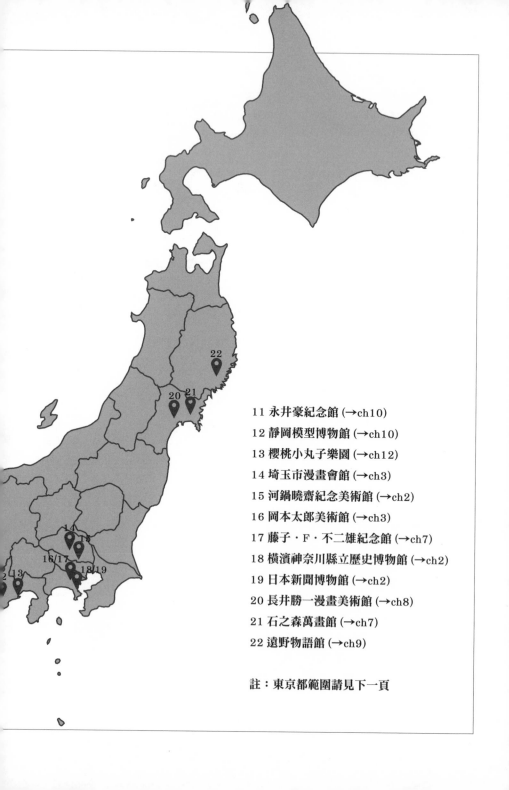

註：東京都範圍請見下一頁

相關博物館地圖

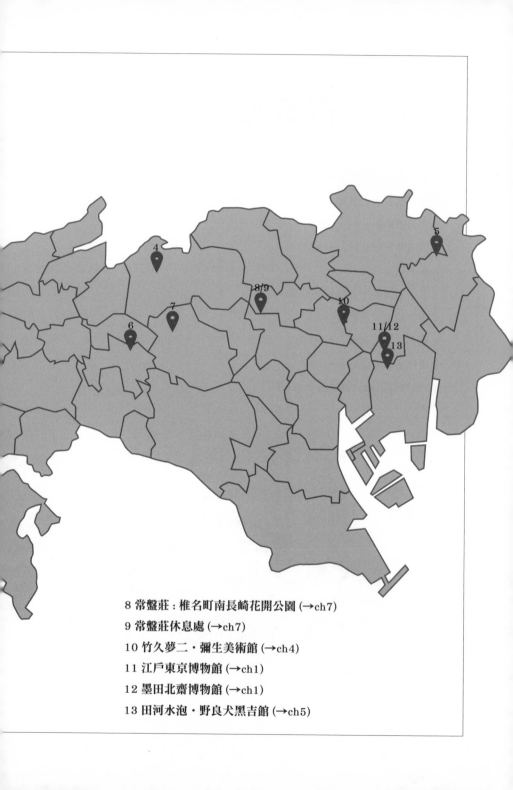

8 常盤莊:椎名町南長崎花開公園 (→ch7)

9 常盤莊休息處 (→ch7)

10 竹久夢二・彌生美術館 (→ch4)

11 江戶東京博物館 (→ch1)

12 墨田北齋博物館 (→ch1)

13 田河水泡・野良犬黑吉館 (→ch5)

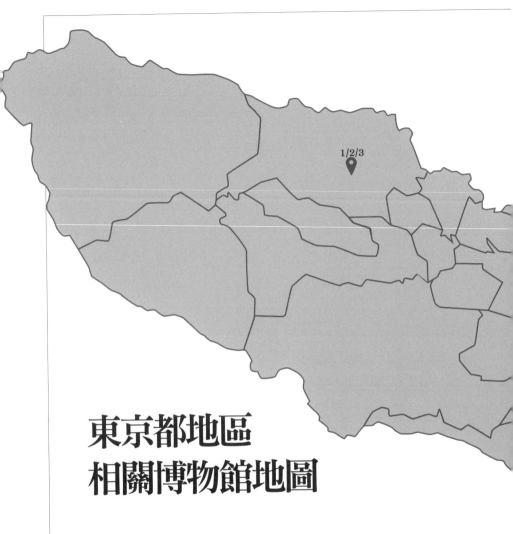

1/2/3

東京都地區
相關博物館地圖

1 昭和懷舊商品博物館 (→ch7)

2 青梅赤塚不二夫會館 (→ch7)

3 昭和幻燈館 (→ch7)

4 東映動畫博物館 (→ch12)

5 龜有：烏龍派出所景點 (→ch11)

6 三鷹之森吉卜力美術館 (→ch12)

7 東京杉並動畫博物館 (→ch12)

前言

走進博物館看見日本動漫歷史！

這本書透過日本動漫相關的博物館、紀念館來介紹日本動漫的歷史，從江戶末期到平成年代，沒有動漫新番的情報，也沒有宅與萌之類的語彙，更多的是歷史幽境裡的踏查，在不同的時代情境、漫畫家與他們的心境之間。

從二〇〇九年開始，筆者幾乎每年都會到日本造訪動漫相關的博物館，將近十年的考察，原點卻是來自中國生活經驗的觸發。

浮躁氛圍下的童年漫畫記憶

筆者從二〇〇〇年到二〇一二年在中國有十二年的生活經歷。約略是二〇〇八年，

筆者在自宅花園抽菸時，突然有位陌生人停下腳步問我：「您這房子賣嗎？」突如其來的提問，讓人甚感詫異。當時「浮躁」正開始成為中國社會的關鍵詞，浮躁意指人人都想在最短的時間以最低的成本完成自己的目的，迄今依然如此。就像那位陌生人，他或許就想跳過房屋仲介，不但找到房屋標的，又能省下一筆仲介費。

菸未熄，筆者突然在那浮躁的氛圍裡回溯自己生命中有沒有一段專注安靜的時刻？浮現腦海的竟是一九八〇年代初期小時候在漫畫租書店裡看漫畫的情景。那是很多孩童的集體記憶，在書架上挑書，然後在漫畫的世界裡度過大半日時光。那時候台灣的小孩其實已看過手塚治虫以及宮崎駿的部分作品，深受歡迎的《怪醫秦博士》其實就是手塚治虫的經典作品《BLACK JACK》，在還沒有版權概念的年代裡，出版社經常把日本漫畫主角的姓名改為中文。

手塚治虫是昭和時代日本大眾文化的代表人物，宮崎駿則是平成年代將日本動漫推向世界的重要推手。一九七〇年代末期，也就是昭和後期，宮崎駿還只是尚未成名的年輕動漫工作者，不過，台灣小孩其實已與宮崎駿打過照面。當時受到小孩喜愛的《萬里尋母》、《龍龍與忠狗》等作品，年輕的宮崎駿就參與了這兩部作品的製作。

九〇年代如潮水湧來的日本動漫

此後，我再沒有接觸到動漫，直到日本動漫如潮水湧來的一九九〇年代前後。

一九八九年《少年快報》創刊，創刊號就是驚人的〈城市獵人〉、〈七龍珠〉、〈亂馬1/2〉等名作的合輯，外加三十元超低價席捲市場，一九九二年二十三萬冊的發行量高峰，說明台灣驚人的日本漫畫閱讀人口。不過，台灣出版的日本漫畫多是未經日本出版社授權的盜版，《少年快報》堪稱集大成的海賊版。而後，台灣出版與媒體相關法律進行變革，與此同時，日本電視劇、電視動畫、漫畫大量引入台灣，哈日成為一九九〇年代重要的文化風景。

就動漫來說，一九九二年《著作權法》大幅修訂，確立版權出版方向，過去租書店裡的漫畫其實多是盜版。自此之後，日本漫畫以堂堂正版之姿翻譯出版，值此同時，也是日本新一代漫畫家湧現之際，部分翻譯出版的作品改寫我們對漫畫的既有印象，所謂的漫畫遠遠不再單純是兒童讀物，漫畫也可以面向成人，談論政治、社會等議題，當時讓人眼睛為之一亮的作品諸如《沉默的艦隊》（一九九三）、《聖堂教父》（一九九四）、

《家栽之人》（一九九四）、《夏子的酒》（一九九六）、《課長島耕作》（一九九六）等。

此外，一九九三年《有線電視法》通過之後，台灣進入第四台時代，日本動漫開始進入電視頻道，《櫻桃小丸子》就是較早一批播放的電視動漫。一九九五年第一家「漫畫王」在台北市問世，眾多分店在各縣市快速延展，這是升級版的租書店，有個人的空間、有漫畫、有飲料而且二十四小時營業，那個年代服役當兵的人放假無處可去時，漫畫王成為打發時間的所在。

一九九〇年代日本動漫無所不在，每個人都可依喜好各取所愛。

真實世界的想像與延伸

我喜歡看日本動漫，但唯獨無法理解科幻機甲的世界，也不解為何有人喜愛，直到多年之後，我才解開這個謎團。

陌生人突然的提問誘發我想起童年的漫畫世界後，突然興起提出日本動漫相關研究案的念頭，研究從人生的自我探問與追尋開始，是最愉快不過的事，我的運氣很好，研

究案申請通過。研究案的主題之一，是中國大學生為何喜愛日本動漫。為此訪談了許多南開大學的學生，這讓我看到另一個國度的年輕人的世界。一名受訪者的回答讓筆者印象深刻，他說高中三年都受《新世紀福音戰士》的影響，生與死的價值討論在他腦海裡不斷翻滾。訪談多人之後，筆者對中國重點大學學生的成長經歷與生活世界有了清晰的輪廓，筆者可以想像高中生在重度的升學壓力與枯燥的教科書裡，《新世紀福音戰士》如何在他腦海裡形成鮮活的世界。

筆者之所以能夠理解那樣的心情，因為在研究前把《新世紀福音戰士》看了一遍，主人公碇真嗣始終在自我存在的問題上困擾著，觀看中突然想到一位中國同事告訴我的，中國的現實就像魔幻寫實主義。科幻是虛構但也是真實世界的想像與延伸，像是打通了任督二脈，開始可以進入科幻機甲的世界，也看到這個世界在中國年輕人世界裡的開展。

穿梭網路不如起步走路

研究計畫的另一個重點是日本動漫產業是怎麼形成的？

在網路上，可以找到許多相關的中文資料，這些資料有個共通特色，就是從二戰之後，特別是以手塚治虫為起點描述。至於二戰前日本動漫的發展呢？這方面資料較少，大抵僅是漫畫家名字與作品名稱浮面的介紹，所能找到的部分文章，其實也多是相互引用沒有新意。有趣的是，高中生、大學生喜愛日本動漫者不在少數，網路上只要輸入日本動漫這幾個字，就可以找到不少以日本動漫為主題的學生報告。這些報告談到日本動漫發展歷史時，二戰之前的部分就把網路上浮面介紹的文字稍加整理放在報告裡。

無庸置疑，現在是網路時代，但網路無法涵蓋所有的知識！十多年前剛開始教書時，每當課堂上問學生哪裡可以找到某某方面的資料時，學生們就是一副不可置信地制式回答「網上啊」！網路就是他們全部的世界，筆者不是很喜歡這個答案，但也無從反駁。不過，在日本動漫歷史的考察裡，卻慢慢發現網路的侷限。二〇〇九年第一次開始進行日本動漫相關博物館的踏查之旅，老實說，一開始所知有限，以為帶著日本全國通

行的 JR PASS，一次十多天的旅行就能搞定，我跟認為網路什麼都有的學生一樣膚淺。

但是，第一次踏查之旅卻有很大的收穫。我在東京中野區的二手漫畫書店裡買了朝日文庫的《手塚治虫物語》。上中下三冊的《手塚治虫物語》對手塚治虫一生有嚴謹的考證，例如他對漫畫的興趣，一方面來自父親書架上北澤樂天、岡本一平乃至外國漫畫家的作品，另一方面則來自他成長時期的赤本漫畫＊，乃至田河水泡、橫山隆一等人的作品。誰是北澤樂天、岡本一平、田河水泡，以及橫山隆一？網路上所能找到的中文資料，就只有他們的名字與作品名稱，缺乏再進一步的介紹。舉例來說，田河水泡的《野良犬黑吉》（のらくろ）在昭和時期大受歡迎，甚至影響了當時的殖民地台灣，但田河水泡的出身與創作背景是什麼？他為何創作《野良犬黑吉》？為什麼《野良犬黑吉》在那樣的年代裡深受歡迎？網路上的中文資料裡，這些基本的解釋付之闕如。

＊編按：赤本漫畫，意指當時書商為了大量銷售書籍，並且降低成本，因此採用粗劣的紙張印刷，加上紅皮封面裝訂的書，小出版社為了迅速賺錢，便模仿此形式，遂被稱為「赤本漫畫」。

心靈的壯遊！

就從手塚治虫小時候讀的漫畫開始吧！網路有侷限卻仍是重要的媒介，筆者開始搜尋這些漫畫家的名字，逐一看看有無相關紀念館、美術館。日本果然是非常重視自身文化保存的可怕國度，這些漫畫家大多有紀念館，其中不少更是以私人之力經營。在這些展示空間裡，可以看到漫畫家的一生與他的作品內容，乃至風格變化等等資訊。有的紀念館、博物館會出版介紹手冊，這些手冊圖文並茂，而且內容多經過專家考證，最特別的是這些手冊只有在紀念館、博物館才能購得。只有親身走一遭，才能獲得至寶！

就這樣，筆者從二○○九年開始到二○一八年，幾乎每年一次造訪相關的紀念館、美術館，這是日本歷史的壯遊。

逆時間軸而行，也逆眾人之思維。論及日本動漫，人們討論的往往是二戰之後日本動漫文化如何成為日本流行文化的象徵，動漫產值規模又是如何龐大之類的問題，很少人討論日本漫畫是如何浮現，如何奠定基礎，進而演繹出動漫文化。在筆者看來，日本

漫畫的發展，以江戶末期為起點，浮世繪是江戶大眾文化璀璨的一頁，浮世繪師繪製流行文化、或風景、或相撲選手、或演員。但是，橫濱開港，寫真引入之後，浮世繪逐漸凋零，浮世繪師既向西洋人學西洋畫，也緊緊抓住另一樣新鮮事物——報紙，他們在報紙為大眾感興趣的主題繪製插畫，這就是日本漫畫的起點。

而後的發展裡，無論日本政治社會如何劇烈變化，漫畫都成為表述各種不同意見的平台與形式，一九三○年代，左翼運動者視漫畫為傳播理念利器，國家的戰爭動員也少不了以漫畫為宣傳媒介。戰後日本社會元氣漸漸恢復之際，手塚治虫成為最受矚目的漫畫家，次世代的漫畫家們都因小時候讀了手塚治虫的漫畫決心成為漫畫家。漫畫創作就像走林中路，有人依循著手塚治虫已走過的道路另闢新路，這些漫畫家在日本經濟再發展所帶來的大眾社會裡大受歡迎。也有人走較少人走的路，有的想要創造不同於手塚治虫的漫畫風格，或者呈現社會現實、或者呈現冷酷人性，或者以歷史長篇勾勒被宰制的弱勢者的歷史。

漫畫家所走的路跟自己的眼界、視野有直接關係，他們之間或有論辯，步入動漫時代，這些論辯會再來一次，就像宮崎駿對手塚治虫的強烈批判。不過，這些其實都豐富

了動漫文化。對筆者來說，重要的是我們能不能透過紀念館、博物館等場所，像是偵辦刑事案件重建現場那樣，在歷史的軌跡裡理解漫畫家們創作的心境以及他們與時代的對話？

那是心靈的壯遊、歷史的探索，所謂的日本動漫歷史不再只是網路搜尋即可，所謂的日本旅行，也不再只是消費血拼！走進博物館看見日本動漫歷史，那裡有時代轉折的波紋、有媒介變遷對大眾文化的形塑、有漫畫家們的心境。

歡迎您一起跟我來！

葛飾北齋的漫畫擦邊球

日本漫畫的濫觴，要從江戶時代的浮世繪以及傳奇大師葛飾北齋（一七六〇—

一八四九）談起。

這個起手式，在讀者看來或許就像「從前從前」之類的口吻，有種遙遠不著邊際的感覺。如此漫長地追溯，所為何來？

所謂的漫畫，是近代報紙發展的產物。十九世紀中期的德國、法國與英國，在報紙版面上放上政治諷刺畫開始，就誕生出漫畫來。隨著印刷技術的進步與報刊讀者的增加，漫畫漸漸地大眾化，成為日常生活重要的一部分。按此標準，葛飾北齋於一八一四年出版的作品《北齋漫畫》，勉強達到，可以說是日本漫畫的濫觴。不過，筆者並不準備把葛飾北齋搬到日本漫畫歷史始祖的神壇上，主要原因在於報紙是每日出刊，歐洲報紙的政治諷刺漫畫是例行性的，而葛飾北齋雖然人氣高，《北齋漫畫》畢竟只是單部作品。

精確來說，葛飾北齋與日本漫畫歷史的關係，僅是擦邊球的角色。生逢江戶鼎盛之際，他的浮世繪作品增添了江戶庶民文化的風采，他在日本漫畫史中真正重要的角色是關鍵的過渡，在葛飾北齋引領浮世繪的高潮之後，年輕的浮世繪師漸次出現。然而，年

輕一輩的浮世繪師卻身處江戶與明治的時代夾縫中，十九世紀中期的橫濱開港，寫真的出現，浮世繪聲勢不再，西洋人陸續前來，其中不乏畫家甚至漫畫家，日本人也在此刻開始辦報。浮世繪師們緊緊抓住時代激流裡的救生圈，他們有的兼學西畫，開始為報紙作畫，主題不再是浮世繪傳統主題──江戶流行事物，而是眼前的政治社會現象，一時之間，也因緊扣社會脈動而大受歡迎。就這樣，日本漫畫發展真正跨出了第一步，年輕的浮世繪師成為第一代漫畫家。有趣的是，在報紙畫插畫的浮世繪師們卻未必認為自己是漫畫家。

打開江戶之門

　　儘管僅是擦邊球的關係，但理解江戶與葛飾北齋，卻是探究日本漫畫史非常重要的起點。東京兩國區的江戶東京博物館是進入江戶時空的任意門。日本博物館的特色之一是善於考據歷史文獻，並製作模型以立體再現歷史，二是多半有深入淺出的解說單，甚至出版品。值得一提的是，這些出版品甚難在購物網站上買到，只有親臨博物館才能購

得，像是到此一遊才有的權利。第三則是博物館之間的聯繫強，在一間博物館也能拿到其他博物館的相關資料。

江戶東京博物館也不例外。這座博物館是本書所介紹的博物館當中，展示空間最大、模型展示也最多的，附帶一提，雖名之為博物館，聽起來嚴肅，卻是適合寓教於樂的親子遊、以探索歷史的景點。筆者曾三度造訪這座博物館，其中一次是和當時小學二年級的小兒前去，博物館中有很多的模型展示與巧思，好動的小兒都能沉浸在歷史的氛圍當中。貫穿政治權力中心到庶民文化，是這座博物館的展示理念。一五九〇年，德川家康開始經營江戶地區，一六〇三年受封蝦夷大將軍後，更是大力以江戶為據點。從江戶開發到一八六八年易名東京的兩百七十八年間，東京與京都的角色發生了關鍵的變化。兩座城市的規劃，就像城市風格的對照，京都是宮廷正統，規劃上仿中國長安城，以城彰顯權力格局的棋盤式布局為基底。江戶開發之際，仍是默默無聞的小輩，她的發展歷史風貌恰以日文的の字開展。隨著江戶的開發與繁盛，城市角色慢慢發生變化，日本的政治與文化原以京都為尊，在商業上又以大阪商人最活躍，江戶曾經政治、文化與經濟皆無，但隨著江戶兩個半世紀的發展終成璀璨，庶民文化尤其是江戶文化的核心。

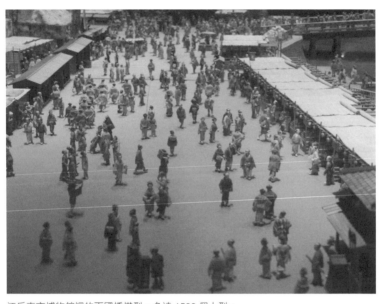

江戶東京博物館裡的兩國橋模型，多達 1500 個人型。

一進博物館，便有座依一六○三年的日本橋原尺寸打造的模型。日本橋不僅是江戶核心，也是對外聯繫的起點。今日日本橋依舊在原址，曾於一九一一年改建，成為讓現代車輛得以通行的石橋。江戶時代從江戶通往其他城市的五條主要路線，皆從日本橋出發，約每四公里就設驛站，其中，從日本橋到京都的東海道尤為著名，全程共計設有五十三處驛站。走在日本橋模型上，就像走入江戶時空。當時江戶城裡有三大板塊，一是大名所在的政治權力中心（武家地），江戶城の字的起點就從今日皇

居附近開始，今日的日本國會、靖國神社、日本銀行等位於江戶城的中心區域。二是寺廟神社所在的寺社地，江戶西南方到西北方便是寺社地。三是一般居民居住的町人地，從東到北是町人地的所在。就權力結構來說，江戶是以德川家族為頂點的武士社會。

十九世紀初期，是江戶繁盛時期，當時人口多達百萬，與巴黎、倫敦同為世界數一數二的大城市！從人口結構來看，武家地約五十到七十萬人，寺社地在五到六萬人，町人地則有五十五到六十五萬人之譜。

江戶東京博物館位於兩國橋旁，江戶時期武家地與町人地的交界之處。日本文化的變革常因地震與火災等因素重生，一六五七年明曆大火是一例。江戶面積六成燒成一片焦原，許多人因無法越過隅田川逃生而死亡，一六五九年於是興建兩國橋，而後，兩國橋成為江戶繁榮之處，橋西是相撲發源地，橋東則是娛樂街廣小路，水茶屋、劇場一應俱全。江戶三大娛樂──相撲、歌舞伎、遊廓都在兩國橋附近，夏日納涼煙火更是兩國橋盛事。江戶東京博物館模型展現歷史的極致，也正是兩國橋庶民日常的呈現，一千五百個人物造型外加物件模型，勾勒出櫛比鱗次的各式商店、扛著扁擔的小販、逛熱鬧的遊客熙熙攘攘，以及隅田川上船隻絡繹不絕的景象。此外，江戶時代以布料聞名

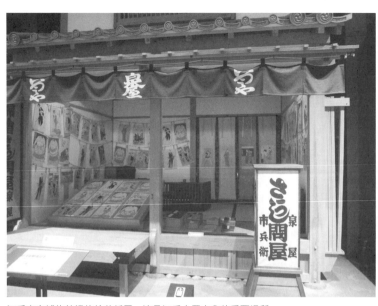

江戶東京博物館裡的繪草紙屋，這是江戶大眾文化的重要場所。

浮世繪，「浮世」意味著現世、

之時。

師」之稱的小林親清一九一五年去世

起點，終點則是有「最後的浮世繪

詞，成為浮世繪約兩百五十年歷史的

宣在書中插畫提筆寫下「繪師」一

逐漸出現。一六七二年，畫師菱川師

有關。大火之後，大眾娛樂的需求也

說。浮世繪的問世，同樣跟明曆大火

在這裡，可以買到浮世繪與通俗小

起眼，卻是江戶庶民文化的交會點，

博物館一隅的繪草紙屋，不怎麼

各有大型模式呈現與資料解說。

的名店三越越後屋、歌舞伎劇場等也

現實之意，簡言之，也就是呈現現世事物的繪畫。依字面解釋其實不完全精準。與浮世繪師相對的是御用畫家集團，他們受官方供養，衣食無虞，畫作主題經常是筆工精細的花鳥，從十五世紀到十九世紀長達四百年的狩野派就是代表。相較之下，浮世繪師代表民間生活的畫師。浮世繪的創作流程，是先有書肆店主邀集浮世繪師、雕師與摺師一起工作，浮世繪師繪圖，雕師將圖刻在木板上製版，摺師則負責配色，完成這幾項基本步驟，就可進入大量印製的階段，而後送到繪草紙屋販賣。

在生產流程裡，店主依當時流行的題材指定主題，浮世繪主要題材包括芝居繪、美人繪、武者繪、役者繪與名所繪等，芝居繪就是以歌舞伎戲碼為主題的畫作，這類作品占浮世繪作品總量一半以上，足見歌舞伎受歡迎的程度，根據考據，歌舞伎表演確實從早到晚不停歇。美人繪指的是吉原遊廓名妓的畫像，事實上，這些美人其實就是浮世繪師自己想像中的美人。武者繪是將軍面貌，役者繪則是歌舞伎演員的畫像。名所繪，著名風光的繪畫，這也就是旅行成為流行文化之後出現的浮世繪類型，葛飾北齋著名的「富嶽三十六景」系列作品便是名所繪的經典，其中的作品也曾獲選登上針對外國旅客發行的 JR PASS 封面。

江戶的繁昌不但是近代日本的原型，不同年代的人們更在不同歷史的紋理上找尋江戶。就像明治初期出生的永井荷風（一八七九—一九五九），他在大正時代裡穿著木屐、手持蝙蝠傘，像晃遊者在東京四處踏查，隅田川、寺廟、里巷處處是他的江戶記憶。而昭和末期的一九八○年代，如流星短暫一現的漫畫家杉浦日向子（一九五八—二○○五）鑽入江戶文化的研究，她以浮世繪大家葛飾北齋為主角創作《百日紅》（一九八七）。到了平成年代，以推理小說成為國民作家的宮部美幸也為了江戶寫了第一部非小說作品《平成徒歩日記》（一九九八），那是她從現代人的角度重探江戶遺跡的隨筆。

一部又一部的作品，江戶從未結束。江戶庶民文化如此迷人，無怪乎江戶是日本人的鄉愁。

北齋傳奇

葛飾北齋，是浮世繪的一頁傳奇。他於一七六○年出生，一八四九年去世，這九十

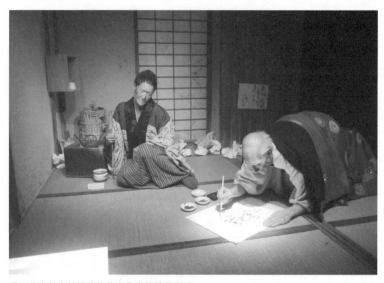

墨田北齋美術館裡葛飾北齋作畫的情景再現。

年恰是江戶文化從繁昌走向衰亡的轉折年代。生前，他的畫作深受庶民喜愛，去世後二十年，因不可思議的因緣，他的畫作在歐洲掀起如他所繪的神奈川巨浪般的影響。一八五六年，法國畫家布拉克蒙（Félix Bracquemond）意外發現陶瓷器包裝紙上的畫居然別開生面，那正是葛飾北齋的作品《北齋漫畫》。而後，葛飾北齋乃至其他浮世繪師的作品在歐洲開始引起關注。一八六七年的巴黎萬國博覽會上，日本藝術尤其受到注目，引發一股日本熱。此外，梵谷更是喜愛葛飾北齋的作品，甚至也畫過仿作。二〇〇〇年，美國《時代》雜誌製

作影響世界百大人物專題，葛飾北齋名列其中，且是唯一的日本人。

天才葛飾北齋奇人異相，一八三九年他曾繪製自畫像一幅，畫裡的北齋臉型細長，有一雙大耳，身形高大，根據考究，他身高一百八十公分，這比當時一般男性平均一百五十五公分的身高高出許多。葛飾北齋的繪畫成就，如身高一般，鶴立雞群。江戶時代，已有職人一詞，葛飾北齋的一生畫作五萬多幅，但卻一貧如洗，他不斷保持境界提升的動力，這就是職人精神典範。葛飾北齋浮世繪風格的形成，在於雜食後細嚼消化為自己的特色。他十九歲時入勝川春章門下，十五年後破門獨立。他的畫風中有中國畫的色彩，也有西洋畫的技法。日本繪畫曾受中國影響，中國畫風並不難習得，然而，在對外交流閉鎖的年代裡，他如何得知西洋繪畫風格？當時只有特定的外國人能到日本。這些外國人為了將日本的所見所聞帶回母國，便請浮世繪師代筆。當他們再度登上日本時，則帶來母國的繪畫，藉由這般來回輾轉，北齋因而能獲知西洋畫風。

天賦異稟者時有常人無法理解的怪癖。葛飾北齋一生搬家九十三次，筆名也有過三十個，北齋是四十七歲時才固定下來。他對自己繪畫生涯的期許，一八三四年的《富嶽百景初篇》留有一段著名的話，大意是五十歲之後雖發表了不少作品並受吹捧，但自

認七十歲之前的作品都不值一提，七十三歲開始才稍微弄清飛禽走獸、花鳥魚蟲的結構，大約要到九十歲才能明白其中的深意，如此一來，恐怕要到一百歲才能在繪畫之道上進入隨心所欲的境界；至於要將萬物畫得栩栩如生，請待一百一十歲時一筆一畫地呈現！寫這段文字時，北齋高齡八十四，他的傳世之作「富嶽三十六景」系列作品早已於十二年前問世，足見他即便年歲已高卻總沒有忘記踏入浮世繪之途的初心，不斷提升自己的境界。

浮世繪師除了繪製浮世繪之外，也為暢銷的讀物繪製插畫，葛飾北齋也是其中翹楚。江戶時代的流行小說早已類型化，例如懲惡勸善、宣揚忠義精神的讀本，描寫滑稽故事的滑稽本，或寫戀愛故事的人情本等，所謂的類型化也就是讓讀者方便辨識、各取所需，通俗小說的作者則被稱為戲作者。十九世紀流行讀物的代表諸如十返舍一九（一七六五―一八三一）於一八○二年開始連載的《東海道中膝栗毛》（連載至一八一四年）、曲亭馬琴（一七六七―一八四八）一八一四年開始連載的《南總里見八犬傳》（連載至一八四一年）。《東海道中膝栗毛》，聽來有些拗口，東海道是從江戶通往京都大阪的路線，膝栗毛就是徒步旅行之意。故事主題是江戶庶民彌次郎兵衛和喜多八從江戶經

奈良到京都的旅行途中，發生的種種笑話，諸如喜多八偷看到彌次郎給下女三百文銀，約好半夜陪宿，喜多八偷偷告訴下女，彌次郎兵衛有性病，下女嚇得倉皇而逃，彌次郎只有敗興空等一夜。連載二十七年的《南總里見八犬傳》則是象徵仁義禮智信忠孝悌等德目的八犬士，獻身為主家男兒復興家族的故事。除了通俗小說之外，也有繪草紙（或稱草紙）的出版物。繪草紙與今日的漫畫極為相似，作品以圖畫為主，空白處寫上簡短的解說文字。葛飾北齋和十返舍一九、曲亭馬琴都是好友，也為他們的作品繪製插圖，一九八一年的老電影《北齋漫畫》就以葛飾北齋的浮世繪創作人生為主軸，同時帶出他與十返舍一九、曲亭馬琴的情誼。葛飾北齋雖然名噪一時，但也屢屢碰上創作低潮與人生徬徨，他們之間可說是相濡以沫。

葛飾北齋的漫畫擦邊球

葛飾北齋的漫畫擦邊球是一八三四年的《北齋漫畫第十二篇》。如果從世界漫畫史的源起來看，十九世紀中期，隨著報業興起，漫畫家為報紙繪圖，增加讀者群，值得注

人們透過葛飾北齋畫作進行昔今對比，在東京找尋江戶。

意的是，這些漫畫多以嘲諷時政為主，一八三二年法國的《喧鬧報》（Le Charivari）尤為突出，漫畫家將當時菲利普國王的頭型以西洋梨加以表現，大獲人氣。在《喧鬧報》之後，一八四一年英國的《重擊》（Punch）創刊，而後德國的類似雜誌也相繼創刊。

《北齋漫畫》共計十五篇，一八三四年，葛飾北齋的《北齋漫畫第十二篇》刊行，其中不乏諷刺時政之例，〈臭風景〉是為代表。畫作裡，地位崇高的武士正在廁所解手，旁邊的三兩名百姓只能在廁所旁聞其臭，官尊民卑的諷刺不言而喻。

一輩子都在研究日本漫畫歷史的研究者清水勳，一九三九年出生，日本漫畫史專著已有二十多本。一九八〇年代，他與手塚治虫曾在富士電視台的節目中同台，該節目把《北齋漫畫》第三篇雀舞圖裡的每個動作用機器快速移動呈現，果然是人們跳舞的動態，也就是說，葛飾北齋的漫畫是「動的漫畫」，就像一八九五年電影問世之前，已有先進者開始構思讓畫動起來的方式，比方說要呈現人跑步的動態，每張圖卡上畫上人從靜止到跑動過程的每個動作，然後在機器上快轉動態於是呈現。葛飾北齋在江戶末期可能已有動態畫作的想像，應該說，他已超越了所屬的時代。

葛飾北齋生前一定沒想到，各國的博物館裡會專門蒐藏或輪流展示他的作品。他生前的創作，心中的目標讀者或許是兩國橋邊熙熙攘攘的人們，畢竟，浮世繪就是大眾藝術。然而，這樣的大眾藝術卻也是官府眼中誘惑人心的危險之作，江戶末期，一八四一年天保改革，全面禁止歌舞伎與浮世繪，為此，八十多歲的葛飾北齋還逃到兩百四十公里遠的長野縣小布施。

浮世繪就是帶著庶民性格的大眾藝術，想要進入江戶的時空脈絡體會浮世繪，開篇所述的江戶東京博物館就像是通識課，在那裡，可以對東京的前世今生有通盤了解，如果想更進一步進入葛飾北齋的世界，距離江戶東京博物館走路約十分鐘的路程，墨田北齋美術館正是全面深入葛飾北齋的博物館。這座二〇一六年年底開始營運的美術館，之所以坐落於東京墨田區，理由在於葛飾北齋在此誕生，誕生街道更命名為北齋通，足見葛飾北齋的重要性。

墨田北齋美術館對北齋作品都有深入淺出的介紹，也有葛飾北齋生活景象的實物呈現，其中如白髮蒼蒼的葛飾北齋在窘迫的家裡，雙膝跪在榻榻米上，伏地作畫的情景。

他數十年如一日的辛勤勞苦，讓浮世繪成為即便今日也讓人驚豔的大眾藝術。在筆者看

來，葛飾北齋與漫畫的擦邊球，並不僅僅是他繪製了諷刺時政的漫畫，更是因為浮世繪上的成就，讓更多年輕人爭相投入浮世繪的創作。然而，十九世紀中期開始，浮世繪漸漸受到寫真的挑戰，此外，報紙也逐漸興起，為求生計浮世繪師們與報紙合作。在這裡，我們會看到他們對時政的各種嘲諷，這是漫畫的原點，所謂的漫畫，就是在時代的變遷與畫家人生的起伏彼此交織。

主要參考資料（依年代）：

清水勳，《漫画の歴史》，東京，岩波書店，一九九一；

松井英男，《浮世絵の見方》，東京，誠文堂新光社，二〇一二；

清水勳，《北斎漫画》，東京，平凡社，二〇一四；

《週刊日本の美をめぐる 視覚の魔術師北斎》，東京，小学館，二〇一六；

《美術手帖 特集葛飾北斎》，東京，美術出版社，二〇一六。

第二章

橫濱交叉點：
浮世繪的黃昏與漫畫的黎明

横濱街頭，處處可見標示近代化歷程的紀念碑。

橫濱是日本最具異國情調的城市之一。一八五三年，美國佩里的黑船（蒸汽船）來襲，揭開日本的開國序幕。一八五八年，根據《日美修好通商條約》，橫濱一八五九年開港，自此，橫濱成為各種異國文化交會的城市。在市區沿途散步，四處可見標示橫濱近代化初始的各種標示牌，第一座瓦斯燈、第一家飯店、第一家日報所在地等，彷彿引領人們進入昔日時光。

一百六十多年前橫濱開港後，歐美文化確實帶來極大的衝擊，浮世繪則在這個巨變時代裡沉浮，寫真風行後，浮世繪再現流行文化的功能大打折扣。新鮮的歐美文化進入橫濱，然而，儘管浮世繪師想描繪文明開化景象好復興浮世繪，卻難以力挽時代變化的狂瀾。不過，外來的文化衝擊，卻也為浮世繪師帶來新出路，一方面，為歐美報紙報導亞洲動態的漫畫家來到日本，浮世繪師向他們學習西洋畫；另一方面，報社的成立，讓浮世繪師與報社合作，繪製刊登於報紙的新聞錦繪。就這樣，處在時代轉折點的浮世繪師一邊繪製浮世繪，一邊繪製錦繪。

小林清親（一八四七—一九一五）、本多錦吉郎（一八五一—一九二一）、河鍋曉齋（一八三一—一八八九）就是這個轉型期裡的代表性浮世繪師。他們的人生、命運甚至

畫技，都在時代的縫隙裡掙扎轉向。時代的劇烈變化，打磨出他們心性裡的反骨精神，在新聞錦繪乃至報刊插畫裡都可以看到他們眼中的現世。那樣的現世不是明治維新的富國強兵，而是小百姓歷經人生沉浮，帶著嘲諷的時代變化。在博物館裡，可以看到他們的心境與人生軌跡的轉折。

時代夾縫裡的浮世繪師小林清親

小林清親被稱為最後的浮世繪師，他去世的時間，也是浮世繪將近兩百五十年歷史謝幕的時刻。小林清親出生於現今的江戶東京博物館附近，也就是葛飾北齋出生地附近。他父親是德川政權的底層小官吏，俸祿極低，家中處於貧困狀態。十五歲時父親過世，小林清親繼續跟隨德川家，此刻的德川家已是搖搖欲墜，在新舊政治勢力的對抗裡，幕府的力量快速下滑，一八六八年的鳥羽伏見戰役，更是潰不成軍。這場戰役，改變了日本政治的走勢，明治政權開始擁有實權，大力改革，奠定日本未來發展的基礎。

鳥羽伏見一役，也改變了小林清親的一生。他隨德川家參與了這場戰役，戰敗後雖然性

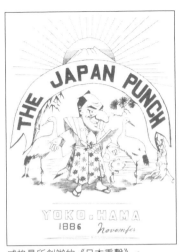
威格曼所創辦的《日本重擊》。

命猶在，但是二十一歲的他如何謀生卻是殘酷的現實。樹倒猢猻散，德川家倒了之後，旗下幕臣只能各謀生路，小林清親隨著昔日幕臣學習劍術，四處表演賺錢。

但劍術表演生活清苦，對年輕人來說也非長久之計。小林清親決心學畫，威格曼（Charles Wirgman，一八三二─一八九一）便是他的老師。來自英國的威格曼是引入西洋漫畫的關鍵人物，年輕時從軍並隨軍隊遠征中國。一八六一年於日本定居，取日本女性為妻，直到一八九一年過世終其一生都在日本。威格曼一方面為倫敦的《倫敦新聞畫報》（Illustration London News）繪圖，主題是東亞局勢，另一方面，也在一八六二年於橫濱創辦《日本重擊》（Japan Punch），主題是威格曼的日本觀察。威格曼善於以銳利的眼光洞悉時代變化的光景，他在一八六六年所繪的《年輕日本人在 U・Y・俱樂部》（Young Japanese at U.Y. Club）就是一例。畫中西洋人和日本人在酒吧裡喝酒聊天，身形矮小的年輕日本人上身著武士服下身則穿西褲，左手

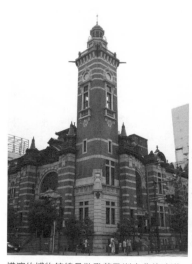

橫濱的博物館總是散發著歐洲古典的味道，圖為橫濱開港紀念館。

拿著於右手拿著酒杯，對身材高大的西方人說「我只喜歡文明」！可以說，威格曼精準地捕捉了幕末時期日本人對西洋文明的想像。

橫濱是善於吸納各種異文化的城市，也是善於整理蒐藏這些歷史記憶的城市。

神奈川縣立歷史博物館，興建於一九○○年，前身是銀行，這座宛如歐洲建築的博物館裡，《日本重擊》正是珍貴的蒐藏。威格曼引入諷刺漫畫之後幾年，日本也迅速出現本土版諷刺漫畫，例如明治政權成立前的《江湖新聞》與《橫濱新聞雜記》（橫濱新聞もしほ草），同樣出現以外力為主題的諷刺畫。一八六八年的《江湖新聞》標

題是「西洋戲畫ポンチ（punch）之圖」，畫中是高聳的英國人外加幾個舉日本旗子的小人，其意是強盛的英國大力對日本輸出武器，其他想賣武器給日本的國家只有徒呼負負。有趣的是，西洋戲畫的說法，就是用日本的本土戲畫來詮釋西方的漫畫。同一年，《橫濱新聞雜記》則是個高大的外國人，身背船艦與巨砲，矮小的日本人身著武士服，腰間佩戴武士刀，脫帽向外國人敬禮。橫濱是日本最早開港的城市，而且離政治中心東京不遠，因此成為日本早期報社的成立之地，日本新聞博物館也位在橫濱。饒富特色的是，新聞博物館前有一送報小童雕像，在新聞博物館裡，更可以看到這個報紙初始年代的樣貌。

小林清親從西洋畫中學到最珍貴的技法就是光線的表現方式，一八七〇年代，小林清親開始以浮世繪師的身分創作，一八七六年的「東京名所圖」風景畫系列是他的代表作。步入明治時代，路燈開始成為城市的裝飾，此時的東京之夜已不同於江戶時代，小林清親的畫作裡帶入西洋畫的光線，讓日本風景別具朦朧風情，是過去畫作未曾有的，這是小林清親浮世繪的特色，也是大受歡迎的原因。

明治前後的浮世繪師多身兼數職，最主要原因在於隨著照相技術的出現，寫真搭配

橫濱的神奈川縣立歷史博物館裡有不少近代化衝擊的畫作的展示。

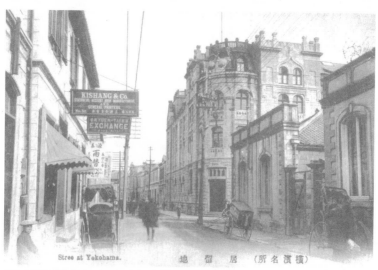

寫真與明信片的結合，讓浮世繪頓失再現流行的功能。

明信片漸受歡迎，相形之下，浮世繪多少受到衝擊。與此同時，報紙如雨後春筍般冒出。有趣的是，日本報紙發展的繁盛，與明治政權之初幾件大事相關。一是西南戰爭，西南戰爭的背景，西鄉隆盛原是明治維新功臣，也是明治政府要員，但因意見不合，最後回到家鄉並成為反政府力量，一八七七年明治政權發動征討，這是日本最後一場內戰，渡邊謙主演的《最後的武士》（二〇〇三）就是以西南戰爭為背景。人們因關心戰事發展，因而讀報，報紙銷售量也因此大增。二則是要求開設議會的自由民權運動，在

新聞博物館的招牌銅像送報小童。

這個歷時十多年的運動裡，宣傳理念成為要務，演講與報紙成為眾聲喧譁的平台。值得注意的是，彼時報紙分為大新聞與小新聞兩大類。大新聞關乎的是國家大事，而報導字體則有不少漢字，讀者有一定的教育程度。相較之下，小新聞則以羶色腥的社會治安、殺人事件，或是風月場所的八卦奇談——所謂的

報紙問世之初的賣報販。

「三面記事」為主。日文中的三面記事別有時代意義，明治時代報紙讀者開始增加，各報之間的競爭也白熱化，報紙的第一版與第二版都是政治經濟大事，然而，有些報紙為了求生存、爭取讀者，第三版改為羶色腥的題材來吸引讀者而有此稱。小報報導字體仍有可能出現小新聞的內容。

大量的假名，讀者則是市井小民。大新聞與小新聞並非截然二分，大新聞的雜報欄裡仍有可能出現小新聞的內容。

批判時政的漫畫家

　　一八七七年野村文夫創刊的《團團珍聞》，便是極力主張自由民權運動的刊物。野村文夫的經歷頗能代表幕末到明治初期異議者的看法。一八三六年出生的野村文夫，十九歲時到大阪緒方洪庵那裡學習蘭學，緒方洪庵早期在長崎跟荷蘭醫師學習醫學，而後以治療天花聞名，緒方洪庵成立的私塾也成為日後大阪大學的原點。年輕時接觸蘭學的野村文夫，對歐洲文明極為憧憬，二十九歲時，不顧廣島藩的禁令，赴英國留學，一八六八年回到日本。有趣的是，違反禁令本應論罪，但在時代變化下，廣島藩反讓他

教授英文抵罪責。明治政權成立後，野村文夫曾入中央政府工作，後因身陷中央政府內部人事鬥爭的漩渦，而於一八七八年辭去政府職位，加入自由民權運動的行列，同一年，他創辦《團團珍聞》。野村文夫在一八七〇年的《西洋見聞錄》裡記錄了他對英國報紙的印象——種類繁多，而且加上大幅圖畫，《團團珍聞》便是這樣的風格。

小林親清與野村文夫出身不同，但他們同樣對剛成立不久的明治政府失望，小林清銳的漫畫作品，一八八九年在《團團珍聞》發表的〈猴子劇場的忙碌〉（猿劇会の繁劇）便是代表。一八八三年，依中國詩經命名的鹿鳴館興建完工，這棟歐式建築作為日本與西方外交官的社交場所使用，一八八七年，鹿鳴館舉辦假面舞會，一時之間，質疑之聲大起，甚至有報社以「驕奢淫逸」批判，最主要原因在於認為日本歐化是否過了頭。〈猴子劇場的忙碌〉裡，伊藤博文與井上馨等都成了穿上洋服跳舞的猴子。類似的批判之作也見於一八八八年的〈極樂圈套〉（極楽落し）。一八八九年《大日本帝國憲法》頒布，也同時公布了眾議員選舉辦法，然而，辦法公布未幾，自由民權運動內部卻出現分裂危機，〈極樂圈套〉裡，眾議員選舉就像捕捉老鼠的籠子，自由民權運動的要

員則成為準備進籠子的老鼠，對當時的政治景況諷刺至極！

《團團珍聞》還有一位重要畫家本多錦吉郎。本多錦吉郎出身廣島藩，正是野村文夫當年教授英文的學生，日後學習西洋畫，也在《團團珍聞》發表作品。一八八一年的〈民犬黨吠〉（民犬黨吠）當中，象徵自由民權運動的巨犬狂吠，官員們怎麼抓也抓不住，這隻巨犬的尾巴上寫著 R of the P，也就是 Right of the People，其意在於人民要求民權的呼聲大江東流擋不住。也在這一年，他的〈難獸經犀〉（難獸経犀）更讓《團團珍聞》的發行遭到禁止。這幅畫中，叢林裡身著西裝的紳士正走在樹木架起的橋上，前後各有動物盯著他。此畫所表現的是政府就像渡河的紳士，前後的野獸象徵開設議會、物價高漲等呼聲與主張，此外，更有一隻犀牛闖入。漫畫難解的題名是取自諧音，難獸指的是難涉，經犀則是指經濟。因為畫作裡出現象徵日本皇室的桐花，因此遭到禁止發行的命運。

反骨畫家河鍋曉齋

和小林清親相同，河鍋曉齋也是知名的浮世繪師，在浮世繪領域也有一頁傳奇。他對描寫的對象有過目不忘的能力，就以畫花為例，他看完花的形狀與特徵之後，不會在同一空間作畫，除非忘記了，才會返回再觀察。他的畫作範圍從神鬼到花鳥皆擅長，甚至也有來頭不小的西洋人投入門下。這位西洋人是英國人康德（Josiah Conder，一八五二－一九二○），專攻建築的他，二十五歲時以外國專家身分受日本政府之聘前往日本，對培育日本建築人才頗有貢獻。二十九歲時，因受河鍋曉齋畫作的吸引而投入門下。此外，河鍋曉齋的畫作甚至也在一八七三年維也納萬國博覽會日本庭園入口區展示，足見他在浮世繪界所受的肯定。

河鍋曉齋也為通俗小說畫插畫。仮名垣魯文（一八二九－一八九四）是他的老搭檔，他們一個寫文章，一個畫插圖，兩人像是相聲那樣相得益彰。仮名垣魯文被稱為江戶最後的戲作者，一八五五年日本發生地震，時值幕末的安政時期，人們將地震歸因於統治者能力不佳所致，仮名垣魯文從這個角度創作冷嘲熱諷的戲文，河鍋曉齋更創造出

名噪一時的「鯰畫」，所謂鯰畫就是把官員化成鯰魚模樣，之所以有此構想，在於當時官員身穿黑色服裝，外加留著像鯰魚那樣的細長鬍子。十多年後，明治政權成立前後，新舊價值觀的變化更為劇烈，這也提供兩人更大的發揮舞台。

幕末，日本人對西方國家充滿憧憬與好奇，福澤諭吉的《西洋事情》與《西洋旅行指南》（西洋旅案內）等對西方社會的介紹與心得不僅受知識青年奉為經典，甚至也有年輕人不顧禁令前往西方國家留學。仮名垣魯文一八七〇年出版的《西洋道中膝栗毛》的故事結構承襲前述江戶時代的《東海道中膝栗毛》，主角從彌次喜多變為彌次喜多之孫，主軸是他和朋友要到倫敦參觀萬國博覽會。然而，兩人都不懂英文，只好找日本人充當翻譯，未料，翻譯的英文也極為兩光，便尾隨這股熱潮。《西洋道中膝栗毛》出版這一年，也是河鍋曉齋發生大事的一年，沿路鬧了不少笑話。《西洋道中膝栗毛》出版這一年，一八七〇年他和幾位戲畫戲文作者在東京上野公園的不忍池，帶著幾分酒意，他再度畫了批評時政的戲畫，因而遭到關押，隔年才出獄。出獄後，他和仮名垣魯文風雲再起。仮名垣魯文最為人知的作品《牛店雜談安愚樂鍋》於一八七一年問世。這部作品的背景是橫濱開港之後，人們開始仿效

西洋人吃牛肉，牛肉鍋則是流行食物，先在鍋裡放入洋蔥等蔬菜，再加上牛肉而成牛肉鍋。《牛店雜談安愚樂鍋》是文明開化的浮世繪，用文字勾勒社會百態，書中名言是「不吃牛肉就代表不開化」。在這系列作品當中，他們還是一貫地用反諷的視角看待價值觀的劇烈轉變。根據日本民俗學大家柳田國男於一九三〇年出版的《明治大正生活史》（明治大正史‧世相編），提到明治政府一八七二年鼓勵民眾吃牛肉的新聞，文明開化時代的牛肉風潮可說官民一致。

兩人的合作不僅如此，一八七四年假名魯垣文開始與報紙結下不解之緣。一八七四年，他先在《橫濱日日新報》工作，這是典型的小報。一八七四年，《東京日日新報》問世，這份報紙被視為大報。但是，雜報欄的新聞錦繪卻搶了大報風采。新聞錦繪就是新版的浮世繪，以浮世繪外加文字表述三面記事。在讀本時代，文字加插畫本的形式早已出現，為何還特別出現新聞錦繪這個名稱？最主要原因在於畫作的格式放大，占據主要位置，而且畫作以色彩鮮豔引人注目的方式呈現。同一年，假名魯垣文和河鍋曉齋創辦《繪新聞日本地》，這是日本第一份漫畫刊物，值得注意的是，這份刊物的創刊旨在仿傚威格曼的諷刺風格，以日本發生之事為主題。不過，當時是木版印刷，發行量極為

有限。

找尋河鍋曉齋

小林清親與河鍋曉齋都是時代變革下的浮世繪師，他們因為寫真的出現，浮世繪描繪大眾流行文化的功能迅速被取代，因而只有轉向當時的新媒體報紙或是通俗小說。有趣的是，也因為寫真的出現，我們可以看到小林清親與河鍋曉齋的真實面貌，兩人面貌

新聞錦繪成為浮世繪師的新舞台。

自然各異，但面對鏡頭同樣有堅毅的眼神。河鍋曉齋留著平頭，但頭髮卻是參差不齊極具個性。河鍋曉齋的作品跟其他浮世繪師一樣，多散落在各大博物館，比較特別的是，他的曾孫女河鍋楠美在一九七七年成立河鍋曉齋紀念美術館，蒐藏河鍋曉齋作品約三千幅。美術館位於埼玉縣蕨

市，這裡不是人聲鼎沸的觀光區，而是一般住宅區，方圓幾百公尺甚至不見便利商店。

按圖索驥搭地鐵然後轉公車再步行，彷彿走入迷宮中，在幽靜的路途裡，好像走在林中路較少人過的那一段路，就像浮世繪的黃昏時刻裡，浮世繪師也創作了一些漫畫，不過，這些多已為人遺忘！

主要參考資料（依年代）：

清水勳，《漫画の歴史》，東京，岩波書店，一九九一；

山口靜一、及川茂編集，《河鍋曉斎戲画集》，東京，岩波書店，二〇一〇；

《別冊太陽　小林清親：「光線画」に描かれた郷愁の東京》，東京，平凡社，二〇一五；

《別冊太陽　河鍋曉斎：奇想の天才》，東京，平凡社，二〇一五。

初代人氣漫畫家

對於許多外國人來說，手塚治虫就是日本動漫的起點。其實，手塚治虫也受日本前輩漫畫家的啟蒙，就像描繪手塚治虫一生的漫畫《手塚治虫物語》裡談到，他父親的書櫃裡放著北澤樂天與岡本一平的漫畫集，耳濡目染下，他也看過一些，可以說是他的漫畫啟蒙。

北澤樂天與岡本一平是誰？北澤樂天在明治時代便享有高人氣，而且是第一位以漫畫家身分自居的人氣漫畫家，至於岡本一平，大正時代更是「出現有不知總理大臣姓名者，沒有不知岡本一平者」的說法，他的人氣可見一斑！探索手塚治虫父親書櫃上的兩位漫畫家，也可以說是對日本漫畫史進一步的爬梳。

受福澤諭吉提攜的北澤樂天

北澤樂天（一八七六—一九五五），第一位確立漫畫家為職業的漫畫家。這位明治初期出生的漫畫家，前十一代先祖皆任德川家官吏，也是大宮一帶地主，然而，到了父親北澤保定這一代，明治政權成立後，或因北澤家與德川家的關係，土地皆被徵用。北

澤保定而後開設舊書店為生，他很早就發現兒子北澤樂天的繪畫才能，十二歲時先送他學日本畫，或許受到文明開化西化潮流的影響，之後轉到橫濱，追隨西洋人學習西洋畫，而後在橫濱的外文雜誌開始發表作品。

明治一代文化人的筆名不乏寓意深遠者，例如作家長谷川如是閒（一八七五─一八六九），這是他任職朝日新聞時取的筆名，彼時他案牘勞形，只有在筆名中取個閒字作為寄託。北澤樂天也不例外，他的筆名樂天是對「藤村操事件」的回應。一九〇三年，就讀第一高等學校的學生藤

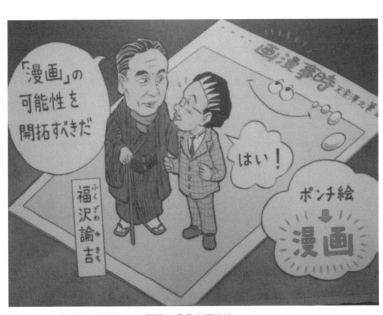

福澤諭吉對北澤樂天的期許──要開拓漫畫的可能性。

村操在今日日光市的華嚴瀧瀑布留下遺書後自殺。遺言裡洋溢著神祕的哲學味，「萬般真相，一言蔽曰，『不可解』」尤為關鍵句。第一高等學校是舊制菁英高中，藤村操的自殺引起全國輿論討論，甚至華嚴瀧也成自殺勝地。北澤樂天在一篇隨筆裡呼籲人生應樂天以對，樂天就成了他的筆名。

北澤樂天漫畫之路的第一段機緣就是與福澤諭吉相遇。福澤諭吉，日本歷史上最重要的啟蒙者與思想家，最大面額紙鈔一萬圓上的肖像人物便是福澤諭吉，足見他的重要性。他的名言是「一身兩世」，也就是日本從封建時代到明治維新，一個人歷經兩種時代，思維必須緊隨時代，與時俱進。福澤諭吉本身就是一身兩世的典範，下級武士家庭出身的他，青少年時期才開始讀書，當時日本以漢學為宗，他並不以此為滿足，學習漢學後再赴長崎學習蘭學，蘭學是彼時日本唯一的西學，而且學習者限定在長崎讀書。儘管福澤諭吉已然可以閱讀荷蘭原文著作，然而，當他到橫濱時卻遇到莫大的挫折，店家招牌上的英文與荷蘭文字母大多相同，他卻根本不知其意！於是他再發揮學習韌勁，用英荷辭典自學英文。

福澤諭吉因為精通英語與荷蘭語，任職於德川幕府的外國翻譯局，一八六○年，他

成為幕府採購團的一員赴美，一八六一年則成為使節團赴歐洲，他的歐美之旅不僅止於完成工作任務，更在悉心考察歐美國家的政治制度與社會實況，他將心得化為文字，作為啟蒙日本民眾之用。一八六六年，他的《西洋事情》在幕末時期成為暢銷書，根本原因在於黑船事件之後，知識分子對外在世界充滿好奇所致。一八七二年，他的《勸學》同樣也是暢銷書，開篇「天不生人上人，亦不生人下人」的名言，是對日本大眾的激勵，每個人的資質都差不多，只要透過自身努力追求智識，就可以達到一身獨立的境界，以這個境界為起點，才能追求日本一國之獨立！從一身之獨立到一國之獨立，福澤諭吉也將海外見聞化為行動。開始以英文思考世界大勢的福澤諭吉，以英國為尚，他創辦的慶應義塾，以英國學為主，這個私塾是培育人才的搖籃，也是名校慶應大學的前身。

在《西洋事情》裡，他描述了西方報紙的樣貌，其中，提及西方報紙附有圖畫，一目了然。福澤諭吉曾力主民權，下級武士階級家庭出身的他，讀到美國憲法所揭櫫的平等時，他對平等的歐美社會別有憧憬。然而，一八七〇年明治政權建立未幾，側重國家權力的國權與強調人民權利的民權到底孰重成為爭辯的焦點，富國強兵的道路成為大多

數日本知識分子的選擇，其中不少是從民權轉軌到國權，福澤諭吉便是指標的轉向人物。一八八四年，他創辦《時事新報》，一如《西洋事情》對西洋報紙的介紹，他在《時事新報》創設漫畫欄，這是日本首次設有漫畫欄的日報。創設之初，漫畫欄由福澤諭吉的姪子今泉一瓢（金泉秀太郎）擔綱。今泉一瓢的名作是一八八四年的〈北京夢枕〉，中國皇帝抽著鴉片作大夢，夢境外則是西洋諸國的官員看著這個麻痺的皇帝。隔年，福澤諭吉在《時事新報》發表著名的「脫亞論」，足見漫畫與報社立場相互呼應。不過，體弱的今泉一瓢英年早逝，一八九九年，北澤樂天受福澤諭吉之邀入報社。在這裡，北澤樂天繪製似顏繪之外，也熟悉了國內外政治局勢的變動。

從 PUNCH 到 PUCK

北澤樂天的漫畫世界盡在大宮埼玉市浦和區的埼玉市漫畫會館（さいたま市漫画会館）。從東京搭新幹線到大宮再轉電車進入浦和區，從大都會到小町，從喧囂到寧靜，別有一種適切的安靜感。進入漫畫會館，映入眼簾的便是簡介北澤樂天的幾幅大型漫

畫。最引人注目的，莫過於福澤諭吉對北澤樂天的教誨：「漫畫也有大用處！」北澤樂天的漫畫之途，確實從福澤諭吉開始，不僅如此，深受福澤諭吉影響的北澤樂天，也提升了日本政治漫畫的視野與深度。日本明治維新之初，也是自由民權運動要求成立議會勃發之際，政治諷刺漫畫蔚為風潮，然而，一八八九年憲法頒布，隔年隨即進行國會選舉之後，政治漫畫頓失重心，諷刺畫淪為江戶時期純粹娛樂、無所追求的戲畫。

北澤樂天對政治的關注不僅及於日本國內，也延伸到國際局勢，這些

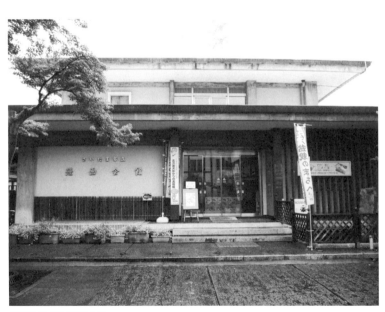

幽靜的埼玉市漫畫會館。

都呈現在他一九〇五年創辦的《東京帕克》（東京パック）。這份刊物是B4大小，而且彩色印刷，發刊之初，正逢日俄戰爭末期日本勝利底定之際，人心歡騰，《東京帕克》創下銷售紀錄。所謂的帕克（パック）即是puck，這是仿效美國一八七一年創刊的雜誌《帕克》（PUCK）而來，《帕克》的著名之處在於高水準的政治諷刺畫之外，雜誌更是有英文與德文兩種版本。帕克的命名來自莎士比亞的《仲夏夜之夢》裡調皮淘氣的小精靈帕克，《帕克》的雜誌風格也因而帶著戲謔風格。

從punch到puck，可謂是日本政治諷刺畫向前一大步。北澤樂天在歐美雜誌的政治諷刺畫裡找尋參照，他的畫筆銳利，一九〇九年的作品〈月世界演講〉（月世界における演說）便是代表，這幅畫的構圖是政治家在月球演講，痛陳徵兵、徵稅只為戰爭。日本人在日俄戰爭勝利的興奮不久後，開始思考日本耗費多少士兵傷亡的代價才獲得勝利，更何況，俄國賠償有限，很快地，不滿的人們聚集在日比谷公園抗議。此外，明治時代快速工業化的過程當中，也產生不少問題，例如勞動者的權利受資本家壓榨等，在此現實環境下，左翼力量開始出現，罷工時有所聞，但國家力量以高壓強制的方式遏止。〈月世界演講〉自是藉假想的月世界痛陳現實中的政府之弊，不過，這一幅作品遭

查禁。

一九一〇年的大逆事件是明治時代結束的象徵。一九〇九年，抱持社會主義信仰的工人宮下太吉在長野試做炸彈，此舉被視為意圖行刺天皇，並以此擴大逮捕包括幸德秋水在內的社會主義與無政府主義者，處死刑者共計二十四人，這就是大逆事件。大逆事件發生於明治的倒數第二年，也是言論自由緊縮的指標事件。大逆事件前後，北澤樂天在《東京帕克》發表的兩幅作品，很能彰顯時代氣氛，也足以體現《東京帕克》的風格。一九一〇年，日本政府言論尺度緊縮，反歐化主義的雜誌《日本與日本人》（日本與日本人）也遭禁止發行，北澤樂天繪製〈危險的文壇〉（危険極る文壇）加以諷刺。

畫作裡，作家滔滔不絕地演說，也有三五群眾聆聽，但官員卻在作家脖子上套上繩圈準備處決。隔年的〈節分〉，則是鍾馗抓鬼的構圖，鍾馗是日本政府，鬼則是社會主義，大逆事件意味著政府對社會主義的全面撲殺，漫畫題名節分則是民俗，在立春前一天撒豆子避邪。有趣的是，《帕克》有英文與德文兩種版本，《東京帕克》也有日文與中文兩版本，於日本、朝鮮、中國與台灣發行。

《東京帕克》停刊之後，北澤樂天日後持續創辦漫畫雜誌，不過，如日中天的聲勢

難以持續，他更大的貢獻在於以漫畫塾的方式培育後進。一九一○年代中期，西洋畫的動畫開始進入日本，進而也帶動日本本土動漫的製作，日本早期的動漫工作者諸如幸內純一與下川凹天都是北澤樂天的弟子。

大正時代人氣漫畫家岡本一平

北澤樂天是明治末期最知名的漫畫家，進入大正時代，則是岡本一平（一八八六－一九四八）的活躍時代。近代與現代，在日本的歷史脈絡裡，前者是指明治維新以降的歷史，現代則是第二次世界大戰之後。在日本近代漫畫史當中，岡本一平是少數科班出身的漫畫家，他畢業於繪畫最高殿堂的東京美術學校。

他的繪畫之路前半段背負著父親深切的期待，繪畫像是父親給他的任務，後半段則伴隨文字走出個人風格，風靡一世。岡本一平的祖父岡本安五郎是儒學者，然而幕末藩政改革去除藩儒，安五郎生活頓時陷入困境，岡本一平的父親竹二郎幼時也因而過著貧困的生活，安五郎不時告誡竹二郎：要重振岡本家！貧困中長大的安五郎，最後在北海

道找到教師工作，而後也在大阪擔任編輯工作，家庭經濟可說已經穩固，然而這離重振岡本家還有一大段距離，安五郎將復興家業的重擔放在長子一平身上。

岡本一平自小在東京下町成長，下町就是一般庶民聚居之地。當時下町小學強調實踐教育，在繪畫方面特別由畫家擔任老師。在父親主張下，岡本一平不但上課學畫，課後也跟隨老師學畫。岡本一平的性格非強硬一類，他擅長作文，甚至萌生成為作家的夢想，但旋即被父親制止。十九世紀末期，日本美術正歷經一場革命。一八九三年，旅法九年的畫家黑田清輝歸國，帶回強調光線感覺的外光派畫風，他對日本畫壇的衝擊不僅止於此，一八九六年，任教於東京美術學校的黑田清輝組成白馬會，他對日本畫壇的衝擊不僅組成白馬研究所，旨在培育年輕一代的畫家。此外，黑田清輝旅法期間，注意到政府所辦沙龍展覽的權威性，他也力主官展的主辦，一九〇七年首屆官展舉辦，至此開始，官展成為年輕一代畫家競逐的指標。

為能順利通過美術學校的入學考試，岡本一平在白馬會成員同時也是東京美術學校助理教授的藤島武二指導下準備應試，一九〇六年二十歲這年順利進入東京美術學校西洋畫科。二十四歲畢業後，他的工作與愛情花開並蒂。他與東京美術學校的老師在帝國

劇場擔任建築裝飾工作。帝國劇場是仿歐式建築的歌劇院，一九一一年建成，與三越百貨同為東京時髦建築，「今日帝劇，明日三越」尤其是大正時代的文化風景。他也在這一年，與頗有才華的富家小姐加乃子結婚。然而，二十四歲的工作與愛情只是浮光幻影。在東京美術學校時，他已深知自己在繪畫領域的侷限，兩年後，他幸運地進入《朝日新聞》工作，此時，岡本一平的長才大放異彩。他在畫室裡專攻的西洋畫能力或許未必一流，但以畫筆繪製單幅勾勒時事與名人像的功力卻是無人可及，再加上他過去引以為傲但卻無處發揮的文筆，他在《朝日新聞》的作品很快獲得共鳴。「漫畫漫文」是他作品的形式，也就是單幅表述時事的畫作再加上簡短的解釋文字。漫畫漫文別出心裁的表現方式，深獲城市中產階級的青睞。

任職《朝日新聞》期間，他深獲文壇大師夏目漱石賞識。文豪夏目漱石一九○七年辭去東京帝國大學教職，投入《朝日新聞》專事小說創作，走向職業小說家之途，在文壇與學界都引起震撼。夏目漱石樂於提攜後進，就像他對芥川龍之介出道之作《鼻子》讚不絕口，夏目漱石對岡本一平漫畫漫文裡的社會諷刺很有好感。其實兩人有些共通之處，例如都在東京下町成長，身上都有些江戶仔的氣味，夏目漱石一九○六年的《少

爺》便有江戶仔眼中那種好笑又荒謬的現世，岡本一平的漫畫漫文也有同樣的味道。岡本一平經常拜訪夏目漱石宅邸，兩人年紀相差將近二十歲，可說是忘年之交。夏目漱石當年從東京大學到朝日新聞，朝日新聞是以月給兩百元的高薪聘請。隨著岡本一平人氣竄升，他的月薪也超過兩百元，這讓夏目漱石詫異漫畫也能如此受歡迎！一九一四年，漫畫漫文的作品集結成《探訪畫趣》，夏目漱石不僅作序更大讚岡本一平一番。

《探訪畫趣》之後，岡本一平在事業上持續步向高峰，一九一七年，岡本一平再度推出《映畫小說‧女百面相》，其形式與漫畫漫文類似，但單幅漫畫以底片的格子為背景，故事以現實社會中女性的各樣處境為題，表現形式仍保有漫畫漫文的形式。就筆者來看，岡本一平的最高成就應該是一九二一年開始連載的《人的一生》。如此評價讀者也許望畫興嘆，筆者盛讚的作品何處可以得見？本書所提及的戰前作品，幾乎多可以在日本國會圖書館網站上找到並在網站上閱讀，只要進入日本國會圖書館的電子資源，輸入岡本一平便可找到《人的一生》等等作品。日本人對歷史資料的保存與對公眾分享的功力再次讓人佩服。

《人的一生》的序裡，岡本一平提到他想要展現明治大正時代的風貌。這部作品以

小市民唯野人做為主角，從他的父母親看著育兒經生養唯野人成開始，幼稚園、小學、中學、就業、失業等成長過程中所面臨的種種，例如中學入學考試錄取率低、父親失業、初入社會的唯野人成墮落沉迷咖啡廳等情節，《人的一生》就像是大正時代的社會萬花筒。

小市民主題的漫畫，在大正時代也蔚為流行，麻生豐（一八九六──一九六一）一九二二年開始在《報知新聞》連載的《滿不在乎的爸爸》（ノンキナトウサン）是一例。主角是失業者，他求職、找工作、改變生活，從警察到演員，也累積了一筆財富，然而，最終仍回到貧窮狀態。由於作品連載期間歷經關東大地震與世界經濟恐慌，漫畫裡小人物在社會中的浮沉尤其引讀者共鳴。

《滿不在乎的爸爸》受到《朝日畫報》（アサヒグラフ）上連載的美國漫畫家麥克馬努斯（George McManus，一八八四──一九五四）的作品《親爺教育》（Bring up Father）的影響。《親爺教育》的主角是對中產階級夫婦，漫畫主題是夫婦之間的日常生活。《滿不在乎的爸爸》的主角戴著圓帽身著和服腳穿木屐，《親爺教育》裡的男主角則嘴叼菸斗身著西裝背心，東洋西洋風格差異顯著，但在畫風上卻非常類似。此外，兩者也都是

四格漫畫，《親爺教育》日本版的對話框裡以平假名為主，《滿不在乎的爸爸》亦然。有趣的是，兩部作品也都多次搬上大銀幕。《人的一生》與《滿不在乎的爸爸》在大正時代皆成經典的理由，在於漫畫再也不僅是逗人發笑的畫作，也可以是與小市民們一起喜怒哀樂的作品！

他們之間的愛，只有他們懂！

岡本一平在大正年代雖因漫畫有著超高人氣，不過，他與妻子加乃子之間的關係卻也讓人霧裡看花，成為茶餘飯後的話題。一九一一年二十五歲之際，他的長子岡本太郎出生，而後，岡本一平在《朝日新聞》的亮眼表現快速讓他成為文化名人。然而，家庭問題卻如滾雪球般而來，一方面，他成名之後自恃名氣在外酒色無邊，另一方面，一九一三年長女豐子誕生，妻子加乃子在豐子出生後神經衰弱，不過兩年時間，豐子死去。一九一六年次子健二郎出生，六個月後又夭折，可說是厄運纏身。

加乃子出身富豪之家，本人也極富才華，高校時期便開始以筆名發表作品。與她感

情很好的哥哥大貫晶川，不僅是東京帝國大學畢業的高材生，也有志於文壇，與谷崎潤一郎更是摯友。岡本一平終於抵不住現實的衝擊陷入低潮，一切都因自己而起，心懷愧疚的岡本一平立誓彌補，不過所謂的彌補方式卻不是常人所能想像。加乃子戀上文學青年早稻田大學學生堀切茂雄，岡本一平請他到家中三人一起生活，或許堀切茂雄不習慣三人關係，很快便搬離岡本家。而後，夫婦兩人從宗教中尋求慰藉，從基督教到佛教，不過，加乃子帶著年輕醫師新田龜三。一九二九年岡本一平擔任朝日新聞特派員赴倫敦，加乃子帶著兒子岡本太郎、岡本一平的祕書與新田龜三遊歷歐洲三年。岡本一平的兒子岡本太郎承繼父親的繪畫之路，同樣進入東京美術學校，然而，在歐洲藝術氛圍的衝擊下，在這次歐洲遊歷中留在巴黎並在巴黎大學哲學系攻讀美學，自此留法十年的時光，他日後的代表作就是一九七〇年大阪世界博覽會展出，高達七十公尺的「太陽之塔」。

岡本一平與川端康成的親授下創作小說，去世前一年出版的小說《老妓抄》，從一名老藝妓與年輕男性似有若無的愛戀之情，帶出女性年紀增長卻也因生命閱歷更富魅力的結

論。小說裡與年輕男性的愛戀，在控制、抗拒等複雜情感中流動，加乃子婚後的戀人都是年輕人，小說或許就是她的心情寫照。

外人喜歡看的或許就是岡本一平與加乃子各種版本的蜚短流長。然而，岡本太郎是怎麼看待雙親？作為唯一的兒子，他肯定知道他人的指指點點。岡本太郎在《在漫畫與小說之間》（漫画と小説のはざまで）一書的序文裡吐露心聲。在他眼中，外界對父母之間太過好奇，忽略岡本一平的作品在大正昭和時代能夠風靡一時的箇中原因。如果要評價父親岡本一平，他認為父親是個虛無主義者，岡本太郎可是曾在巴黎大學哲學系修習的學生，虛無主義這個詞的使用肯定是深思熟慮之後的詮釋。所謂的虛無主義者，是不認為世間有至高唯一的標準，就像什麼是夫妻之道、什麼是愛這樣的問題上不應該是約定俗成的道德標準，也沒有標準答案。岡本一平一家人有自己的看法，有趣的是，這一家人或以文章或以藝術作品來呈現彼此之間的愛。

加乃子的短文〈岡本一平論〉裡，提到岡本一平原是個菸酒無度、夜裡靈感大發就專心工作的人，也是個善良的利己主義者，眼裡只看到自己的工作沒有別人。然而，之後徹底覺悟戒掉菸酒，過著虔誠的宗教生活，可以看到加乃子對轉變後的岡本一平的滿

意之情。加乃子不過短短五十歲的生涯，她去世之後，岡本一平還為她整理書稿，也寫了〈加乃子記〉（かの子の記），岡本一平與加乃子都有文采，這種方式也是對加乃子最具愛意與敬意的紀念方式。

岡本一平與加乃子對獨子岡本太郎的愛意更不用說了。岡本一平在一九一八年曾創作兒童漫畫《珍助與平太郎》，這一年，次子健二郎死去三年，岡本太郎則是七、八歲之際。岡本一平在序文還特別提到自己有個七、八的小孩，可以說，主角平太郎就是岡本太郎的化身。另外，極具人氣的甲子園棒球場的「阿爾卑斯區」，也是岡本一平從岡本太郎而來的靈感。一九二四年興建完成的阪神甲子園球場，一九二九年在外野中間區再增加座位以容納更多的觀眾，這一年，岡本一平帶著十八歲的岡本太郎前往觀看高校野球戰，岡本太郎看到這一區的加油者都身著白色襯衫，遠遠望去就像是白色阿爾卑斯山，這個形容成為岡本一平文章的內容，「阿爾卑斯區」的說法自此誕生。這點也是父子濃厚情感的片段顯現。

至於加乃子與岡本太郎，同樣感情濃厚。加乃子的〈寫給巴黎的孩子〉一文裡，說到岡本太郎總是提醒母親，感情豐富是行不通的，現實才最重要。加乃子自然也對夫婦

岡本太郎的作品「母之塔」。

兩人把岡本太郎放在巴黎的理由大加解釋——成為畫家是岡本一平自小的夢想，希望岡本太郎能完成父親的願望、巴黎是世界藝術的中心等等，這些解釋，其實也是加乃子的不捨。這一家人的情感濃厚，都是藝術家，都用文藝或藝術品的方式來表述對家人的感情。

這家人只有彼此才能界定他們之間的愛與方式，外人無由置喙。

鄰近東京的川崎市有座岡本太郎紀念館，是位在森林公園裡的博物館，穿過長長的綠蔭才能抵達。饒富興味的是，川崎市的岡本太郎紀念館裡，不但有岡本一平的介紹，更有岡本一平、加乃子與岡本太郎三人的雕像，在館外，更有岡本太郎為紀念母親而製作、高達三十公尺的「母之塔」。

主要參考資料（依年代）：

清水勳監修，《漫画雑誌博物館　東京パック》，東京，国書刊行会，一九八六；

清水勳、湯本豪一，《漫画と小説のはざまで：現代漫画の父・岡本一平》，東京，文藝春秋，一九九四；

清水勳編，《岡本一平漫画漫文集》，東京，岩波書店，一九九五；

岡本加乃子著，吳奕嫻譯，《愛呦、愛》，台北，新雨出版社，二〇〇七；

福澤諭吉著，楊永良譯，《福澤諭吉自傳》，台北，麥田出版社，二〇一一。

第四章

大正到昭和前期的少女時代

東京大學彌生門旁，是一條清幽的小徑，竹久夢二美術館與彌生美術館優雅靜謐地矗立在小道上。兩座美術館彼此相鄰相通，有趣的是，許多人都是為了一睹風靡一代的「夢二式美人」而來，彌生美術館彷彿只是配角。

其實，竹久夢二（一八八四－一九三四）與彌生美術館所紀念的高畠華宵（一八八八－一九六六）是同代人，他們兩人都不是漫畫家，但兩人都以少女為主題繪製書刊封面、小說插畫、廣告海報與明信片等等，他們塑造出的少女形象不但是大正浪漫的寫照，更成為日後少女漫畫的參考原型。這兩座美術館是律師鹿野琢見一手打造，因為對竹久夢二與高畠華宵兩人作品的喜愛，一九八四年，在自己的土地上成立美術館。竹久夢二美術館理所當然紀念竹久夢二，但彌生美術館與高畠華宵又有何關聯？這是美術館所在的位置舊名為彌生之故。日本私人成立的紀念館別有特色，通常占地不大，但室內展場精緻溫馨，介紹資料完整，足見經營之用心。

筆者造訪這兩座美術館約有三次，印象最深刻的莫過於二〇一二年。時值大正時代百年紀念，美術館外懸掛著讓人心生嚮往的「大正浪漫百年」的旗幟。大正浪漫是自由的氛圍下所綻放的璀璨。浪漫並不會無端出現，浪漫是時代轉折下的青春物語。明治前

竹久夢二・彌生美術館蒐藏著大正的少女時代。

期的時代論題是藉由西化富國強兵，明治政權建立之初，不少年輕菁英參與其中，例如伊藤博文未及三十歲便協助參贊外交機要，明治維新一代年輕人念茲在茲的是日本在黑船的威脅後奮起，掙脫不平等條約，追求一國之獨立。然而，歷經甲午戰爭與日俄戰爭的勝利，下一代年輕人的人生議題已從追求一國之獨立移轉為對個體生命的思考。

一九〇三年的藤村操事件是明治與大正時代交錯的象徵。藤村操掀起的波瀾，讓「青年煩悶」浮上檯面，成為時代議題。

竹久夢二與高畠華宵都曾是煩悶青年，他們為了自己的繪畫理想切斷與家人的關係，在大眾文化浮現的大正時代裡，以畫筆勾勒迷人的少女模樣。不獨這兩人，年輕的女作家吉屋信子也反抗父母希望她成為賢妻良母的期待，離開家鄉遠赴東京，開啟作家生涯。他們三人風格不同，但同樣豐富了大正到昭和前期的少女時代。

從秋天走來的竹久夢二

竹久夢二，一八八四年秋天出生於岡山的造酒世家，父親強烈反對他走上習畫之

路，唯獨母親與姊姊傾向支持。他在十七歲那年隻身來到東京求學，家中經濟原本富裕，但此刻卻已日漸走下坡，必須打工為生。一九〇二年，竹久夢二進入早稻田實業學校，初到東京，內心纖細敏感的竹久夢二便有著藤村操式的青年苦悶。一九〇九年，他奠定名聲的《春之卷》當中，如此描述初來東京的心情：「居無定所的城市生活，不知不覺間竟使得我羞於與人交往。我微微低頭，走在白牆高聳的銀座街頭，但覺心潮澎湃，信口低吟豪邁的歌曲：革命、自由、漂泊、自殺。」竹久夢二像是秋天走來的人，從人生的起點開始，終其一生都帶著孤獨感傷。

竹久夢二終究不是藤村操，英年早逝的藤村操留給人生命意義的討論，竹久夢二卻仍有繪畫之路要闖蕩。明治政權後期，快速的工業化帶來許多勞工問題，社會主義思潮逐漸在知識青年中傳開，竹久夢二也不例外。他對社會主義有好感，也與左翼人士有所交遊。上京後的竹久夢二，曾與和他年紀相仿的社會主義者荒畑寒村同住，《寒村自傳》裡便提到年輕的竹久夢二印象：他志在美術，高談社會主義，斷絕家人援助，四處打工。

竹久夢二一邊求學一邊打工，奔波之餘，還到白馬研究所學習繪畫，此外，他開始向

《讀賣新聞》投稿插畫，也為社會主義者幸德秋水的「平民社」所發行的報刊繪畫。這些多是零工，一心嚮往的美術之途呢？與黑田清輝共創白馬會的畫家藤島武二，是竹久夢二為之傾倒的大師，也是前一篇章提及的岡本一平與竹久夢二繪畫生涯的命運交叉點。岡本一平背負著父親重振岡本家的使命，跟隨藤島武二學畫，最終考入東京美術學校。然而，藤島武二看了竹久夢二的畫之後，告訴他個人風格已形成，不如照此持續堅持下去。就這樣，竹久夢二與學院之路擦身而過，以不受學院束縛的在野畫家之姿持續前行。

一九〇六年，二十四歲的岸他萬喜在早稻田開設販售美術明信片的小店「鶴屋」。金澤出身的她，十八歲時嫁給工藝學校的美術教師，不料丈夫早逝，留有一子，只好前往東京投靠兄長。一九〇七年，竹久夢二進入《讀賣新聞》成為正式員工，繪製時事插畫，此外，也兼手繪明信片，當他帶著手繪的早慶戰棒球賽明信片前去鶴屋，就此與岸他萬喜一見鍾情，這一年，二十三歲的竹久夢二與二十五歲的岸他萬喜結婚。竹久夢二結婚之初留有全家照片，竹久夢二外型高挺，但性格內向、敏感、善妒，岸他萬喜清秀氣質出眾，個性外向，善於交遊。竹久夢二的成名之路上，岸他萬喜是不可缺的，因為

竹久夢二的畫總像個夢。

她就是夢二式美人的原型。才子才女的結合，讓鶴屋成為文藝沙龍，文青穿梭其間，好猜忌的竹久夢二懷疑岸他萬喜出軌，雙方幾度爭執。一九○九年結婚第三年雙方離婚，同年，竹久夢二奠定名聲之作《春之卷》出版，書裡明言獻給「別離的目光」。

奇怪的是，兩人離婚後，一九一○年卻又再度同居，竹久夢二甚至在一九一四年為岸他萬喜一手打造明信片小店「港屋」。一九一○年也是竹久夢二專事作畫的關鍵。這一年，日本爆發大逆事件，這是明治與大正的轉折點，竹久夢二因與社會主義友人交往，被疑

與大逆事件有關，遭收押兩天。大逆事件是指有人圖謀暗殺天皇而來的大逮捕，被逮捕者幾乎都是社會主義者或無政府主義者，社會主義運動領導人幸德秋水更是名列頭號人物，大逆事件處死者多達二十四名。一九一一年，幸德秋水被處死刑之後，竹久夢二與友人為他守靈。至此，竹久夢二徹底告別與社會主義的連帶。

一九二七年，竹久夢二開始在報紙連載自傳性小說《出帆》，他藉主角三太郎訴說自己的心路歷程，三太郎曾有的社會主義理想早已遺忘，剩下的就是每日為生活奔波。

川端康成在〈論竹久夢二〉的文章當中，提出有趣的說法：畫家每換女友就會更換畫的內容。竹久夢二確實如此。他有三段刻骨銘心的戀情，每位都成為夢二式美人的原型。竹久夢二的第二段感情是女子美術學校的學生笠井彥乃，竹久夢二為了她離開岸他萬喜所在的東京，來到京都生活。笠井彥乃或許是竹久夢二最鍾愛的女性，可惜她只活到二十四歲，聽聞她的死訊，傷心過度的竹久夢二久久無法站起。第三段感情則是葉，她是藤島武二等畫家的模特兒，比起岸他萬喜與彥乃更顯纖細，更像柔弱的夢二式美人。為了她，竹久夢二設計了少年山莊，著名的畫作《黑船屋》的主角就是葉。《冬之卷》裡，竹久夢二提到「我總是漂泊的心，總是否定著『昨日』」，這或許是他對愛情

的寫照。三段感情中，岸他萬喜是唯一正式結婚、登記戶口的對象，竹久夢二離開之後，她仍對他念念不忘，竹久夢二晚年肺結核休養期間，她也前往探視。岸他萬喜晚年寄情宗教，一九四五年死於腦溢血。至於葉，一九二五年流產後企圖自殺未果，而後離開竹久夢二，嫁給醫生安穩度日，七十六歲高壽而逝。

大正浪漫下的夢二式美人

為什麼人們如此鍾愛竹久夢二，甚至視他為大正浪漫之子？他所繪的夢二式美人是鄉愁般的存在，人們為之傾倒，此外，竹久夢二追求愛情的傳奇，也是大正愛情觀的縮影。

夢二式美人或身著江戶時代的和服，或者有西方臉孔與服飾，但同樣纖細憂鬱；無論和洋美人，總有著雖近在眼前卻遠如夢境一般的感覺。和服美人看似日本傳統，不過，大正時代快速現代化的腳步，傳統不斷剝落，對城市人來說反而如鄉愁般的存在。

同樣地，西洋美人不但有著濃厚的異國情調，也像是童話般地存在。夢二式美人之所以

大受歡迎，並不僅僅是因為竹久夢二的匠心獨運，也有其時代背景。一八九九年，日本政府頒布「高等女學校令」，各地方開始廣設高等女校，高等女校的適齡學生是十二歲以上的女學生。這項法令的頒布，無形中形成少年／少女的對照，隨著高等女學校學生的出現，也開始出現少女雜誌，例如一九○六年的《少女世界》與一九○八年的《少女之友》，這兩份雜誌也都有對應的少年雜誌《少年世界》與《日本少年》，足見少年／少女的對照已是根深柢固。

儘管高等女校令已頒布，但日本政府培育女學生，其實目的仍是使其成為賢妻良母，當時高等女校的「女子修身教科書」裡提出，教育女學生將是國家富強的基礎，夫妻之間應和諧相處，離婚是人世間最悲哀之事。在這裡，所謂的愛情是功能性的，只是為了維繫家庭的和諧，進而成為國家富強的基礎，當中沒有「個人」。從明治末期過渡到大正，是劇烈轉型的年代，個人價值開始浮現。一九一一年，與謝野晶子等人所創辦的《青鞜》雜誌創刊，創刊號可說是女性獨立宣言。

再者，大正也是大眾消費的時代。大正時代之初，正逢第一次世界大戰爆發，戰後原本是重工業輸出地的歐洲，受到戰爭波及，使得日本本土的重工業得以快速發展，經

濟榮景所帶動的是迅速的城市化與大眾消費時代的來臨。這是景觀時代，「今日帝劇，明日三越」洋溢著時髦感，帝劇是仿歐洲歌劇院興建的帝國劇場，三越則是三越百貨，她們同是大正時代的東京地景。這是價值劇烈變遷的時代，考試進入政府成為官僚是昔日頂尖學子的心願，而今，成為企業家反是新的選項。此外，新的群體上班族（サラリーマン）也是源自大正時代。這是個摩登時代，摩登男孩（モダンボーイ）/女孩（モダンガール）穿梭在電影院、咖啡館。這是個廣告時代，一九二二年可爾必思打著「初戀的感覺」（初恋の味）的廣告詞因而大受歡迎。這是大眾與分眾兼而有之的閱讀時代，一般中產階級讀著《朝日新聞》與《讀賣新聞》兩大報，知識分子有《思想》、女性有《婦人之友》、少年／少女雜誌更是如後春筍般冒出。

在這個價值觀劇烈轉變的年代裡，就連愛情，大正人也要轟轟烈烈地實踐。對大正人來說，明治人的西化是皮相表面，以愛來說，明治時代兩位文學大師都有讓現代人啼笑皆非的翻譯。夏目漱石，他被稱為最後的漢學家，因為作品當中有大量顯示教養程度的漢字，這樣一位文學大家將 I love you 翻成「月色好美」（月は奇麗ですね）。另一位則是以《浮雲》奠定文學地位的二葉亭四迷，他的翻譯是「死也願意」（死んでもい

い）。月色好美也好，死也願意也罷，都像是作家在紙堆裡苦思後得出的解答，沒有真正的實踐感，愛沒有直通人心。但對大正人來說，I love you 就是生死相許，人間的蜚短流長無關緊要。

竹久夢二傳奇的愛情故事並非大正浪漫時代的唯一。竹久夢二也創作兒童文學，自己同時身兼插畫，他與兒童文學的緣分，早在二十二歲時就開始了，當時他負責早稻田大學教授島村抱月主編的「少年文庫」裝幀設計。多年後，他再續與島村抱月之緣。島村抱月也致力日本戲劇發展，松井須磨子則是日本近代第一位女優。一九一一年，她出演易卜生的《玩偶之家》大獲好評。然而，島村抱月與松井須磨子無法抑扼的不倫戀卻在此時發生，兩人備受文藝界批評，島村抱月另組劇團東山再起，改編自托爾斯泰《復活》的劇本，讓松井須磨子登上高峰，她不但演活女主角角色，在劇中所唱的主題曲〈卡秋莎之歌〉錄製唱片後，更成為轟動一時、爭相傳唱的流行曲。竹久夢二，正是〈卡秋莎之歌〉唱片的設計者。然而，一九一八年島村抱月感染流行性病毒感冒過世後，一九一九年，松井須磨子上吊自殺。

大正的少女時代

從秋天走來的竹久夢二，他的憂鬱孤獨，也像是大正浪漫時代的風格與縮影。或許，因此不少華語文字作品多將大正浪漫、少女與竹久夢二畫上等號。其實，大正浪漫也是少女文化綻放的綺麗年代，竹久夢二之外，高畠華宵也是重要的一位。此外，少女作家吉屋信子，甚至之後的川端康成，都以文字灌溉了少女文化，竹久夢二與高畠華宵的後輩畫家──中原淳一也接棒創造風靡一世的少女形象。

高畠華宵和竹久夢二年紀相仿，兩人的畫家之路也有不少相似之處。高畠華宵自小便對繪畫感興趣，他愛看報刊上的插畫，對彼時剛浮現的女學生形象尤其感興趣，此外，母親是戲迷，高畠華宵也因而對女性服飾與形象瞭若指掌。自小愛畫畫的他，十四歲時更是為了成為畫家從故鄉愛媛到大阪拜師，進而進入京都的美術學校。這一步步走來的畫家之路卻因十六歲之際父親過世而生波。他一度中斷學業，在中斷期間迷戀京都祇園綺麗的夜晚，取了跟隨一輩子的筆名──華宵。父親過世之後，兄長掌管家業，對他看似散漫無生產力的繪畫之路多所阻擋，甚至斥責，最終，高畠華宵在沒有家庭經濟

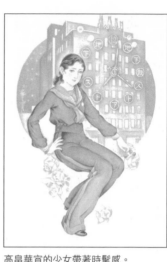
高畠華宵的少女帶著時髦感。

奧援下隻身前往東京發展，自此，和家人關係形同斷絕，這和竹久夢二命運相同。

一九一一年二十三歲之際，他以中將湯的廣告插畫一舉成名，和服洋服混搭，外加日本髮式的中將姬大受歡迎，這是廣告浮現的年代，報刊一角廣告文案外加插畫成為最新的商品展現方式，不少畫家都把繪製廣告

圖案視為重要的副業。報刊廣告威力有多大？翹鬍子仁丹大家皆知，這是森下博一手打造的藥品，一九〇五年，當時梅毒盛行，森下博找到醫學博士研發的藥方後，傾全部家產在《大阪朝日新聞》刊登醒目的廣告——德國鐵血宰相俾斯麥的頭像圖案上寫著大大的「毒滅」二字，結果大獲成功。也在這一年，森下博乘勝追擊，翹鬍子仁丹原本在各大街頭設立廣告看板，現今開始搶占報刊的廣告版面，足見報刊廣告欄在明治末期大正初期開始確立地位。

高畠華宵以中將姬聞名的前兩年，竹久夢二最初的畫集《夢二畫集——春之卷》才

剛出版，兩人的起步時間可說是大致相同。竹久夢二像是大正時代的吟遊詩人與畫家，文字與繪畫充滿原創性，他的夢二式美人是抽離現實、不食人間煙火的城市童話。與之相較，高畠華宵更像是與消費時代同步的作品，他筆下的女性則是城市消費空間裡的時髦女性，他的女性造型有兩個特點，一是眼睛左右下皆白的三白眼，二是波浪髮型。

就在竹久夢二與高畠華宵以女性造型名噪一時之際，同時期還有位年輕女性作家吉屋信子提筆書寫《花物語》，以文字增添當時少女文化的韻味。一八九四年出生的吉屋信子，比竹久夢二小十歲，出身於重視教育的家庭，自小就開始閱讀兒童文學家巖谷小波的童話作品，八歲開始購買、閱讀《少女世界》。十多歲的時候開始寫作，投稿少女雜誌，可說是寫作才華逐漸顯露。成長於栃木縣的吉屋信子就讀高等女學校時，在學校舉辦的演講會裡聽到農業博士，也是《武士道》一書的作者新渡戶稻造對傳統賢妻良母觀念的批判，這對十二歲的吉屋信子有很大的啟發，此刻，她寫作才華已顯露，一心想要到東京升學，然而，這個想法卻被父母阻止，他們希望她學些插花、裁縫，然後結婚。

十九歲的吉屋信子決心離家追求自己的理想，她隻身到東京投靠就讀東京帝國大學

的哥哥，在東京她開始拜訪結識文學界的人物，也開始發表作品。吉屋信子與《青鞜》的成員多所交好，也在《青鞜》發表詩作與小說。有趣的是，她的人生轉折與竹久夢二類似，竹久夢二與革命告別，吉屋信子則與女權主義分道揚鑣。附帶一提的是，她少女時期到東京拜訪朋友時，特別慕名到港屋，可惜沒有遇到竹久夢二。一九一六年吉屋信子二十歲，這一年在《少女畫報》發表了《花物語》的第一卷《鈴蘭》，獲讀者熱烈迴響後，自此開啟了吉屋信子的花物語時代，花物語在《少女畫報》連載了長達八年的時光。所謂的花物語，從形式上來說，是指她的小說題名都以花命名，從內容上來說，則是以少女同儕之間的故事為主題。吉屋信子的文字極富魅力，字裡行間有古典日文的優雅，也時而夾雜外來語增添異國趣味。她的小說背景，經常是跟外界隔絕的寄宿學校，那裡是少女們的小宇宙，寄宿學校會有從國外來到日本的外籍修女，更重要的是同儕少女們，來自不同家庭，有不同的人生際遇與價值觀，閨蜜之間看似是同學關係，但卻又有細微難以明言的情愫，S（Sister 的 S 之意，エス）正是少女小說中的核心。大正時代吉屋信子的少女小說熱潮，迥異於明治末期的「教訓小說」，彼時高等女校命令剛頒布，很快地少女文化也隨之開展，不過，剛開始的教訓小說無非透過小說裡少女的不幸

際遇告誡少女仍應謹守賢妻良母的分際。像《花物語》這樣的少女小說很快地在大正個體萌發的年代裡綻放。

日本文學巨匠，一九六八年諾貝爾文學獎得主川端康成，一九二七年已完成《伊豆的舞孃》，一九三七年也完成《雪國》等流傳後世的經典之作，有趣的是，一九三八年他也在老牌少女雜誌《少女之友》（少女の友）發表連載小說《乙女之港》（乙女の港）。川端康成善於捕捉細膩情感，《乙女之港》當中，基督教女校、文字裡象徵異國氣味的外來語、學姊學妹之間微妙情感等元素，是相當典型的少女小說模式。《少女之友》是一九三〇年代最突出的少女雜誌，吉屋信子與川端康成都在這裡發表小說，然而，小說是以文字導引讀者進入想像世界，小說插畫賦予小說具象的呈現，也給予讀者美的饗宴，中原淳一便是一九三〇年代《少女之友》插畫群中最受矚目的一位。

一九一三年出生的中原淳一，小了竹久夢二等人將近三十歲，美術學校畢業之後便在高級洋服店裡設計服裝，一九三五年二十二歲之際進入《少女之友》，他一方面繪製小說插畫，一方面發揮原本的設計長才，開設少女服裝的專欄。中原淳一進入《少女之友》的時間點，也正是竹久夢二的晚年，冥冥中似乎有交棒的意味。中原淳一確實延續

大正時代到昭和前期的少女時代，文字與畫共同醞釀。

少女漫畫是日本漫畫中的重要類型，大正昭和前期的少女時代就像是提供成長的土壤。手塚治虫一九五三年開始連載的《緞帶騎士》是少女漫畫的先鋒，故事的主角從小女扮男裝成長，這個構想來自手塚治虫家的鄰居——寶塚歌劇團，全團都是女性演員，故事中男性角色則是反串演出，寶塚歌劇團成立於一九一三年，不折不扣的大正產物。

戰後日本少女漫畫的發展，「花之二十四年組」扮演相當關鍵的角色，花之二十四年組是指一九七○年浮現的幾位少女漫畫家，諸如青池保子、荻尾望都等，都是在昭和二十四年（一九四九）前後出生而有此稱。可惜花之二十四年組的漫畫家未有美術館，

少女元素的承接

了竹久夢二的味道，他創作許多少女服飾款式，畫中的少女卻不像高畠華宵，緊密結合時髦華麗的消費空間，反而更帶點夢二式美人那種脫俗的味道。

倒是一九五〇年出生、一九七五年以漫畫《小甜甜》聞名的五十嵐優美子，在岡山縣倉敷市設有五十嵐優美子美術館。從倉敷沿途步行到美術館，像是從古典走向現代的過程，沿途四處可見優美的古典建築，漫步途中，也才發現日本棒球一代名將與教練星野仙一的紀念館也在倉敷。接近五十嵐優美子美術館處，開始看到少女漫畫裡的俊男少女看板，小甜甜就在不遠處了。

「有一個女孩叫甜甜，從小生長在孤兒院」的歌聲在腦海裡響起，我突然想到，孤兒院不就與吉屋信子小說裡的寄宿學校相似？主角都脫離家庭，與年齡相仿的孩子們在同一空間下朝夕相處，孤兒院裡也有修女，這些元素不也是從大正昭和前期少女時代傳承下來？

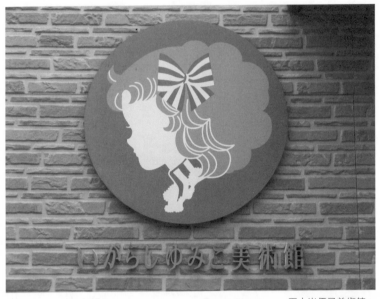

五十嵐優子美術館。

倉敷的少女世界。

主要參考資料（依年代）：

南博、社会心理研究所，《大正文化 1905-1927》，東京，勁草書房，一九九二；

本田和子，《異文化としての子ども》，東京，筑摩書房，一九九二；

松本品子編集，《高畠華宵：大正・昭和・レトロビューティ》，東京，河出書房新社，二〇〇四；

劉檸，《逆旅——竹久夢二的世界》，北京，新星出版社，二〇一〇；

竹村民郎著，林邦由譯，《大正文化：帝國日本的烏托邦時代》，台北，玉山出版社，二〇〇八；

菅聡子，《〈少女小説〉ワンダーランド：明治から平成まで》，東京，明治書院，二〇〇八；

竹久夢二著，王維幸譯，《出帆》，北京，新星出版社，二〇一二；

中川裕美，《少女雑誌に見る「少女」像の変遷：マンガは「少女」をどのように描いたのか》，千葉，出版メディアプル，二〇一三；

原川博明編集，《中原淳一と『少女の友』》，東京，実業之日本社，二〇一三。

大正昭和一水泡

日本人長壽，漫畫家也不乏其例，田河水泡（一八九九—一九八九）便是九十高齡仙逝。他出生於明治末年，大正時代接受美術教育，昭和初期的一九三一年以漫畫《野良犬黑吉》（のらくろ）風靡一世之後，田河水泡的名字便與「野良犬黑吉」連結一輩子，直到平成元年過世。他是極少數歷經過如此多年代更迭的日本人。

田河水泡的筆名雖純粹來自文字遊戲，但從他的生命歷程來看，水泡卻富深意，水泡脆弱易破，陽光照射下偶有絢麗色彩，就像他年輕時有過的夢——想成為正格畫家、參與前衛藝術等，但卻都曇花一現。田河水泡的青春處於大正末期與昭和初期，是進步與保守開始激烈對峙的年代，田河水泡的友人也不乏理想的實踐者，但最終也被時代碾碎。

他的一生，前半段波折多，戰後社會經濟逐漸平穩，因此他後半生得以安然度過。前半段如水泡的人生，卻也恰是時代的縮影。

孤獨少年田河水泡

田河水泡・野良犬黑吉館（田河水泡・のらくろ館）位於東京江東區，按圖索驥而行，沿途中始終有種「這裡是東京嗎？」的奇妙感，附近商家住家建築多有一定的年分，往來行人並不特別多，更別提觀光客了。接近紀念館，附近商家掛起野良犬黑吉肖像的旗幟，有種走入昭和時代的歷史感。

田河水泡，一八九九年出生於東京墨田區，不過出生未幾，母親過世，父親再婚，他就被送到住在江東區的伯父處撫養。田河水泡的人生，就像典型的

田河水泡・野良犬黑吉館附近店家都掛起旗幟。

下町人生，好運歹運交織，人生的理想與現實兩難，最後還是在俗世間憑自己的雙手打出一片天下。

他的伯父喜歡畫中國畫，堂兄愛畫油畫，田河水泡自小耳濡目染喜愛美術。伯父對他的教育並未鬆懈，雖然不敢奢望具備成為官僚或進入大企業所需的亮眼學歷，但是下町工商人家營生所需的基本三要件──讀書、寫字與算盤還是嚴格督促。田河水泡的《野良犬黑吉一代記：田河水泡自傳》（のらくろ一代記：田河水泡自敘傳）裡，可以看到他對伯父懷有如生父般孺慕之情，可惜他十歲時伯父便過世。而後，在家族協力下，伯母經營漢藥店，田河水泡也跟著在店裡幫忙，或背誦深奧的漢方藥名，或親身研磨藥粉。

十二歲時，他的生父想要經營三味線商店，請田河水泡到店裡幫忙兩年。重回沒有記憶的原生家庭，他的心情複雜，伯母已如同母親，但回到原生家庭卻得叫父親的後妻媽媽，總有種違和感。更讓他沮喪的是，當他告訴父親以後長大想要走上繪畫之路時，父親竟然覺得莫名其妙。命運捉弄人，田河水泡在回憶裡提到如果在原生家庭長大，在那個父親威嚴決定小孩前途的年代裡，他也許就畫不成畫。田河水泡在自傳裡引用了中

國諺語「塞翁失馬，焉知非福」的典故比喻，但幼時便與生父別離，那個「失」裡蘊含了自小以來的惆悵吧？

田河水泡的舅子是日本戰後文學評論界巨匠小林秀雄，他對田河水泡的印象便是少年時代就在孤獨中度過。慰藉孤獨少年田河水泡的，是落語與立川文庫。落語，類似單口相聲，這類表演場所是庶民的聚集地，門票價格不高，而且說的都是庶民感興趣的話題，或者歷史故事，或者嘲諷有權者。田河水泡的伯父家附近便有落語表演場所。田河水泡與落語緣分不淺，日後也曾短暫當起落語作家。立川文庫則是一九一一年大阪出版社所發行的袖珍故事本，主題是民間歷史故事，深受小學生喜愛，一九一四年出版的《猿飛佐助》尤其大受歡迎。

前衛藝術運動者田河水泡

雖是孤獨少年，但伯父一家人對他的照料實在不少。他的幾個堂兄多對美術有興趣，彼此切磋提攜，戰前日本二十歲身體健康男性有服兵役的義務，兩年兵役後，

一九二二年二十三歲進入日本美術學校就讀，學費還是堂兄供給。田河水泡進入日本美術學校之際，正值西方前衛美學思潮湧現，從未來派到表現派，這股前衛的藝術思潮也注入日本本土，田河水泡也參與其間。

他在美術學校就讀時，認識了村山知義（一九〇一～一九七七）。

美術學校時期的田河水泡，頭髮中分、長度及肩，典型前衛藝術青年裝扮。

一九二三年一月，村山知義在自宅舉辦展覽，田河水泡前往參觀。村山知義熱情地介紹了他的感知的構成主義後，兩人有如下的對話：

「這是達達主義嗎？」

「不，達達主義僅是否定現狀，僅只是否定，將會成為虛無主義。感知的構成主義也是否定現狀，但在否定之後會提出建設性方案！」

村山知義就像個理論家，田河水泡則像初入前衛藝術大門的學生。

一九二三年七月，村山知義組成前衛藝術團體 MAVO，這個名字來自法文 Masses Volée，也就是在大眾裡爆裂之意。田河水泡不是創建者，不過，很快地他參與了 MAVO 接下來的活動。一九二三年九月一日，東京發生七點九級大地震，奪去十萬人

性命，東京陷於癱瘓，百廢待舉。原來文化生產中心東京的崩解，MAVO 迅速以繪畫、戲劇、行為藝術等形式，將革命性的裝置藝術理念帶入日常生活。關東大地震之後，日本政府迅速推動大規模帝都復興計畫，主事者正是曾任台灣總督府行政長官的後藤新平。都市是 MAVO 所要革命的對象，他們的創作不斷強調都市生活的機械化與單一化，也就是都市不過是日復一日的重複，以及對人性的扭曲。在 MAVO 看來，所謂的帝都復興計畫不過是再度重建政治經濟中心，MAVO 推出臨時房屋裝飾計畫，他們在庶民所在的下町找到地震期間因地震火災被燒毀的十七間空房，以未來派風格加以裝飾。

村山知義小田河水泡兩歲，是典型的秀才型學生。第一高等學校畢業後，進入東京帝國大學哲學系，深受基督教影響的他決心休學，到柏林大學研修基督教。時值一九二二年，當時柏林正有歐洲現代實驗室之稱，各種前衛思潮在這裡彼此激盪，雖然他在柏林僅僅一年，卻已受到各種思潮的洗禮。例如柏林最流行的藝術潮流是表現內心感受的表現主義，電影《卡里加利博士的小屋》（一九二〇）正是表現主義思潮的經典，電影裡扭曲的場景，正代表人們內心的想法。

一九二三年三月，村山知義從德國柏林回到日本，他迅速提出「感知的構成主義」的藝術主張。村山知義對於強調內心感受的表現主義有共鳴但也有批判，共鳴之處在於日本從明治維新以來，側重國家發展，隨著時代演進，大正時代個人概念萌發，個人應該上升為美學的主體。批判之處則在於如果僅強調個人感受，忽略藝術的社會實踐，思潮僅是空談。一九一七年俄國革命之後所出現的構成主義填補了村山知義的缺憾，構成主義強調的就是對政治社會的介入。感知的構成主義，感知強調個人主體性出發的思考，構成主義則是政治社會的介入，他的實踐路線側重挑戰既有權威，並對一般大眾的生活空間進行美學改造。

田河水泡・野良犬黑吉打招呼。

日本少年漫畫熱潮

MAVO 維持大約兩年左右，機關刊物在一九二五年停止發行。昭和初期的日本，激進與保守的力量相互激烈對峙，MAVO 雖然廢刊，但不少成員參與到更激進的政治路線當中。在 MAVO 機關刊物停止發行的同一年，二十六歲的田河水泡自美術學校畢業，他對抽象畫情有獨鍾，但堂兄告訴他再怎麼畫也賣不了錢，為了生計考量，二十七歲時田河水泡進入講談社擔任落語作家。起初，田河水泡以高澤路亭為筆名寫作落語，而後，開始畫漫畫。二十九歲時，田河水泡結婚，妻子小林富士子是大學畢業，在高中擔任過教職。MAVO 是青春反叛，然而田河水泡最終還是回到現實。

講談社，成立於明治末年的大型出版社。旗下有《少年俱樂部》，總編輯是早田河水泡五年進入講談社的加藤謙一。

他進入《少年俱樂部》未幾，少年漫畫在日本開始受到歡迎，織田信恆與樺島勝一合作的《阿正的冒險》（正ちゃんの冒險）是代表作品。

織田信恆是華族出身，京都大學畢業後進入日本銀行工作，他國外旅行經驗豐富，

更因調任歐洲，體察歐美國家對兒童報刊的重視，返國後甚至因此暫別銀行業，進入《朝日新聞》創作兒童故事。從夏目漱石、岡本一平再到織田信恆，《朝日新聞》不愧是人才濟濟的大報。一九二三年，他撰寫故事、同屬《朝日新聞》的漫畫家樺島勝一作畫，《阿正的冒險》連載就此在《朝日新聞》登場，自此阿正成為風靡少年的漫畫人物。

阿正即代表大正時代之意，可說是「大正之子」。阿正的造型乍看之下是比利時漫畫《丁丁歷險記》主角丁丁的翻版，不過，《阿正的冒險》早了《丁丁歷險記》六年。

阿正的穿著是西方式的，他頭戴阿正帽、繫領帶、穿著短褲與及膝的長襪。隨著《阿正的冒險》的風行，阿正帽在大正年間大流行。此外，身旁還跟著一隻小袋鼠。織田信恆想要在兒童心目中建立朝氣蓬勃、勇於冒險的英雄，阿正的故事裡也不乏織田信恆自己的故事，例如阿正也有國際遊歷的場景。值得一提的是，這部作品當中，樺島勝一使用了日本漫畫當中首次出現的對話框。

加藤謙一在一八九六年出生於青森，家境貧困，但父親卻仍堅持買《少年世界》給他，這是當時唯一的兒童雜誌，也是富裕人家才買得起的。師範學校畢業後，他在小學擔任老師，這期間他發現兒童刊物的匱乏，就立志辦份兒童刊物。他與兒童刊物可說有不解之緣。一九二一年進入講談社之後，他所編輯的《少年俱樂部》就是針對兒童的雜誌，在他主導下，發行量快速成長。他入社時的照片，目光犀利、十足幹練模樣，似乎預示了未來對少年雜誌、漫畫的影響力。

隨著日本報刊的發展，編輯所扮演的角色越發重要，他們構思讀者喜愛的主題，找尋適合的作者擔綱，在日本漫畫發展過程中是重要的幕後推手。加藤謙一在日本漫畫發展中也是關鍵角色。

《野良犬黑吉》登場

在少年漫畫的風潮下，一九二八年，加藤謙一邀請田河水泡畫漫畫。在加藤謙一的

野良犬黑吉相關產品說明受歡迎程度。

記憶裡，田河水泡多少有些抗拒，雖說是落語作家，但有機會他還是想當個正格的畫家，不怎麼想當漫畫家。不過，談到後來，喜歡狗的田河水泡慢慢浮現出野良犬黑吉的造型與故事。野良犬黑吉的原型是將自己所養的小狗形象加以修改，而其角色設定則是無人飼養的流浪犬。整個故事就是野良犬黑吉從軍記，從最底層的猛犬聯隊二等兵開始，軍旅生活中有挫折也有成功，《野良犬黑吉》可說是給少年的勵志

故事。

從落語到漫畫，田河水泡也改了筆名。他在自己原名的羅馬拼音玩了個小把戲，原名唸法是 TAKAMIZAWA，他在其中斷字 TAKAMIZ・AWA，借用漢字即為田河水泡。

《野良犬黑吉》表面上看起來是個輕鬆的兒童故事，但在加藤謙一眼中，這其實是田河水泡的寫照。他出生後母親病故、父親再娶，田河水泡因而被送到伯父家撫養長大，《野良犬黑吉》其實是田河水泡自小內心孤獨的寫照。田河水泡的妻舅小林秀雄也認為這是田河水泡自己的故事。

《野良犬黑吉》一炮而紅，戰前連載漫畫高達一百三十四本，也有九部以野良犬黑吉為主題的電影。二○一七年，東京國立近代美術館為紀念日本動畫發展一百年，建立了早期動漫作品的專門網站，其中便有兩部是《野良犬黑吉》。《野良犬黑吉》的熱潮下，印有野良犬黑吉的便當盒、鉛筆盒等等四處可見，就像今日妖怪手錶或是海綿寶寶，印在各式各樣的兒童用品上。為了《野良犬黑吉》的創作，田河水泡有時也不得不離開喧囂的東京，到近郊的溫泉閉關。隨著一九三一年日本軍隊勢力進入中國，野良犬黑吉也在中國從軍。不過，隨著戰事的深化，一九四一年，《野良犬黑吉》被認為有損

皇軍尊嚴，禁止刊登。

值得注意的是，《野良犬黑吉》在一九三〇年代的殖民地台灣也深受歡迎，網路刊物《歷史學柑仔店》的文章〈關於一隻黑狗與家族、戰爭的記憶〉裡，鄭麗榕教授以一九八〇年代父親從日本帶回的野良犬黑吉鬧鐘為對象，一路追索出《野良犬黑吉》在一九三〇年代台灣的狀況，一九三五年的始政式四十年台灣博覽會裡，設有兒童國一區，其中，有「巧克力上等兵」向兒玉大將軍敬禮的雕像，站在巧克力上等兵下面的，就是野良犬黑吉。一九三五年九月十五日的《台灣日日新報》便攝下野良犬黑吉在台灣的足跡。鄭教授的父親一九二六年出生，可能在小時候也感受過《野良犬黑吉》的熱潮，所以在多年之後買下童年記憶的野良犬黑吉鬧鐘，大約同時代出生的小說家鄭清文（一九三二－二〇一七），則在〈水庫的水源〉的短文當中追憶日治時期的童年，其中，特別提到小時候愛看《少年俱樂部》連載的《野良犬黑吉》。歷史就是不斷地挖掘追索，善於挖掘日治時期各樣生活面貌的作家陳柔縉，二〇一八年的新作《一個木匠和他的台灣博覽會》，透過紀念章來看台灣博覽會的盛況，筆者注意到該書第一八五頁有兩張有趣的照片，那是台北高校畢業紀念冊上的活動照片，學生們戴上野良犬黑吉面具表

濃濃日本味的阿健與阿福

演的合照。

少年漫畫熱潮一發不可遏抑，雖然《野良犬黑吉》遭禁止，但《阿福》（ふくちゃん）卻悄然填補這個空缺。一九三六年，《朝日新聞》再度推出少年漫畫，這是由橫山隆一（一九〇九—二〇〇一）所畫的《江戶仔阿健》（江戶っ子健ちゃん），有趣的是，在這個四格漫畫裡，阿健是主角，阿福只是配角，未料配角卻較受歡迎成為主角，而且一發不可收拾，從戰前一九三六年到戰後一九五六年的二十年時光裡，《阿福》在不同媒體上接續發表。最有趣的自然是阿福的形象，他身穿木屐的日本味，恰與阿正的西洋味成對照。

橫山隆一出生於高知縣，十八歲時為了考東京美術學校前往東京，兩度考試失敗，未能如願，只有進入其他的美術學校，而後在報章雜誌發表作品，走上漫畫家之路。他的漫畫之路特殊之處在於二十五歲時，和其他年輕漫畫家組成「新漫畫集團」，也就是

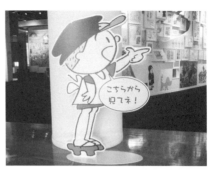

横山隆一紀念館裡的阿福。

集體工作室的概念，每個人分擔一些錢，租下工作室，接受報刊雜誌邀約，年輕漫畫家們則集體創作。集體工作室的運作，對年輕漫畫家確實有穩定接受邀稿、透過集體創作的腦力激盪，發揮長才的功能，只是，漫畫仍須有個人風格，最終還是回歸個人的創作。從二十九歲開始創作《阿健》、《阿福》二十年，橫山隆一用餐點來形容自己的作品──絕非高級料理，而是像車站便當那樣熟悉，而且每日供應。二十年辛勤經營一個漫畫角色確實不容易。

橫山隆一漫畫紀念館位於他的家鄉高知縣，與當地的公立圖書館在一起。一進參觀區，就是橫山隆一的肖像與歡迎詞──請來到我的遊戲人間。首先映入眼簾的，是橫山隆一的工作室模型，書架上還擺放著《岡本一平全集》，日本漫畫家之間的傳承與彼此參照可見一

斑。這個遊戲人間裡，除了橫山隆一的生平資料展示之外，更有許多物件，如昔日電視機、電話、照相機等，展現昭和老時光。比較特別的是，漫畫家多鎮日在工作室作畫，他們的餘暇時間有限，來自各國的蒐藏品成為橫山隆一的最愛，其中，甚至包括中國文化大革命時期的標語。

螺絲釘畫家——柳瀨正夢

田河水泡的一生，與不少有趣的人產生聯結，他們不同的人生命運，也是日本歷史的一頁。田河水泡年輕時參與過村山知義所組成的MAVO，在那裡，田河水泡還有位悲劇漫畫家朋友柳瀨正夢。

柳瀨正夢，一九〇〇年松山出生。十四歲時不顧父親的反對，從家鄉到東京嘗試繪畫之路，這時的東京，正是竹久夢二風靡一時的時代。柳瀨正夢也曾心儀竹久夢二的風格，甚至臨摹。不過，兩人風格終究不同，在畫家之途中，柳瀨正夢離院展更進一步。

十五歲這年，他的油畫作品入選第二回院展，被譽為天才少年，然而，柳瀨正夢最終走

從北齋到吉卜力　122

向一如竹久夢二一般的在野畫家之路，竹久夢二開創出如夢一般的女性畫作，柳瀨正夢則因十五歲之際結識左翼評論家松本文雄受到社會主義洗禮，走上左翼不歸路，創作左翼風格的藝術作品。

柳瀨正夢從一九二〇年到一九二四年曾在《讀賣新聞》繪製當代名人像，一九二三年結識村山知義，並看到他從德國帶回的格羅斯（George Grosz）畫集，大受衝擊。格羅斯的一生恰如德國反抗青年的縮影。他出生於一八九三年，一九一四年第一次世界大戰，二十一歲的他秉持以戰爭消滅所有戰爭的反戰理念從軍。然而，戰場上的負傷，讓他重新思考民族主義，就連名字也因此做了更動。他原來的名字是 George Groβ，但嫌棄德國民族主義的他，改為匈牙利發音的 Grosz。一九一九年他加入德國共產黨，而後，也成為達達主義的一員。格羅斯畫作的主題不少是以家鄉大都會柏林為背景，他筆下的柏林，盡是扭曲的景象。

柳瀨正夢不僅模仿格羅斯的風格，甚至寫作《無產階級畫家格羅斯》（無產階級の画家ゲオルゲ・グロッス，一九二九）研究專書，格羅斯的畫作中，最具嘲諷風格的應是〈瞧，那個人！〉（Ecco Homo，一九二九）。柳瀨正夢就畫了日本版的〈瞧，那個人！〉，諷刺當

時最具人氣的漫畫家岡本一平，岡本一平則以格羅斯為變態性欲畫家作為回應。柳瀨正夢此舉，也是力行 MAVO 的行動綱領——對名人作品加以批判！

一九二五年，日本普羅文藝聯盟成立，這一年，聯盟也成立美術部門，為左翼機關報刊諸如《無產者新聞》、《解放》、《勞動新聞》繪製漫畫之外，因活動海報與左翼出版書籍的裝幀設計等需求大增，柳瀨正夢這一時期的創作也大為增加。

隨著日本普羅文藝聯盟成立，美國普羅運動的訊息也傳入日本。柳瀨正夢對美國漫畫家格羅佩爾（William Groupper）在《解放者》（The Liberator）上的作品甚感興趣。此一時期的作品風格由此轉向，如果說他在格羅斯那裡承襲象徵的批判手法，那麼他在格羅佩爾那裡學習到的則是直指現實的批判。這種益趨激進的轉折，也是他日後左翼人生的縮影。

柳瀨正夢在一九三一年加入共產黨，這一年日本扶植滿清最後皇帝溥儀在中國東北成立滿洲國，面對日本將力量深入他國，柳瀨正夢創作《滿蒙瘋狂殺人魔》（滿蒙に荒れ狂ふ殺人魔）。隔年，他赴上海旅行，實則執行共產國際所交付的任務。回日本之後，旋即被特高帶回審問嚴刑拷打，但他堅不吐露實情。然而，他的妻子也在此時病死

醫院。保釋出獄之後，他重執畫筆，教授油彩畫為生，也遠赴日本與中國各地寫生。弔詭的是，他的一生踐行反戰理念，但他卻在一九四五年五月二戰結束前夕的空襲下死於東京新宿車站，享年四十五歲。

日本文化人的交遊情況往往能從日記、全集甚至追憶文章中看出。日本知名出版社岩波書店的經營者小林勇，與柳瀨正夢的交情極深。在追憶文章裡，他稱柳瀨正夢是「螺絲釘畫家」，這個說法是因為作為裝幀家的柳瀨正夢，或許為了逃避高壓的言論檢查，總以螺絲釘符號代替自己的名字。日本漫畫家如過江之鯽，然而，像柳瀨正夢這樣激進的漫畫實踐者卻極為少見，甚至像微小的螺絲釘一樣為人遺忘。

大逆事件之後，日本左翼勢力一度消沉。然而，現實逼使人們重新思考並反抗資本主義。一九一七年，京都大學教授河上肇的《貧乏物語》成為暢銷書，一九二一年日本共產黨祕密建黨，一九二五年日本普羅文藝聯盟（日本プロレタリア文芸連盟）成立。從大正到昭和初期，正是日本左翼與法西斯對峙的臨界點。村山知義，激進的藝術實踐者，從MAVO 加入日共與普羅聯盟，同屬 MAVO 的柳瀨正夢也走向同樣的不歸路，他也是大正末期、昭和初期閃耀一時的漫畫家、書籍裝幀設計師。

名師出高徒

《野良犬黑吉》風靡一時，然而軍部禁止之後，戰後才重新連載。一九四九年的《獨一無二的野良犬黑吉》（珍品のらくろ）是戰後野良犬黑吉系列中最具代表性的一部。這一集野良犬黑吉成了植物學者的助手，跟隨前去山谷找尋珍草，藉植物學者之口，田河水泡直言日本業已戰後，不應回到過去的帝國主義，而應以個人選擇幸福的民

主主義為根基。

戰前《野良犬黑吉》的讀者戰後都已成人，對《野良犬黑吉》仍有不可抹滅的情感，《野良犬黑吉》在戰後依舊有穩定的讀者。不過，名師出高徒，戰後初期最受矚目的作品卻是田河水泡的女弟子漫畫家長谷川町子（一九二〇—一九九二）的作品《海螺小姐》（サザエさん）。

長谷川町子美術館附近的雜貨店，也掛起《海螺小姐》人物的招牌。

長谷川町子十八歲高中畢業後就拜田河水泡為師，她的成名作《海螺小姐》一九四六年在福岡的地方報紙連載，而後移往《朝日新聞》刊載，一躍為全國性漫畫，從連載初始到一九七四年畫上休止符，將近三十年之久。對日本人來說，《海螺小姐》代表的是日本從戰後廢墟走向經濟成長之路的集體記憶。

《海螺小姐》從一開始就以日本平民的視角切入，繪製四格漫畫，主題從黑市交易、英語速成班等不一而足。主角海螺小姐起初是個年輕單身女性，就像戰後

初期所有日本人，經濟困頓，既要工作又要幫忙家務，也要精打細算看緊荷包。而後，海螺小姐結婚成為家庭主婦，隨著日本經濟已然起飛，家家戶戶都有電視、洗衣機等家電用品，此刻海螺小姐也能夠透過電視接受最新資訊，過著現代生活，這個過程也正是《海螺小姐》成為集體記憶的關鍵所在。

日本漫畫的發展過程當中，漫畫之所以成為大眾文化的一環，除了漫畫家的作品之外，日本文化評論者對漫畫的評介功不可沒，後藤新平的外孫鶴見俊輔（一九二二─二○一五）就相當讚賞《海螺小姐》。在他看來，《海螺小姐》的家庭故事裡反映著社會變化，這跟戰前岡本一平有些類似。不過，戰後這類題材重獲喜愛，其原因在於日本從一九三一年到一九四五年這十五年之間進行戰爭動員，家庭形同解體，戰後家庭重新恢復為社會運作中的基本單位所致。有趣的是，《朝日新聞》刊載《海螺小姐》之前，曾連載刊登了美國漫畫《白朗黛》（Blondie），這個一九三○年在美國便開始連載的漫畫裡，女主角白朗黛是有個性、對丈夫頤指氣使的女性，這部漫畫在當時也極受日本讀者喜愛，而後持續在《文藝春秋》旗下的刊物刊登。《海螺小姐》與《白朗黛》受歡迎的程度可說並駕齊驅，但卻有現實與夢想的對照，海螺小姐起初辛勤的生活是日本戰後重

新站起的艱苦現實，白朗黛最受日本讀者喜愛之處不完全是她有個性，而是漫畫裡的美

國城市中產階級生活，那是戰後初期日本人憧憬的生活方式。

長谷川町子美術館位於東京世田谷區，這裡有不少高級住宅，美術館也不像其他漫

畫家的紀念館有詳盡的漫畫家生平與作品的展示，倒是有許多現代美術作品的展覽。走

在繁華卻又幽靜的世田谷區，恰與田河水泡‧野良犬黑吉館所在的江東區成對照，有趣

的是，居然在長谷川町子美術館附近，看到古味盎然的傳統雜貨店，一籃一籃的各式青

菜，和周遭氛圍有很強的違和感，店門口還放著《海螺小姐》漫畫中的人物像，或許就

是這種親近的草根氣味，讓《海螺小姐》陪伴日本人那麼長的一段時光。

主要參考資料（依年代）：

田河水泡、高見沢潤子，《のらくろ一代記：田河水泡自叙伝》，東京，講談社，一九九一；

井出孫六，《ねじ釘の如く画家：柳瀬正夢の軌跡》，東京，岩波書店，一九九六；

加藤丈夫，《「漫画少年」物語：編集者加藤謙一伝》，東京，都市出版，二〇〇二；

Gennifer Weisenfeld，《MAVO: Japanese Artists and the Avant-Garde 1905-1931》，University of California Press，二〇〇二；

《水声通信3：村山知義とマヴォイストたち》，東京，水声社，二〇〇六；

横山隆一記念まんが館，《大フクちゃん展　展示図録》，高知，横山隆一記念まんが館，二〇一八；

松田哲夫編，《鶴見俊輔全漫画論1》，東京，筑摩書房，二〇一八。

凡人眼中的神——手塚治虫

「外國人多以異樣的眼光看待日本人對漫畫的著迷，外國人之所以不看漫畫，答案之一便是因為他們的國度沒有手塚治虫。」

一九八九年二月九日手塚治虫結束他在人間六十一年的生命，隔日，《朝日新聞》就以這句話向手塚治虫致敬。

手塚治虫是日本動漫史上如神般的人物，他所創造的《原子小金剛》、《小獅王》、《怪醫黑傑克》、少女漫畫《緞帶騎士》等，不但是日本經典動漫，也是台灣五年級生的集體記憶。這樣一位神級的人物，神話與

日本人喜愛漫畫是因為有手塚治虫。

傳奇自然不會少。一九八六年，NHK曾拍攝紀錄片《手塚治虫創作的祕密》（手塚治虫創作の祕密），展現他的工作實態。結果發現有大量稿約的他，三天只睡了三個小時，疲倦撐不住時就倒立提神。疲憊的不僅是他，還包括等著原稿加工的助手，徹夜燈火通明是工作室的常態。此外，更有「手塚番」──等著手塚交稿的雜誌社編輯們在現場等候完稿。一九六四年，手塚治虫在重重稿件壓力下，曾有著名的逃脫事件，從東京、京都、大阪一路到九州，編輯們最終在緊急時刻找到手塚治虫，手塚番看似只是等稿，但其實還要想辦法催稿，並確實拿到稿件，壓力也很大。

從十八歲開始發表作品以來，四十三年的辛勤創作下，手塚治虫全集高達三百卷，病逝前，躺在病床上的他還向陪伴的親友要鉛筆！更讓人訝異的是，在交稿的高度壓力下，他居然在一九六一年還獲得醫學博士學位，博士論文題目是《以電子顯微鏡研究異形精子細胞中的膜構造》！

手塚治虫的原點

手塚治虫紀念館位於寶塚，與典雅的寶塚劇院比鄰而居，環境清新幽靜。紀念館蒐藏著手塚治虫的兒時記憶，小時候所畫的昆蟲，閱讀過的昆蟲專門辭典等，紀念館也展示手塚治虫所創造的角色的立體版。從電車站下車走到紀念館的路程中，筆者在想一個問題，此行是單純向神樣的手塚治虫瞻仰致敬嗎？

手塚治虫就像小時候讀的愛迪生，他們一生勤奮，成就卓越，似乎沒有一點凡人缺點。然而，筆者卻在《亨利·福特傳》裡讀到愛迪生的另一面，愛迪生是發明大王，亨利·福特是汽車大王，兩人經常碰面討論，亨利·福特印象中的愛迪生經常打瞌睡，甚至拍下他打瞌睡的樣子，照片現今珍藏在亨利·福特博物館中。不眠不休做實驗因而打瞌睡是正常人反應，但把愛迪生當偉人來寫的傳記作者不會提到這一點，不參照其他傳記我們也不會知道。如神般的手塚治虫是否也有凡人的一面？

就讓我們把手塚治虫的漫畫生涯抽絲剝繭研究一番吧。

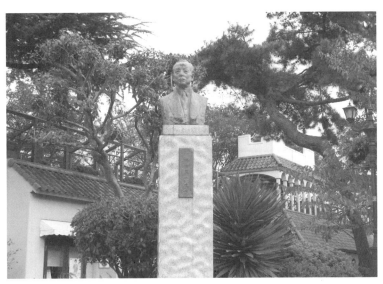

小林一三打造了寶塚王國。

手塚治虫是幸運兒，前面幾章所介紹的畫家，多出身平凡的下町家庭，甚至貧寒之家，手塚治虫則出身中上階層家庭，手塚一家既走在時代先端，也保有日本傳統的一面。手塚治虫一九二八年出生於大阪，一九三二年擔任司法官的祖父手塚太郎過世，隔年，父親手塚粲舉家搬回祖父位在寶塚的大宅邸。此刻的寶塚，已是別具風味的田園城市。

一九一○年開始，經營電車起家的小林一三開發新的電車路線，一九一一年，他在寶塚打造以大理石建造、採西洋風格、高兩層、以「paradise」為名的現代大浴場，此外，一九一三年，更

成立寶塚少女歌劇團。

寶塚是手塚治虫漫畫之路的起點。寶塚接近自然，手塚治虫的本名手塚治，之所以加上蟲字作為筆名，就因為他自小喜愛昆蟲。更重要的漫畫養分是父親手塚粲的電影與漫畫蒐藏。手塚粲任職大企業，愛好電影與漫畫，他的書房裡蒐藏北澤樂天與岡本一平乃至其他外國漫畫書刊。此外，他也擁有當時頗為稀罕的家庭手動電影放映機，經常在家放映電影，包括迪士尼影片。手塚治虫耳濡目染，終生喜愛漫畫也愛看電影，他從小學就喜歡畫漫畫，特別喜愛臨摹田河水泡與橫山隆一的兒童漫畫，自己也創設人物角色與故事。

手塚治虫的性格裡有種孩子氣，就像漫畫本是他的興趣，當他畫的漫畫受到老師鼓勵時，便更加雀躍。他喜愛在人群裡獲得關注甚至讚賞的感覺，有時甚至會誇張自己的形象或情緒，吸引他人注意。就像他回顧自己的童年，總說自己是瘦弱被欺負的，然而，同班同學則說那只是惡作劇，妹妹也說手塚治虫是家裡最受疼愛的孩子，不會有那樣的場景。當他怎麼做都無法受到重視時，內心異常脆弱，嫉妒人氣比他高的人。

手塚治虫就帶著這樣的性格踏上漫長的漫畫之路。他的才華與理想讓他在日本漫畫

既有的風格中開創新局，他把漫畫視為藝術的表現，當心血受到肯定時他內心愉悅，但當作品理念受到雜誌發行的商業壓力必須妥協時，他痛苦地告誡自己不要做藝術家。日本漫畫競爭激烈，即便手塚治虫這樣的人氣漫畫家也有失落的時候，當讀者目光移向別的漫畫家時，善良但好勝的他正面迎戰低潮，也因而幾度轉變自己的漫畫風格與主題。

就是作為人的手塚治虫在痛苦中不斷超越自己，造就我們心目中如神一般的手塚治虫。

田園城市，是英國城市規劃者埃比尼‧霍華德（Ebenezer Howard）一八九八年在《明日：社會改革的和平進路》（*Tomorrow: A Peaceful Path to Real Reform*）一書中所提出的理想，大致三萬兩千人的人口加上四周圍的自然景觀是田園城市的理想規格，這個想法是對城市過度工業化而來的反思。二十多年後，大阪市長關一也特別推崇田園城市的理念，企業家小林一三則快速在寶塚建設他的田園城市王國。

手塚治虫的漫畫革命

一九四六年十七歲之際，他初試啼聲，《小馬日記》在《少國民新聞》發表，這是一份針對兒童的報紙，主角小馬的造型與橫山隆一的阿福有些相似，可以看到這時的手塚治虫尚未完全走出自己的路。隔年他和酒井七馬合作的《新寶島》問世，這一部作品引起熱烈的迴響，不但讀者喜愛，許多後輩漫畫家諸如石之森章太郎（石ノ森章太郎）、藤子不二雄、辰巳嘉裕（辰巳ヨシヒロ）等，更是受到這部作品的鼓舞，立志成為漫畫家。

《新寶島》究竟有什麼魔力？這是一個探險故事，光是開篇的幾格漫畫就讓人震驚，翻開作品映入眼簾的是主角開車的畫面，手塚治虫以連續幾格的手法呈現開車的動態。按手塚治虫自己的說法，儘管田河水泡已對日本漫畫進行了革新，但日本漫畫讀起來仍然還是像平面構圖。手塚治虫自小便受電影的洗禮，他看過迪士尼、德國、法國電影，影像帶給他漫畫創作上的刺激，就是要在漫畫中將一個動作多格呈現，藉以表現動態，如此劇情也才能緊湊。手塚治虫表現手法的改變，也將日本漫畫往前推進一大步。

此外，岡本一平善於寫作，田河水泡喜愛落語，兩位人氣漫畫家的作品裡，文字仍占一定的重要性。但從手塚治虫的作品開始，圖畫開始成為中心，漫畫作品裡的格子就像電影鏡頭，手塚治虫作品裡，多從主角的視角出發，對讀者來說，他們就像電影銀幕前的觀眾。

文字成為情節進行的橋梁，漫畫作品裡的對話框裡寥寥的文字成為情節進行的橋梁，漫畫作品裡的格子就像電影鏡頭，手塚治虫作品裡，多從主角的視角出發，對讀者來說，他們就像電影銀幕前的觀眾。

戰後初期的日本，民生凋敝，如同電影《ALWAYS 守候幸福的三丁目》（二〇〇五）裡所描寫的那樣，物質生活極為貧乏。「赤本」與「貸本」也就成為苦中作樂的娛樂，所謂的赤本是指中小型出版社出版的漫畫，這類漫畫通常用劣質的紙來印製，貸本則是出租店所出租的漫畫。以《新寶島》初試啼聲的手塚治虫，是大阪的人氣赤本漫畫家。手塚治虫二十二歲時開始面臨人生的抉擇，他是醫學院學生，也是初出茅廬的漫畫家，就算專注漫畫，學業仍能保持不墜。在母親的大力支持下，他決定以漫畫為志業，即使如此，他不僅順利畢業，甚至通過國家考試、具有醫生資格。此刻的手塚治虫，帶著受到肯定的鼓舞創作，漫畫的線條對他來說就是藝術的表達。這段期間，手塚治虫的作品不少是改編世界經典文學，例如一九四九年二十一歲時根據德國文豪歌德作品時根據德國經典電影《大都會》為腳本的同名漫畫、二十二歲

為腳本的《浮士德》。可以說，他不以兒童漫畫家為滿足，對他而言，漫畫是藝術。

前進東京

一九四五年到一九五二年，作為戰敗國的日本是由盟軍最高司令官總司令部（GHQ）統治，其間，對於戰犯與軍國主義傾向者，要求他們脫離原屬職位。戰前風光一時的加藤謙一被要求脫離講談社的職務。加藤謙一不愧是漫畫出版業的梟雄，面對窘境，捲土重來，一九四七年成立學童社，創辦《漫畫少年》，眼光精準、出手快速的他，很快重建漫畫界最重要編輯的威望。

手塚治虫有他的漫畫野望。他深知自己在大阪成名，雖然大阪也是大城市，但與政治文化中心東京相比，大阪還只是商業城市，在手塚治虫看來，真正的漫畫家最終仍應該去東京。一九五〇年，手塚治虫短期前往東京尋求機會，人生地不熟的他如何跨出艱難的第一步？這一年，他前往學童社拜訪，並與加藤謙一會面。此前，加藤謙一曾向手塚治虫邀稿，但他以尚未具備全國性刊物實力婉拒。此刻，手塚治虫卻突然主動造訪，

並交給加藤謙一《森林大帝》的初稿，加藤謙一如老鷹一般的利眼掃過之後，大為讚嘆，告訴手塚治虫《漫畫少年》正在找尋有特色的作者。

這一年，《森林大帝》開始連載。這部作品的故事主題是無庸置疑的經典作品，在手塚治虫的作品序列裡，有其特殊之處。這部作品的故事主題是獅子雷歐為父復仇，雷歐曾為人類收養，但人類卻是殺父之敵，雷歐重回叢林世界，歷經艱辛終成萬獸之王，然而，雷歐最終仍須面對他與人類的恩怨情仇。最後，在一場暴風雪中，他犧牲自己救了人類。手塚治虫的漫畫世界裡，雖然故事主角們的角色刻畫都像迪士尼動畫那樣可愛，但這個故事悲劇結尾，可以說已不是單純的兒童漫畫，或者可說形式仍像兒童漫畫，但內容卻已是面向成人。

未來就是一直來，成為全國知名漫畫家的心願慢慢地實現，一九五一年《原子小金剛》與一九五三年《緞帶騎士》分別開始連載。這兩部作品在類型漫畫中各有其經典地位，《原子小金剛》是科幻（SF）漫畫的經典，這部作品不是空想的科幻作品，而是從當時的日本政治社會情勢而來的反思（詳細的討論參見本書第十章〈從吳市到靜岡的機甲世界〉）。至於《緞帶騎士》，雖然大正年代以來日本少女文化快速發展，但《緞

《緞帶騎士》的
靈感源自家鄉的
寶塚劇團。

《緞帶騎士》是
少女漫畫經典。

《緞帶騎士》的主角藍寶石公主卻很特別，她因小天使的惡作劇，兼具男性與女性的特質，這種雌雄莫辨的角色設計，讓《緞帶騎士》也成少女漫畫的經典作品。手塚治虫構思《緞帶騎士》時，故鄉的寶塚劇團正是靈感泉源，寶塚劇團全數是女性演出，劇中的男性也由女性反串。

漫畫的阻力與壓力

一九五〇年到一九五三年，開始創作連載漫畫的手塚治虫可說是得心應手。赤本漫畫與連載漫畫對漫畫家來說節奏不同，繪製赤本漫畫的過程裡，漫畫家可以專注劇情的推演與表現，作品完成後尋求出版。但是連載漫畫卻必須在乎讀者對每期作品的反應。

手塚治虫是早熟的天才，才二十四歲就已創作出迄今仍為人們懷念的經典作品與角色。一九五四年，手塚治虫已名列高額納稅人排行榜，如依職業類別來分，他在畫家部分則是榜首。這是手塚治虫人生初次的高峰，然而，很快地，他迎來人生的第一個低潮。在很多人印象當中，漫畫代表著日本文化，但其實日本漫畫發展過程中，曾經面臨

「惡書追放」的道德壓力。惡書追放是指保守的教育與家長團體動輒指控漫畫內容影響兒童身心發展，一九五五年尤其達到高潮。對此，手塚治虫也難逃批判，就連《原子小金剛》自殺跳水的畫面也遭到非議。這一時期的手塚治虫也時而受這些團體之邀，在壓力下談時下兒童漫畫的諸多問題。手塚治虫此刻多是無奈的心情，在《我是漫畫家》（手塚治虫：僕はマンガ家）裡他提到，對漫畫的初心（他在工作室裡所使用的茶杯上也刻有這個詞）是日本既有的風格與形式。雖然他出道是以兒童漫畫為起點，但在《原子小金剛》、《森林大帝》裡都可以看到，主角可愛的造型背後都有超越兒童漫畫層面的主題。如此仍被追放，實在無奈。

惡書追放運動裡，可以看到不少家長與教育團體大抵仍將漫畫與兒童畫上等號，然而，步入一九六〇年代，讀者喜愛的口味卻開始發生變化。二戰結束後三年，日本出生嬰兒大量增加，因為在統計圖表上呈現塊狀，而被稱為「團塊世代」。當團塊世代步入青春期，正逢日本波濤洶湧的一九六〇年代。就漫畫來說，一九五九年白土三平、辰巳嘉裕等人創辦劇畫工房，成立宣言裡標示他們的目標是創作手塚治虫風格以外的漫畫。所謂的劇畫，就是以現實社會為題材的作品。白土三平與辰巳嘉裕的風格，以社會底層

的弱勢者角度出發，在一九六〇年代深得青年讀者喜愛。事實上，這是日本一九六〇年代的縮影，彼時的人氣作品，幾乎全數都是對現實社會的全面質疑。松本清張的推理小說在這個時代風靡一時，他的經典作品《零的焦點》、《砂之器》都在五〇年代末期與六〇年代問世，松本清張的推理小說最深刻之處，就在於探問人在什麼樣的社會情境下會犯罪？他的文字毫不妥協地對有權力者提出強烈的批判。與此同時，山崎豐子的《白色巨塔》也在一九六〇年代問世，同樣質疑醫院高層之間的權力之爭。

手塚治虫的性格好強，這可從他對一位漫畫家之死的內心感受看出。一九五四年，當時另一名人氣漫畫家福井英一去世，年僅三十一歲。《我是漫畫家》裡記錄了這樣一段心路歷程：「啊！可以鬆口氣了，多麼無情的我，越來越討厭自己了！可是坦白說，我有種從此不必再奮不顧身競爭了的安心感！」在這片段裡，可以看到手塚治虫面對強勁對手出現的反應，然而，他的危機感仍舊幾度在他的漫畫人生裡出現。面對劇畫風潮，原本在漫畫界已打下大片江山的手塚治虫，有些招架不住，手塚治虫的漫畫是抽象簡單的迪士尼式動漫表現方法，他的作品裡基本上也都是迪士尼式的可愛角色，然而，劇畫則以更為繁複的手法呈現，作品角色都是絕非可愛的寫實人物。面對劇畫風潮，手

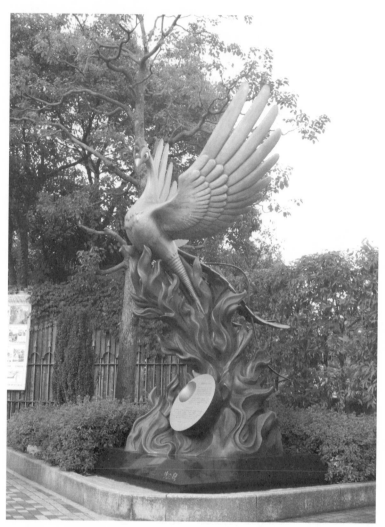

《火之鳥》是手塚治蟲的長篇歷史經典作品。

塚治虫甚至索性宣稱，因其而得到精神官能症。

不過，強烈的鬥志也是手塚治虫性格的一部分，一九六四年《GARO》（ガロ）雜誌問世，這份雜誌以白土三平的作品《卡姆伊傳》（カムイ伝）為主打，另外也加入年輕漫畫家的作品。為了與劇畫畫一較長短，手塚治虫在一九六六年也成立雜誌《COM》與之對抗，在創刊號裡，手塚治虫力陳，現今雖是漫畫的繁盛時期，但不少漫畫家屈從商業的壓力，也是不爭的事實，為了對漫畫有更多的思考，也為了讓新人有更多發表作品的空間，特別成立《COM》。創刊號上，推出手塚治虫的長篇連載作品《火之鳥》，按他的說法，這是探討生命價值的長篇作品，事實上，這也是手塚治虫的經典作品之一。有趣的是，白土三平的《卡姆伊傳》以一兩百年前的江戶時代為背景，《火之鳥》更往前拉到人類最初的原始狀態，回到歷史的敘事方式，兩者有異曲同工之妙，也似有互別苗頭的味道。

更有趣的是，《COM》才剛創刊，手塚治虫的嫉妒心又起，後輩漫畫家石之森章太郎的《俊》（ジュン）也在《COM》創刊號發表，這部沒有對話框、如意識流的作品，得到不少好評，但卻遭到手塚治虫的惡評，這又是手塚治虫面對競爭對手的本能反

應。所幸好強的手塚治虫嘴快心善，最終，他還是向石之森章太郎私下道了歉，兩人關係回復，畢竟，石之森章太郎因喜愛手塚治虫的作品走上漫畫之途，也曾協助手塚治虫作畫。

從天堂到地獄的動漫之路

面對劇畫潮流，手塚治虫不斷鑽研，一九七〇年他交出三部帶著手塚風格的劇畫作品，《蟲少年一代記》、《桐人傳奇》與《人間昆蟲記》。《人間昆蟲記》或許是手塚治虫轉折最大的作品，主角是一個謎樣的女子，她不僅是劇場的名演員，而後成為導演，之後更變成為芥川賞的得主，原來她像水蛭一樣，靠近能人，並將他們的作品改頭換面，變成自己的作品。這個故事的背景是都會，故事情節中有黑幫大哥、槍殺等，畫面也有裸身的女性，典型的劇畫風格，可說是手塚風格的大轉變。

這段時間手塚治虫漫畫之路上的挑戰，可說是一波接一波。手塚治虫在日本動漫史上無可撼動的神一般的地位，就在於他總是開風氣之先。像是他將電影手法導入漫畫，

或是掀起日本動漫風潮。從小就看到迪士尼動漫的手塚治虫，很早就有製作動漫的心願。一九五八年，東映動漫以手塚治虫的漫畫作品《我的孫悟空》為藍本，製作動畫電影《西遊記》，手塚在此過程中目睹動畫製作流程，也激起實踐製作動漫的心願。一九六二年，他成立「蟲製作」，一九六三年《原子小金剛》搬上螢光幕大獲成功，這是日本首部長篇電視動漫，一九六五年《森林大帝》更以彩色動漫上映。

手塚治虫雖因迪士尼動漫有製作動漫的夢想，不過，他的動漫其實與迪士尼仍有一定的差異。在手塚治虫看來，迪士尼動漫好看的原因在於動作非常流暢，這需要有兩個條件的配合，一是龐大的製作資金，迪士尼多是透過向銀行貸款獲得製作資金，迪士尼的營運當中，華特・迪士尼（Walter Disney）是動畫的夢想者與實踐者，他的哥哥洛伊・奧利佛・迪士尼（Roy Oliver Disney）則是經營與推銷高手，兄弟兩人各司其職，讓迪士尼成為動漫夢工廠。二是動漫依賴許多細微差異的畫作動態呈現而成，迪士尼一秒鐘的動作得透過十二張畫來呈現。對手塚治虫來說，當時日本實在沒條件動用龐大資金，投注動漫製作，省錢有省錢的方法，《原子小金剛》是一秒八張，比起迪士尼一秒十二張，原子小金剛的動作自然稍顯靜態。儘管如此，手塚治虫已是篳路藍縷以啟山林

之功。就在他製作電視動漫的高峰期，一九六四年他赴美國紐約參加世界博覽會，在那裡他見到華特·迪士尼本人，兩人見面簡短寒暄，手塚治虫印象中的迪士尼有些老態，華特·迪士尼確實也在兩年後過世。不過，親見本人也了卻手塚治虫一樁心事，他不僅愛看迪士尼電影，甚至助手也注意到他在創作稍閒時，手繪小鹿斑比的模樣。

《原子小金剛》與《森林大帝》的高收視率，無疑是手塚治虫風潮再起的明證。不過，鎮日在工作室創作的手塚治虫根本分身乏術，好強的他卻有自己也能經營公司的錯覺。一九七三年蟲製作破產。當時景象極為狼狽，名列繳稅大戶的手塚治虫也得面對債權人，幸而素昧平生的報恩者出現。多年前大阪一家原本經營不善的家具工廠搖搖欲墜，最後，使出最後救命一招，請求手塚治虫答應在兒童書桌上印上原子小金剛的圖樣，鋒頭正盛的手塚治虫不以為意，隨口就答應了，沒想到家具工廠因此起死回生，也沒想到多年後手塚治虫財務危機之際，家具工廠老闆的兒子跳出來報恩。紀錄片《手塚治虫創作的祕密》裡可以看到幹練的企業家二代如何協助手塚度過難關。其中，有一幕讓他畢生難忘，當他和手塚一起面對債權人協商時，手塚居然在一旁開始畫起漫畫，無視債權人的存在。此時，手塚治虫四十四歲，成名多年，卻毀於自己蟲製作的擴大經

《怪醫黑傑克》是手塚治蟲走出低潮的經典作品。

營，住家也從四百多坪的大庭院搬到狹小的租屋。手塚治虫自承，此刻他的作品帶著陰鬱的色彩，難以想像的是，他的作品提案也遭到雜誌社的否決，這時候，漫畫圈裡人們暗自議論的是，手塚老師還能撐多久？

手塚治虫總是在絕處中逢生。一九七三年他的《怪醫黑傑克》連載開始，為了這部作品，他親身到神保町的書店找資料，畢竟，過去的偉業已成煙，現今必須重新再站起。原本雜誌社宣傳的噱頭是手塚治虫創作三十年紀念，所給的連載期數原本也只有五期，未料這部作品再度造成轟動，連載數十年。《怪醫黑傑克》外表冷酷，因小時候的意外，臉上有一道鮮明的疤痕。他的行為與眾不同，雖是醫生卻是個黑牌醫生，動輒向有錢病患要求龐大醫藥費，實則醫者良心行俠仗義。手塚治虫在劇畫風潮時曾創作帶有自己風格的劇畫，然而，此刻的手塚治虫其實正從高收入的人氣漫畫家墜入谷底之際，這時的他或許更能理解劇畫漫畫家從社會底層的弱勢者出發的心情，所謂的劇畫不是風格的模仿，而是觀看社會的視角。《怪醫黑傑克》裡強調社會偽善的觀點，正與劇畫一致！

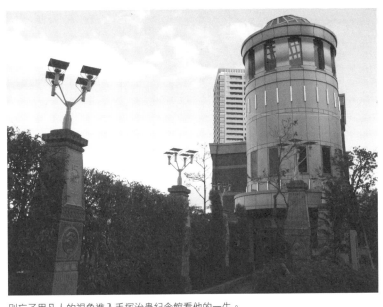

別忘了用凡人的視角進入手塚治蟲紀念館看他的一生。

從凡人視角看手塚治虫！

手塚治虫晚年的鉅著是一九八一年開始連載的《向陽之樹》。手塚家族在日本原是士族，多以法官、醫生與教師為業，《向陽之樹》就以在大阪著名蘭學者緒方洪庵門下習醫的曾祖父手塚良仙為人物原型，勾勒幕末歷史劇烈變動下的人性種種。一九八三年連載的《三個阿道夫》與《向陽之樹》有異曲同工之妙，也被相提並論。一九三六年納粹崛起的德國，三個阿道夫各有不同的人生，一個阿道夫是納粹栽培的菁英；一個阿道夫則

是受納粹迫害的猶太人，從德國逃到神戶；另一個阿道夫則是希特勒。手塚治虫就以三個阿道夫的不同處境帶出時局詭譎的歷史現場，故事結局仍帶著人性良善的光輝。

可以看到，手塚治虫晚年的作品，在歷史中看人性，他的漫畫又再提煉出新的高度。一九八九年，是日本歷史的轉折點，一九二六年成為天皇的昭和，這一年的一月過世。昭和時代初期出生的手塚治虫，則在二月過世，同在這一年，「國民歌后」美空雲雀也於六月過世，日本昭和時代大眾文化的兩位代表人物就此謝幕。

手塚治虫紀念館裡，可以回顧手塚治虫的一生，人們也可以在他所創造的動漫人物身上找尋溫暖與記憶。只是，參觀手塚治虫紀念館時，別忘了用凡人視角看手塚治虫，那樣，才能看出一位漫畫家在漫畫之路上反覆不斷的得意與失意，那些波折，正是真實的日本動漫史！

主要參考資料（依年代）：

伴俊男、手塚プロダクション，《手塚治虫物語》（兩卷），東京，朝日新聞，一九九四；

手塚治虫，《手塚治虫：僕はマンガ家》，東京，日本図書センター，一九九九；

竹内一郎，《手塚治虫＝ストーリーマンガの起源》，東京，講談社，二〇〇六；

竹内オサム著，鍾嘉惠譯，《手塚治虫：不要做藝術家》，台北，東販出版，二〇〇九；

手塚治虫著，游佩芸譯，《手塚治虫：我的漫畫人生》，台北，玉山社，二〇一一；

手塚真著，沈舒悅譯，《我的父親手塚治虫》，北京，新星出版社，二〇一四。

第七章

常盤莊傳奇

常盤莊（トキワ莊），日本動漫史上的一頁傳奇，這裡被稱為漫畫史上的梁山泊。

二〇〇九年第一次的日本動漫博物館巡禮便曾來到常盤莊，當時常盤莊所在的豐島區，他們的鄉土資料館在該年製作了介紹常盤莊傳奇的宣傳單，傳單封面便用了這個比喻。

常盤莊，一棟一九五二年興建完成的兩層樓建築，位於池袋附近的椎名町。戰後日本社會重新啟動的過程裡，大量年輕人或為求學或為工作前往東京，就像一九六四年的經典老歌〈啊，上野驛〉（あゝ上野驛）所描述的，日本年輕人帶著理想與不安離鄉背井，搭著火車抵達東京，準備迎接未來挑戰的複雜心情。池袋因有電車站，附近一帶類似常盤莊這樣專供學生或上班族，房租也相對低廉的新建築大量出現。

一九五四年到一九六一年期間，手塚治虫、藤子不二雄（這是安孫子素雄與藤本弘的共同筆名）、赤塚不二夫、石之森章太郎、鈴木伸一、寺田博雄（寺田ヒロオ）、横田德男、森安直哉（森安なおや）、水野英子等十位年紀在二十歲上下的漫畫家，帶著同樣的心情來到常盤莊，他們沒有一位是東京人，當時除了手塚治虫小有名氣之外，其餘都還是無名之輩。在日本戰後社會文化變遷下，漫畫逐漸被視為大眾文化的重要一環，常盤莊的漫畫家們在此激盪出漫畫的火花，他們當中不僅多人成為引領風騷的漫畫家，

作品迄今也仍是經典。

　　一九八二年，常盤莊已因老舊而重新整建，變成附有浴室、廁所的公寓。不過，常盤莊的傳奇仍不朽，二○○九年當地政府在常盤莊原址附近的公園裡，設置常盤莊紀念碑，紀念碑象徵的是幾名年輕人的漫畫夢與時代變化的交錯。二○一三年，椎名町更成立「常盤莊休息處」（卜キワ莊通りお休み処）的漫畫博物館，這裡除了可以看到常盤莊漫畫家的作品之外，更再現了寺田博雄的房間原型，讓人走入一九五○、六○年代東京時光。

常盤莊漫畫家是日本漫畫史的一頁傳奇。

漫畫人生交叉點

漫畫家們進駐常盤莊其實是偶然的結果。矢志成為全國漫畫家的手塚治虫，從大阪來到東京，起初他在雜貨店二樓賃居，但編輯日夜拜訪，房東不堪其擾。《漫畫少年》創辦人加藤謙一的兒子正好住在常盤莊，在仍有空房的情況下，手塚治虫成為第一位進駐常盤莊的漫畫家。

手塚治虫在常盤莊實際居住僅短短一年，不過，他卻是常盤莊的精神象徵。常盤莊的漫畫家，受手塚治虫作品鼓舞，走上漫畫之路的人不在少數。北陸地區富山縣出身的藤本弘與安孫子素雄就是一例。兩人是小學同班同學，父親也都同樣早逝，因喜愛漫畫結下一生的不解之緣，中學時讀了手塚治虫的《新寶島》，嶄新的表現方式吸引他們走上漫畫之路。從國中開始，兩人向《漫畫少年》投稿，雖是好友但不免有相互競爭之心，然而，他們看到石之森章太郎以天才少年漫畫家之勢屢屢獲選，興起合作創作的念頭。

一九五一年，兩人十七、八歲時開始在《每日小學生新聞》發表連載四格漫畫。兩

人的稿費都是共同管理、共同使用。高中畢業之際，他們以手塚治虫粉絲的身分與手塚取得聯繫，甚至從富山縣到大阪造訪手塚。然而，他們並未直接走上漫畫之途，工作兩年後，幾經抉擇，終於痛下成為職業漫畫家的決心。一九五四年兩人前往東京發展，此刻手塚治虫正住常盤莊，他邀請兩人入住，也為阮囊羞澀的他們代付三萬圓押金。他們視手塚治虫為漫畫之神，進駐常盤莊之前，他們的筆名是足塚不二雄，名字的寓意在於他們連手塚治虫的「足」都不及，可見手塚治虫在他們心中的神聖地位。有趣的是，他們就連飲食習慣也受手塚治虫影響。搬入常盤莊之後，他們對手塚治虫每天早上喝牛奶的習慣極為驚訝。手塚告知牛奶營養豐富，兩人也因此改變飲食習慣。兩人更將筆名改為藤子不二雄，這個筆名日後在日本動漫史上有著崇高的地位。

藤子不二雄進駐常盤莊兩年後，國中時期兩人視為天才少年的石之森章太郎也來到常盤莊。

石之森章太郎，一九三八年出生，父親是當地的教育局長。童年正值戰後蕭條之際，好奇的石之森章太郎在家中的書堆裡找不到有趣的書，姊姊告訴他：「那就你畫圖我寫字吧。」姊弟之間的情感就這樣更形濃厚，姊姊也成為石之森章太郎最大的支持。

石之森章太郎九歲讀到手塚治虫《新寶島》的畫作時，便為新穎的表現手法所吸引。

十六歲，開始在《漫畫少年》投稿、參加徵選，並屢屢入選。他的四格漫畫讓人會心一笑，例如筆者印象深刻的一篇，前三格是不同的人喝牛奶並稱讚好喝，最後一格則是乳牛見自己的奶如此受歡迎，索性扭曲身體，將嘴湊到乳腺喝一口，嚐嚐味道如何。

不過，一九五〇年代也正是惡書追放的高潮，身為教育局長的父親自然也對漫畫不屑一顧。他希望兒子認真讀書，未來成為公務員，為了讓石之森章太郎走上「正途」，不惜在他面前撕毀畫作。

石之森章太郎的漫畫之路上，同樣有手塚治虫的身影。一九五三年，他籌劃同人誌《墨汁一滴》，且將作品寄給手塚治虫。一年後，手塚治虫發電報給石之森章太郎，希望他能前去東京協力幫忙，手塚的邀請自是對石之森章太郎能力的肯定。不過，可想而知，父親嚴厲反對，但姊姊鼓勵他：「能做自己喜愛的事是幸福的！」一九五六年十八歲那年，他離家出走來到常盤莊，是這裡最年輕的成員，他稱常盤莊為第二故鄉。在這個漫畫家的梁山泊裡，他領略了什麼是貧乏中的富裕！

赤塚不二夫與石之森章太郎同年搬進常盤莊。赤塚不二夫的身世有些特別，他因為

父親在滿洲國擔任基層小吏之故，出生於滿洲國，戰爭結束後回到日本，迎接他們一家人的則是貧困的生活。作為赤貧家庭子弟，赤塚不二夫從未參加過學校的修業旅行，中學畢業之後毫無選擇餘地，只能直接就業。十三歲時在貸本屋裡，他深深為手塚治虫的《失落的世界》所吸引，而夢想成為漫畫家。但在現實世界裡，他的第一份工作是手繪電影看板的繪師。追憶他個人漫畫之路的《赤塚不二夫自傳》（これでいいのだ：赤塚不二夫自叙伝）裡，濃濃的赤貧家庭子弟風格，工作收入、家計支出等都有仔細的數字紀錄，而這些數字維繫著全家人的溫飽。所謂生計，對年輕人來說何其沉重。繪師工作也因對家計幫助不大，他轉而到東京化學工廠工作。他的漫畫之路，是先入住常盤莊，白天上班晚上繪製貸本漫畫，起步如此艱難，但卻也是這樣慢慢成為職業漫畫家。

常盤莊精神

在常盤莊住過的十位漫畫家當中，手塚治虫短暫居住，其餘漫畫家之中，只有藤子・F・不二雄、石之森章太郎與赤塚不二夫日後有紀念館、美術館。其中，大多特別

設有常盤莊模型，甚至標註誰住那個房間，此外，在他們的回憶錄裡，對這段青春歲月同樣有鉅細靡遺的描述，常盤莊對他們的重要可見一斑。

到底常盤莊精神是什麼？物質貧困中的精神富裕是關鍵。常盤莊的空間設計，典型專供到東京工作唸書的年輕人的棲身之所，每個房間大小只有約四張半榻榻米，廚房與廁所都是共用，沒有浴室，要洗澡只有到附近的錢湯。物質條件如此普通，精神領袖手塚治虫的耳提面命卻豐富了年輕漫畫家的性靈：「漫畫家要多看電影、聽音樂，如此才能豐富作品內容！」石之森章太郎在他的回憶錄《石之森章太郎的青春》（石ノ森章太郎の青春）裡提供了非常具象的畫面：他愛聽《春之祭》、《命運》等交響曲，但他肚子裡的飢餓之蟲卻也隨音樂起舞！儘管飢腸轆轆，有時只以一顆煮熟的雞蛋果腹。貧乏中的富裕，幸福的生活！也許只有離家出走的他，最深刻了解這種愉悅！

赤塚不二夫也是類似的處境。在石之森章太郎的記憶裡，赤塚不二夫下班回來後，有時兩人一起用餐，其實也就是在常盤莊的房間用魚罐頭或蔬菜配飯果腹，偶爾才有肉吃。在水野英子的回憶錄裡，她和手塚治虫、赤塚不二夫、石之森章太郎便一起看過《十誡》、《賓漢》、《西部開拓史》等電影。

年輕的漫畫家們把古典音樂與電影當作創作的養分，最感人的場面莫過於安孫子素雄協助手塚治虫的經驗，手塚治虫正在畫《森林大帝》的最後一幕，結局是森林大帝白獅子雷歐死於大雪紛飛中，創作必須聽古典音樂的手塚治虫，此刻放的是柴可夫斯基的《悲愴》，故事結尾與音樂同調，在電影、古典音樂與漫畫之間，就屬常盤莊！

筆者曾造訪昔日常盤莊所在地兩次。二○○九年初次來到豐島區鄉土資料館，正值椎名町方史的細緻整理與展示佩服一次。每造訪動漫相關紀念館、美術館，就對日本地常盤莊歷史展示，讓人驚訝的是，看似不起眼的鄉土資料館所做出的資料鉅細靡遺。根據安孫子素雄一九五五年的收支記載，漫畫家們每個月平均看二十部電影，願意購買當時昂貴的八釐米攝影機、立體音響、唱片等，這些是漫畫家創作的養分，也是呼應手塚治虫的耳提面命。漫畫家們日常生活支出，在藝術方面高於平常人之外，交際費用也較常人高。不過，飲食費與置裝費等則低於一般人，可以說，藝術乃至與創作相關的交際費用，都是縮衣節食而來。

青春的磨練

手塚治虫是年輕漫畫家的精神導師，年紀在二十上下的年輕漫畫家們雖有滿滿的漫畫夢，但畢竟也是涉世未深的年輕人，而妥善協助這些年輕人度過難關的，是常盤莊實質的老大哥寺田博雄。

寺田博雄於一九三一年出生，小手塚治虫三歲，二十二歲開始在常盤莊居住四年。這四年的時間，也是他開始在漫畫界開始活躍的時光，少年棒球漫畫《背號○》（背番号○）開始連載，常盤莊生活也有聲有色，他組織了一個月聚會一次的「新漫畫黨」，年輕漫畫家們徹夜暢談漫畫的夢想與想像，不僅如此，在他們眼中，寺田博雄也像總是能解決難題的老大哥。

安孫子素雄就有深刻的感受。藤子不二雄在漫畫之路上起初是幸運的，他們到了東京之後，很快就有漫畫雜誌邀稿。不像赤塚不二夫，白天在化學工廠上班，晚上回來繪製貸本漫畫，在漫畫市場上謀求能見度。也不像石之森章太郎，他很早就想畫 SF 漫畫，但雜誌社卻希望他畫少女漫畫，他只好拿著筆在紙上勤練少女漫畫的神髓準備連載

登場。不過，起初的邀稿量僅是一個月十頁左右的篇幅，根本不夠謀生。為了成為以漫畫為生的職業漫畫家，他們徹夜努力，也得到漫畫雜誌社編輯的青睞，不到一年的時間，邀稿就越來越多。

太過順利的藤子不二雄，一九五五年卻因為兩人回富山老家沒有供稿，耽誤多家雜誌社的連載，這離他們上京矢志成為全國漫畫家才不過一年多。他們最終還是在老大哥寺田博雄的苦勸下，才重回常盤莊重新開始。安孫子素雄於一九九六年發表的《漫畫之道》（まんが道）裡就提到寺田博雄對他們嚴厲的訓斥，老大哥苦口婆心，讓逃避連載的兩人重新面對現實。他們必須面對嚴厲的現實，但這也是罪有應得——雜誌社因為他們耽誤稿件，以停止邀稿作為懲罰。大約一年多的時間，他們只好獨自創作，但挫敗未必全然是壞事。

一九五三年日本電視開播，藤子不二雄在秋葉原買了當時仍極為昂貴的電視，電視像是訊息接收的新平台，隨著連載的重新開始，他們將電視所得到的新訊息置入漫畫，保持作品的新鮮感。

赤塚不二夫也得到寺田博雄的幫忙。赤塚不二夫的漫畫之路極為辛苦，白天上班晚

上繪製貸本漫畫，每天睡前一定將新的靈感寫在日記裡，他規定自己至少要記載一則靈感才能上床睡覺。此外，也積極投稿發行全國的《漫畫少年》，爭取能見度。他對於自己的漫畫之路一度有些懷疑，他想畫搞笑漫畫但沒有讀者，跟石之森章太郎一樣，只能屈就市場，畫起少女漫畫。赤塚不二夫一度想放棄職業漫畫家之路，又是老大哥寺田博雄出手，給他當時數額不小的五萬圓，讓他暫時無須為現實擔憂，在常盤莊的房租加生活費，用這筆錢可過上半年，有足夠時間讓他好好規劃下一部作品。

赤塚不二夫的母親擔心他隻身在東京的狀況，也來到常盤莊照料他的生活起居，赤塚不二夫的戀母情結是出了名的，母親的到來或許讓他在心理增添一分穩定的力量。

一九五八年，他終於迎來發表搞笑漫畫的機會。《漫畫王》的一位連載作者急病，倉促之間需要八頁的幽默漫畫，此刻，赤塚不二夫每天記載的靈感發揮作用，搞笑漫畫初次發表就讓他穩奪漫畫雜誌的連載，逐漸成為職業漫畫家。寺田博雄是多位漫畫家背後的溫暖力量，無怪乎一九九六年日本知名導演市川準所拍的電影《常盤莊的青春》（トキワ莊の青春），就以寺田博雄的視角切入常盤莊的青春。

常盤莊年輕畫家未熟的青春當中，石之森章太郎的際遇是悲劇性的。他為了漫畫與

父親反目離家出走，唯一的支持力量就是姊姊。一九五八年，從來沒有出過遠門的她，第一次出遠門就是前來東京照料弟弟的生活起居，可以說姊姊將自己寄託在弟弟身上。

然而，她自小就有氣喘，每當氣喘發作時，父母忙著找醫生，石之森章太郎便握著姊姊的手，不過，他並不想握，因為害怕看到姊姊痛苦的樣子，而只想逃避。某日，姊姊氣喘再度發作，當石之森章太郎與赤塚不二夫以及水野英子將姊姊送到醫院之後，石之森章太郎提議去看電影，再一次，他不想看到姊姊的痛苦，只想逃避。當日，三個人看了英國電影《師奶殺手》（*The Ladykillers*，一九五五）。接下來的發展卻是悲劇，姊姊最終病逝醫院，不過才二十四歲的年紀。姊姊過世後，石之森章太郎陷入低潮，經常在常盤莊的窗口發呆，甚至有好幾年時間，睡夢裡經常出現姊姊的面容，怎麼樣也揮之不去。

赤塚不二夫的昭和時光

藤本弘、安孫子素雄、石之森章太郎與赤塚不二夫都於一九六一年搬出常盤莊，主因是藤本弘與赤塚不二夫都在這一年結婚成家。年輕的他們歷經青春的磨練，搬出常盤

莊不久後，很快便成為家喻戶曉的漫畫家。他們的漫畫受到歡迎，除了個人的努力與風格之外，時代的變化也是要因。

京都國際漫畫博物館（京都国際マンガミュージアム），堪稱日本漫畫研究所，此處原是所小學，後因少子化的衝擊，改為博物館。這裡蒐藏了大量的漫畫，也不定期舉行特定主題的展覽。二〇〇九年初次造訪這座博物館時，正值「少年漫畫週刊五十年」的特展。一九五九年針對少年讀者的週刊《週刊少年 Sunday》（週刊少年サンデー）與《週刊少年 Magazine》（週刊少年マガジン）同時問世，創刊號的封面，前者是職棒人氣球隊隊巨人隊明星球員與小朋友的合照，後者則是相撲選手與小朋友的合影。

週刊的出現與電視的衝擊密不可分。一九五三年日本首次的民營電視公司日本電視開播之後，很快地進入電視時代。電視機起初是昂貴的物品，但隨著戰後日本經濟的發展，迎來第一波高潮。有趣的是，日本對戰後初期幾波景氣的形容，都以歷史或神話人物命名。一九五四年到一九五七年這一波經濟高度發展名之為「神武景氣」，神武是日本第一位人間天皇，大家爭相購買的「三神器」則是電視機、洗衣機與冰箱。一九五九年皇太子明仁親王成婚，大家爭相購買，電視轉播更是一大盛事。面對電視的來勢洶洶，部分雜誌改以

1959 年《週刊少年 Sunday》與《週刊少年 Magazine》的發行，步入日本漫畫新時代。

週為單位，這與電視節目表以週為單位相同。以週為單位，意味著作品必須大量增加，漫畫家們作品發表的空間更多，但創作節奏也更加忙碌。不過，這也是漫畫家的機會時代，電視問世，隨之而來的是電視動漫的出現，漫畫家們受歡迎的作品很快地成為電視動漫的內容，漫畫家的身價因此有水漲船高的機會！

赤塚不二夫是最早成名的，他的搞笑漫畫讀者成為一九六〇年代的一道時代印記。一九六二年的《小松君》（おそ松くん）大受歡迎，小松君動作誇張——左手前臂水平於腹前，右手臂則

是垂直高舉過頭、手腕向內、手掌與頭平行，右腳彎曲與左前臂平行，這個怪異不協調的動作，外加口中的「謝！」（シェー）引領時代風潮，人們爭相模仿。在這股風潮下，一九六六年《小松君》也成為電視動漫。一九六七年《天才妙老爹》（天才バカボン）再獲成功，風格相同，主角都是造型誇張的甘草人物，小松君有暴牙、妙老爹則是缺牙且長鼻毛，內容也經常是無厘頭的笑話。

一九六〇年代是赤塚不二夫漫畫生涯的高峰，這段昭和時代的漫畫時光，得以在東京近郊的青梅赤塚不二夫會館一窺究竟。戰後青梅是紡織工業帶動的繁華之地，然而，紡織業沒落之後，陷入困境。昭和氣味成為這個地方的特色，昔日青梅也曾是手繪電影看板的重鎮，手繪電影看板成為青梅的主打。一下青梅站，在通道裡就可以看到《驛馬車》、《第內凡早餐》、《鐵道員》的手繪電影海報，甚至青梅市內店面乃至停車場，都架上不同的手繪電影看板。赤塚不二夫和青梅並沒有任何地緣關係，但因曾經擔任手繪電影看板繪師，加上高人氣漫畫家的身分，會館入駐青梅。青梅的昭和氣味讓人驚豔。

赤塚不二夫紀念館裡，常盤莊模型（甚至標示誰住哪個房間）、工作室的樣貌，乃至他所創作的角色與拍攝的廣告等一應俱全。與青梅赤塚不二夫會館相鄰的昭和懷舊商品博

青梅曾是手繪電影看板重鎮。

物館（昭和レトロ商品博物館）以及昭和幻燈館，都透過昭和三〇、四〇年代（一九五〇、六〇年代）的物件帶出濃濃的時代感，從各型號的文具、可樂、相機等讓人細細咀嚼昭和時代的軌跡。值得一提的是，二〇一五年開始，昭和幻燈館已重新設計，貓成為新主角。

在日本動漫歷史的追尋過程裡，赤塚不二夫是筆者心中的一個謎——為什麼無厘頭風格在一九六〇年代的日本如此受歡迎？為了理解他的內心世界，筆者閱讀了不少的文獻與採訪，感覺他是在孤寂與喧譁兩個極端世界之間擺盪的人物，與粉絲同歡的派對裡，他扮起卓別林、麥克阿瑟等角色歡快地表演，在攝影大師荒木經惟的鏡頭前，他的臉上則化妝成自己創作的漫畫角色盜鞭韃，眼神散發的孤寂讓人印象深刻。跟其他漫畫家相比，赤塚不二夫有時更像個藝人。以赤塚不二夫為主題的電影《怪咖的異想世界》（これでいいのだ），淺野忠信飾演赤塚不二夫，整部電影只見赤塚不二夫各種無厘頭的搞笑。在一篇訪談赤塚不二夫女兒的採訪裡，得知他在常盤莊時期已是不喝酒就無法與外界溝通。孤獨與人來瘋，或許都是他性格的一部分，無厘頭是個出口吧？

比較有趣的是，無厘頭為何在一九六〇年代風行一時？作家三島由紀夫也是漫畫的愛好者，在《從劇畫論年輕人》（劇画における若者論）當中，他大力批判手塚治虫，因為他只是不斷說教，赤塚不二夫則不同，他的漫畫洋溢著顛覆式的搞笑。

日本大眾文化評論家、明治大學教授四方田犬彥注意到，赤塚不二夫搞笑漫畫的全盛時期，就是學生運動崛起、社會普遍懷疑權威的一九六〇年代，安保鬥爭失敗之後，

赤塚不二夫會館裡有不少赤塚漫畫的角色。

日本全面進入消費社會，無厘頭的搞笑熱潮也漸漸退去。這種無厘頭的根源是對權威的嘲諷，無厘頭的傳播則有另外的路徑。一九五三年日本電視台開播之後，一九五七年文化評論家大宅壯一提出「一億人白癡化」的說法，亦即電視將帶來思考力低下的惡果，思考停止也是無厘頭搞笑熱潮的另一個來由。至於赤塚不二夫本人，他崛起的一九六〇年代中期，是日本經濟起飛的黃金年代，一九六二年東京人口突破一千萬，一九六四年新幹線通車以及舉辦東京奧運會，赤塚不二夫眾多的廣告代言也不斷強化延伸無厘頭搞笑風潮。

重新站起的石之森章太郎

當年在常盤莊白天上班晚上畫貸本漫畫起家的赤塚不二夫，終成人氣職業漫畫家，沒隔幾年，常盤莊年紀最輕的石之森章太郎也從姊姊過世的傷痛中站起。

一九六一年，他向雜誌社預支稿費，進行七十天的環遊世界之旅。在埃及金字塔他突然頓悟，自己的人生都在逃避，不想看到痛苦的姊姊便跑去看電影、陷入創作瓶頸卻跑來旅行，他自知終究必須面對現實。矢志畫SF漫畫的他，在美國之行的飛機上讀到起轟動。常盤莊漫畫家們或許也是日本動漫史上幸運的一群人，他們成名之際，正逢電視動漫興起，兩年後，《人造人009》也有動畫版。

一九六○年某一期的《LIFE》，該期雜誌主題是人造人，正要重新起步的他靈感頓生，回到日本後重新站起的他便以人造人為主題，融入環遊世界一周的寬廣見聞，創作出一九六四年開始連載的《人造人009》（サイボーグ009）。這部波瀾壯闊的作品，很快引起轟動。常盤莊漫畫家們或許也是日本動漫史上幸運的一群人，他們成名之際，正逢電視動漫興起，兩年後，《人造人009》也有動畫版。

《人造人009》的故事設定可以看到石之森章太郎環遊世界之旅後思考高度的提升。

主題是黑色幽靈團製造人造人藉以發動戰爭，黑色幽靈團在人類世界找到九個社會邊緣

石之森章太郎的漫畫角色就是石卷的裝飾品。

人物，將他們編為001到009。饒富趣味的是，這九個人造人的角色設定，有非洲人、美國人、德國人、俄國人與中國人，主角009則是日本裔的混血兒，這些角色設定抿去了彼時冷戰的對立而成一體。最終，這九個人造人掙脫暗黑組織，並與之對抗。值得注意的是，故事中不但有突破冷戰體制的橋段，作品中也洋溢著反戰的味道，這或許是鬈髮漫畫家石之森章太郎的理想世界圖像。

而後，他也如願依年輕時的心願繼續製作SF漫畫，一九七一年的假面超人系列也是他的代表作。石之森萬畫館位於靠海的宮城縣石卷市，從石卷車站

下車步行到萬畫館途中，沿路盡是石之森章太郎所創作的動漫角色裝飾，石卷市堪稱是個動漫小城，萬畫館整體外型就像是UFO降臨這個小城市。對於這座萬畫館，有個深刻的個人感受。二○一一年日本三一一大地震前後兩年筆者分別造訪過這座博物館。

第一次造訪時，已近中午時分，飢腸轆轆之際在博物館前的中華拉麵店用餐，當時倍覺美味。大震災過後兩年再次造訪，所幸萬畫館已恢復經營，展示內容一如原初，不過，那家拉麵館卻不見了。天地無情，中華拉麵的美味卻仍在記憶裡。

博物館之所以叫做萬畫館，因為石之森章太郎在一九八九年發表著名的「萬畫宣言」——萬（まん）在日文中與漫畫的漫發音相同，石之森章太郎以此延伸意義，漫畫的表現方式有萬種之多，亦即這是個憑藉高度想像力的場域，他認為自己是萬畫家而不是漫畫家。善哉此言！在筆者看來，石之森章太郎應該是常盤莊年輕漫畫家當中最富才氣的，讓筆者印象最為深刻的不是他的SF系列作品，而是他一九六七年發表於漫畫雜誌《COM》的連載作品《俊》。這部作品的主角是熱衷漫畫創作的少年俊，但他的父親嚴厲反對漫畫，這是石之森章太郎的自身寫照。俊在畫紙上畫了少女之後，竟也跟著少女進入另一個世界，接下來的發展是如同童話的情景下少女與少年的人生對話，石

石之森章太郎萬畫館如他的 SF 漫畫風格，像是個 UFO。

之森章太郎所要表達的是人生哲學式的論題——悲傷不是失去什麼東西，而是生存本身。最讓人驚異的是，這部連載漫畫裡沒有任何對話框，整部作品猶如意識流般地進行。

安靜的藤子・F・不二雄紀念館

一種漫畫家，一種性格。

石之森章太郎對漫畫家生活有個絕妙的比喻——漫畫的繪製流程是六四比的工作，六成是體力勞動，四當中三是腦力勞動，一則是靈感的迸發。為了那一成的靈感，赤塚不二夫菸酒不忌，尤其是寄情杯中物，每天大約晚上十一點完工後就到新宿喝酒。石之森章太郎則是在工作室樓上特別設計了一間冥想室。

藤本弘是個安靜素樸的人，沒有為了靈感如此折騰。他就像個秀氣的漫畫家，作畫時叼著菸斗，有時戴著畫家帽，他的安靜更多的是靜心投注在兒童漫畫這條路，他以兒童漫畫而起也以兒童漫畫而終。他和搭檔安孫子素雄是個對比，安孫子素雄喜愛惡作

劇，在常盤莊時曾把惡作劇玩具——蠟燭做的花生請人吃。一九六〇年代，是這兩位革命戰友漫畫路線出現差異的十字路口，安孫子素雄受到劇畫影響，切換到社會寫實路線，藤本弘則仍專注於兒童漫畫。經歷三十多年的合作之後，一九八七年兩人拆夥，藤本弘改以藤子・F・不二雄的筆名，安孫子素雄則是藤子不二雄A。兩人的拆夥不是交惡，而是已經同在漫畫之道上行走多年，這輩子所剩時間不多，不如以各自的個性與興趣綻放光芒。

藤子・F・不二雄的成名之作就是一九六九年於《小學四年級生》開始連載的《哆啦A夢》，這是小學館一九二四年開始專為小學生出版的雜誌，從一到六年級層層區分。《哆啦A夢》連載之後大為轟動，緊跟著從一到五年級的雜誌上也開始連載，而後，再經電視動漫的推波助瀾，哆啦A夢不僅是日本的國民動漫，在華人圈也有很高的人氣，即便一九九六年藤本弘已過世，他所創造的哆啦A夢仍然存在於世人心中。

主角大雄懦弱、哆啦A夢的肚子像是百寶箱有求必應、胖虎愛欺負人、小夫愛炫耀又欺善怕惡。藤本弘是怎麼構想出這樣的故事？一九八九年，藤本弘在《小學二年級生》裡向大家坦白——其實他就是大雄。從小他就不擅長運動，明明該讀書準備考試的

筆者 311 前後都到過石卷，對石卷有特別的情感。

時候，他卻總是跑去玩；暑假就要結束時，忍不住悲從中來大哭一場；凡此種種，大雄就是他的化身。他之所以想把大雄的角色畫出來，在於漫畫大抵都是以英雄為主角，但英雄在現實中是不存在的，他想讓平凡甚至有些懦弱的小孩也能成為主角。《哆啦A夢》可說是藤本弘漫畫之路上的大支柱，從一九六九年連載開始，到一九九六年失去意識、昏倒不醒過世的那一刻，他仍伏案畫著準備成為動漫電影的《大雄的發條城市冒險記》。

藤子・F・不二雄博物館位於川崎市，自一九六一年結婚搬出常盤莊，藤

本弘就在川崎市定居，這裡有他長達三十五年的生活軌跡。博物館裡館外草地上的哆啦A夢自是最大的賣點，不過，館裡他漫畫之路的點點滴滴也有可觀之處。筆者印象最深刻的是他的書桌上總是很整齊，也會擺放些恐龍蛋之類的模型以及各種圖鑑書籍。哆啦A夢可變出的法寶，其實就是藤子・F・不二雄的科幻想像，他也曾將這樣的想像溢出兒童漫畫的範疇，這就是他SF短篇作品集。筆者印象最深刻的是〈三萬三千平方公尺〉。一個平凡上班族終其一生的努力只能買得起小房子，他好玩買了火星土地權利書，未料，火星要蓋機場，徵收了他的土地，反讓這平凡上班族獲得一筆驚人的徵收賠償金。這部短篇作品的靈感，正是日本經濟起飛之後，房價連帶飆漲而來的隨想。

筆者的常盤莊傳奇造訪之旅，從常盤莊的紀念石碑開始，而後到接續造訪幾位漫畫家的紀念館，石碑是紀念的象徵，日本善於從歷史考究中找出歷史現場所在地興建石碑作為紀念。常盤莊紀念碑是戰後日本動畫的一頁傳奇，當這些漫畫家漸趨成熟，走出常盤莊獨領風騷之後，那又是日本動漫的新頁。此外，也在人口不多，有些寂寥的石卷，昔日風光小鎮的青梅，以及幽靜的川崎市裡的博物館中，筆者更進一步走進這幾位漫畫家的內心世界。

主要參考資料（依年代）：

石ノ森章太郎，《石ノ森章太郎の青春》，東京，小学館，一九九八；

赤塚不二夫，《これでいいのだ：赤塚不二夫自叙伝》，東京，立春文庫，二〇〇八；

藤子不二雄，《まんが道》（全十四巻），東京，中央公論新社，二〇一〇；

《大人のための藤子・F・不二雄》，東京，《pen plus》，二〇一二；

《サイボーグ009完全読本》，東京，《pen》，二〇一二；

水野英子，《トキワ荘日記》，作者自印，二〇一三；

《赤塚不二夫八〇年ぴあ》，東京，ぴあ株式会社，二〇一五；

《いまだから、赤塚不二夫》，東京，《pen plus》，二〇一六；

《赤塚不二夫：八一年目のバカなのだ》，《ユリイカ》，東京，青土社，二〇一六。

第八章

劇畫雜草魂

常盤莊傳奇是日本動漫的神話，

不過，一九八一年ＮＨＫ所製作的「常盤莊」專題中提到，日本漫畫家有兩三千位，但能像手塚治虫、赤塚不二夫、石之森章太郎等人那樣連載漫畫不斷、作品能改編為電視動漫的高收入者，只有寥寥數位。

漫畫與所有的大眾文化相同，都有主流與另類的差異。一九五〇年代末期到一九六〇年代，是日本漫畫極富活力的一段時光，常盤莊漫畫家的作品自是主流位置，但另類的漫畫風格──劇畫也成為一股風潮。

劇畫就像雜草，在不起眼的地方

要在博物館裡找尋劇畫的軌跡，長井勝一漫畫美術館是少數的線索。

以堅韌的生命力生長，在東京、在大阪都有劇畫創作者出現，他們跟常盤莊的漫畫家一樣年輕，石之森章太郎等人上京以常盤莊為基地，部分劇畫創作者也曾前去東京，在國分寺附近一起租房、一起創作，尋求機會。正是劇畫發起對主流漫畫的挑戰，這段期間的日本漫畫更加多樣豐富。

劇畫強調社會寫實的主題與風格，與常盤莊漫畫家大不同。然而，一九六〇年代結束之後，劇畫風潮逐漸消逝，漫畫家們雖然大多仍持續創作，但基本上已是各自創作，再無集體色彩。常盤莊漫畫家們因高知名度與代表性，身後不少有博物館作為紀念，劇畫的唯一線索，卻只能在仙台附近鹽竈市的長井勝一漫畫美術館裡找尋蛛絲馬跡。

生意人長井勝一

長井勝一，一九二一年出生於宮城縣鹽竈市，他在日本漫畫歷史中最重要的功績，就是一九六四年創辦了劇畫風格漫畫雜誌《GARO》（ガロ）。二〇一七年夏季造訪長井勝一漫畫美術館，抵達之際才知原來是在鹽竈市立圖書館裡的一隅，大熱天開著冷氣的

圖書館裡人們不少，但參觀漫畫美術館的人唯有筆者，這和常盤莊漫畫家的博物館遊客絡繹不絕的景象對比極大。或許，劇畫早已為人遺忘。

長井勝一的前半生有種隨波逐流，哪裡有錢賺就去哪裡的特質，他自承這種「一發屋」（投機）的個性來自父親的影響。父親對一家人生計最大的決斷，緣自一九二三年東京大地震後，憂心遠在東京的弟弟的安危，親身從宮城到東京深川找尋弟弟，原本心急如焚的父親，看到弟弟一家安好，如釋重負。不僅如此，他還吃到生平最美味的烤番薯，心生一

長井勝一創辦的《GARO》掀起日本漫畫的革命。

念，要把番薯運到宮城縣販賣。一趟災後探親反倒促成新生意。但是，不擅經營的父親

很快債台高築，舉家連夜離開宮城遠赴東京，直到做起烤餅的小生意，全家才得以喘口

氣，漸入安穩。

一如父親看到哪兒有錢賺就向錢衝的個性，長井勝一在十八歲早稻田工手學校採礦

冶金部畢業之後，遠赴滿洲國工作。當時日本政府的宣傳是那裡物資富饒，有待年輕人

前去開發，採礦冶金尤其更有著大好前途。不過，在滿洲國待了五、六年之後，

一九四五年一次出差到南京，眼見美軍轟炸機對汪精衛政權的狂轟濫炸，使他相信日本

就要戰敗的傳言，匆匆回到日本，就像父親當年破產連夜逃到東京。長井勝一的滿洲國

夢，最終沒有實現，幸運的是還有一條命。

戰後日本百業蕭條，長井勝一和姊夫眼明手快，在淺草做起「改造本」的生意。所

謂的改造本，起因是戰後百廢待舉，沒有新的出版品，於是將戰前的暢銷書如《少年俱

樂部》、《講談俱樂部》等書找來，換上新的封面販賣，此舉大發利市，姊夫在倉庫裡的

存貨很快售罄。改造本之後，是鐵路圖，同樣旋風似地銷售一空。有了資本，長井勝一

繼續跟隨時代潮流而行，手塚治虫的漫畫《新寶島》引領戰後赤本漫畫的高峰，長井勝

一也投入這波熱潮。不過，初入漫畫出版業之際，他卻因肺結核幾度入院休養，漫畫事業也未有建樹。真正的轉變，是一九五七年夏天，與白土三平相遇。

苦勞貸本漫畫家白土三平

一九五七年，貸本漫畫家白土三平為了作品《冷冽劍士》（こがらし剣士）的出版，找上長井勝一，這部作品曾由巴出版社印行，貸本漫畫出版社大多小本經營，狀況也不穩定，《冷冽劍士》出版之後沒多久出版社倒閉，白土三平只好再為作品四處找尋出版機會。二十五歲的他仍是貸本界的新人，與長井勝一素昧平生。但向長井勝一交上稿子的那一刻，卻決定了未來十年日本漫畫的劇烈變化。

他們的相遇極為偶然，有趣的是，兩人都深受父親性格的影響。白土三平有位左派父親岡本唐貴。一九〇三年出生於岡山縣的岡本堂貴，十三歲時父親過世，十五歲目睹勞働爭議以及稻米價格失控引發的米騷動，開始對社會產生疑問，父親遺留的古書成為思考的資源，他尤其喜好文學藝術類的書籍，特別是法國詩人波特萊爾（Charles Pierre

Baudelaire，一八二一——一八六七）。一九二〇年，十七歲的岡本堂貴決心成為畫家，在

這方面他確實天賦異稟，隔年，不但入選中央美術展，還同時考入東京美術學校。他積

極創作，也深思藝術與社會的關聯，他比柳瀨正夢小三歲，比村山知義小兩歲。沒有像

村山知義那樣用極為抽象的理論看待藝術與社會乃至政治現象，岡本堂貴的實踐更像柳

瀨正夢，同樣加入左翼藝術組織，同樣遭到特高的逮捕拷問，柳瀨正夢獄中期間妻子病

逝，岡本堂貴則是出獄後，與他同齡的同志、左翼經典文學《蟹工船》的作者小林多喜

二去世，他所能做的就是用畫筆畫下小林多喜二死去的容顏。出獄隔年開始，獄中遭嚴

刑拷打落下的病根開始發作，一家人在被歧視的部落裡過著貧困的生活。

　　戰後，岡本堂貴以教畫為生，白土三平也在父親那裡學畫，家庭窘迫的狀況，白土

三平求學無以為繼，十多歲開始便出外謀生，他都是跟隨父親昔日左翼友人工作。

　　在經濟尚未蓬勃發展的時代，紙芝居是小孩們最喜愛的街頭戲劇。紙芝居曾在

一九三〇年代一度興盛，因為有聲電影的出現，默片時代活躍一時的辯士紛紛失業，於

是轉戰街頭紙芝居，憑藉能說善道餬口。戰後紙芝居與戰前不同，戰前多以吸引小孩的

獵奇之作為主，冒險題材尤其受歡迎，《黃金蝙蝠》（黃金バット）便是經典代表。戰後

盟軍最高司令官總司令部對紙芝居的影響力感到驚訝，特別嚴查演出內容是否有封建與軍國主義思想，不少傳統戲目因而無法演出。在此情形下，左翼運動者反而創作新戲，藉由紙芝居，在街頭宣傳理念。

白土三平也跟隨著父親左翼友人的紙芝居劇團作畫。然而，紙芝居終於面臨致命一擊。步入一九五〇年代，電視台開播以及電視機普及，原本在街頭看紙芝居的小孩都已成為電視機前的觀眾。在紙芝居劇團裡，友人鼓勵他進行漫畫創作，或許因為父親是畫家，白土三平有些繪畫天賦，外加劇團四處演出，畫漫畫變成打發時間的興趣，未料，因為電視開始普及，漫畫居然成為謀生工具。《冷冽劍士》遭遇出版社倒閉之後，他為作品再找出路，白土三平當時抱著孤注一擲的心情，打算如果再不行就不畫了！

《GARO》與騷動的六〇年代

幸好他找到長井勝一，開啟兩人多年的合作。兩人相遇之後，長井勝一的改變最多。長井勝一之所以成立出版社經營貸本漫畫，多少還是隨著市場利益趨勢而行，

一九五八年到一九六〇年，日本約有一萬家租書店，再加上文具店或雜貨店兼營的則有三萬家，這是個不小的市場。不過，與白土三平合作之後，他為白土三平的認真所感動，開始思考什麼是好的漫畫，以及出版人的角色。在長井勝一的回憶錄《GARO總編輯》（ガロ編集長）當中，他提到白土三平創作生活的兩個小細節。一是白土三平住在河邊，作畫時是把裝蘋果的大箱子放在榻榻米上，當書桌用；遇上大雨或是颱風，家裡還會積水，但他認真依舊。二是貸本漫畫製作品質粗糙，重要的是被多少人租去看，作畫者也很少會在結尾處標誌日期。但是，白土三平卻必定在結尾處標註日期，原因就在於那是對自己認真完成作品的註記。

在長井勝一的支持下，白土三平接續出版幾部貸本漫畫，他在一九五〇年代末期的作品，有兩大面向，一是當代的議題，直接觸及原爆、朝鮮人被歧視乃至戰爭戰犯等問題，這是當時日本漫畫非常少見的。二是歷史題材，一九五九年《忍者武藝帳——影丸傳》（忍者武芸帳　影丸伝）開始出版，全集共十七冊，一九六二年完成，在當時可說是超級大長篇，這也只有出版者與創作者相互高度信賴才能完成。《忍者武藝帳——影丸傳》以十六世紀中期的永祿年間為背景，主角是忍者影丸，在師父無風道人的教導

下，他習得忍術，而後串聯各地農民階級起義對抗幕府。浩浩十七卷的作品裡，堪稱從受支配者視角出發的恢弘史詩，復仇、背叛、仁義等元素撐起另類的歷史描寫！

一九六七年，一代電影巨匠導演大島渚還運用漫畫原作將之改編為電影版。

一九六四年，長井勝一創辦極具影響力的漫畫雜誌《GARO》，這可說是長井勝一為白土三平量身打造的園地，白土三平也認為這是他實踐漫畫理想的所在。《GARO》的創刊便主打白土三平的〈卡姆伊傳〉。〈卡姆伊傳〉以十七世紀中期的寬永末年到寬文年代三十多年間的故事為經緯，《GARO》對〈卡姆伊傳〉的介紹就是大河漫畫，〈卡姆伊傳〉第一集的連載便高達驚人的一○二頁。依第一集白土三平自己所寫的後記，他想描寫的是江戶時期封建制度下，身分制度的差異，以及所帶來的差別待遇。當時的身分劃分是士、農、工、商、穢多與非人，實質上，擁有權力的士是統治集團，農工商等於一般老百姓，從事卑賤工作的穢多與非人則是社會的最底層，這是白土三平再一次從社會底層出發的史詩。

在抗爭與質疑的年代裡，白土三平《忍者武藝帳——影丸傳》與連載的〈卡姆伊傳〉，成為捲入學運的大學生——全共鬥世代的集體記憶。在學生與社會運動者眼中，

這兩部作品帶著濃厚的馬克思主義唯物史觀，也因而在全共鬥世代中評價極高。

可以看到，所謂的漫畫不再只是兒童讀物，高中生與大學生慢慢也成為漫畫讀者。

一九五九年創刊的《週刊少年 Magazine》，原本針對兒童與青少年，但在新的讀者群出現之後，也開始轉化。

一九六○年，日美安全保護條約送至日本國會審議，此時爆發大規模反安保條約的社會與學生運動，而後，六○年代中期，美國出現反越戰運動之後，日本也同步出現第二次反安保鬥爭，整個六○年代是熾熱的抗爭時代。同一時期日本文化風景的基調則是懷疑，松本清張開始躍上大眾文學舞台，松本流的社會派推理小說大受歡迎的原因之一，便是對社會，特別是掌權者的質疑，同樣地，山崎豐子描寫醫院高層鬥爭的經典之作《白色巨塔》也在六○年代中期出版。

一九六六年，梶原一騎的《巨人之星》（巨人の星）開始連載，這部漫畫是台灣五、六年級生的集體記憶，故事主題是星飛雄馬如何在父親星一徹的嚴格訓練下，成為職棒巨人隊的一員。這部漫畫可說是日本團塊世代的集體記憶，戰後日本重新站起，憑藉的就是尊崇權威、吃苦耐勞的精神，就像漫畫裡，星飛雄馬還是個小學生，星一徹為了增強星飛雄馬的肌力，在他身上裝上彈簧，星飛雄馬沒有怨言，只有完成父親威權下的期待。

一九六八年梶原一騎再以高森朝

劇畫風潮與60年代學生運動風潮同步。

雄的筆名，與千葉彌撤合作推出《小拳王》（あしたのジョー）。主角小丈出身貧民窟，同是貧民的前拳擊手丹下段平看好他拳擊的潛力，桀驁不馴的小丈起初對拳擊無心，直到因案進入監獄，在那裡，他遇上一生的可敬對手力石徹，他們在拳擊擂台上不打不相識。出獄之後，兩人都成為職業拳擊手，為了與小丈對決，力石徹刻意減重，不料卻因此命喪擂台上。

一九六九年，早稻田大學的學生報裡，指出大學生們右手拿著象徵自由派的《朝日新聞》，左手則拿著《週刊少年雜誌》，足見漫畫的讀者群已不再只是兒童，甚至也包括大學生。

不僅如此，在騷動年代的尾聲，漫畫文本更為學生與社會運動者所挪用，一九七〇年，漫畫中的力石徹死亡之後，劇作家寺山修司還為力石徹舉行喪禮，甚至吸引上百人參加喪禮，這件事聽起來多麼荒謬！然而，此刻已是安保運動終結之際，力石徹為了與一生可敬對手決戰的理想卻因此喪命，這對理想破滅的年輕運動者來說，有種使盡氣力，理想卻未能達成的共感！

辰巳嘉裕未完的劇畫夢

長井勝一與白土三平都在東京，他們的合作從貸本走向正式雜誌，事實上，貸本漫畫的大本營是在大阪，戰後大阪的年輕人也開始醞釀一股另類漫畫的風潮。「劇畫」一詞的提出者辰巳嘉裕就是代表。他一九三五年出生於大阪，家庭窮困。一九四八年十三歲那年，與哥哥櫻井昌一一起迷上手塚治虫的漫畫。兩兄弟的情感相當微妙，兩人不僅迷上漫畫，櫻井昌一更是先一步開始創作，並入選《漫畫少年》徵選作品，受到兄長的刺激，辰巳嘉裕也開始發表作品。十五歲那年，作品獲得《每日小學新聞》徵選入圍，得到機會與其他入圍的小朋友和手塚治虫座談。當日，《每日小學新聞》慎重其事，派出報社黑頭車接送，不料，回家之後卻發現他的漫畫原稿被櫻井昌一撕毀。原來櫻井昌一因肺病住院，但不堪住院費用沉重，只好在家休養，應當氣盛的年輕人只能在家，這股氣都發洩在辰巳嘉裕身上。辰巳嘉裕上學前經常挨揍哭著上學，原稿被撕毀也是一筆兄弟之間的爛帳。看似對立的兄弟，多年後共同走上劇畫之路，櫻井昌一主要從事漫畫出版。

辰巳嘉裕的漫畫之路從一九五一年十六歲時開始，漫畫不只是興趣，稿費也成為家中經濟的來源之一。一九五四年，十九歲的他，面臨人生重大抉擇，一是考上大學，但因經濟因素沒有就學；二是這一年他出版了第一部單行本作品《兒童島》。

辰巳嘉裕前半生的漫畫之路就是與專營貸本屋的出版社有關。二十出頭出道之初，他與日之丸出版社關係密切，一九五六年二十一歲之際，甚至和其他三位作者在天王寺附近的小房子合宿，專事漫畫創作，這和同一時期常盤莊的狀況非常相似。漸次在貸本業書店出版幾本作品之後，辰巳嘉裕已逐漸意識到自己的風格並非傳統的漫畫，這段期間的得意之作是一九五六年的《黑色暴風雪》（黑い吹雪）。主題是年輕鋼琴家被冤枉成重犯，在大雪紛飛的天氣裡，被送往位在險峻高山關押重犯的監牢，卻在途中趁機脫逃的故事，在大雪呵成，約二十日完成。「劇畫」在他心中逐漸有個輪廓。在《黑色暴風雪》出版這一年，日之丸文庫也推出短篇漫畫合集《影》。不過，日之丸支票跳票倒閉，隔年，名古屋的出版社接手經營此類風格漫畫，雜誌名稱改為《街》。辰巳嘉裕也在作品〈幽靈計程車〉起始頁標誌大大的劇畫兩字。一九五〇年代末期是貸本的高峰期，《影》與《街》在大阪一代都有不小的聲勢。如按櫻井昌一的估算，《影》有

九千部的銷售量，《街》則約有六、七千部，如果一本漫畫在租書店裡有二十個人租，那麼兩部作品分別有十八萬與十四萬讀者。

手塚治虫從大阪到東京，就是想從地方漫畫家變成全國漫畫家，另類漫畫實踐受到鼓舞的辰巳嘉裕以及其他幾位漫畫家，同樣也想到東京一展身手。一九五七年二十二歲這一年，他和《影》與《街》的成員松本、佐藤等人進駐國分寺附近的壽莊（コトブキ莊），這恰與池袋附近椎名町的常盤莊形成對照。

一九五九年，他和友人們成立劇畫工房，成立宣言裡，他們意氣昂揚地指出劇畫有別於兒童漫畫的風格，讀者群針對成人，而其流通則依託於貸本屋。辰巳在劇畫工房成立之初致勃勃地將這份宣言寄給各大媒體，不過石沉大海。這幾位劇畫戰友也在東京的貸本出版社找到支持，他們仿照關西的《影》與《街》多人短篇的模式，出版《摩天樓》，期待在文化中心東京得到更多的關注。然而，諸多不利因素卻擺在眼前。劇畫依託的平台貸本屋雖在一九五〇年代末期達到高峰，但高峰之後快速墜落。在經濟迅速成長的背景下，一九五九年《週刊少年 Sunday》與《週刊少年 Magazine》問世，漫畫慢慢變成購買擁有而非租借。

此外，手塚治虫的作品尚且遭到教育團體的抵制，更何況劇畫走社會現實風格，鬥毆乃至裸露等情節時而可見。更為嚴重的是，劇畫工房成員也因劇畫與漫畫之間的關係意見分歧，有人認為劇畫與漫畫是對立的，不過，也有人認為漫畫是個大概念，劇畫是漫畫的其中一種。劇畫工房終究沒能扛著劇畫大旗，在漫畫之路上繼續行走。他們仍在漫畫之路繼續奮進，但已解體的他們各自創作找尋出版機會。

儘管劇畫工房消逝了，不過，劇畫的概念卻被擴大理解——劇畫意味著手塚治虫以外的漫畫風格，所謂的手塚治虫風格，是指迪士尼式的畫風，以及以兒童讀者為對象。

也因此，白土三平未曾與劇畫工房或是辰巳嘉裕有過深刻的交流，但白土三平的作品卻被視為不折不扣的劇畫。

漫畫裡的人間異語會成真？

劇畫工房之後，辰巳嘉裕持續創作與出版，但多限於小規模範圍流通，在新進漫畫家與作品不斷湧現下，人們幾乎忘記他的存在。命運實在奇妙，辰巳嘉裕的人生始終與

劇畫脫不了關係，一九六八年，辰巳嘉裕宣告與劇畫訣別，但十年之後卻因劇畫走向國際。一九七八年，一位遠在瑞士的青年竹本元一聯繫辰巳嘉裕，他在歐洲創辦了漫畫雜誌，想要將辰巳嘉裕的幾部作品翻譯為法文發表。就因為這樣的緣分，辰巳嘉裕日後數次參加國際漫畫展，而且頗受歡迎，他的作品也有法文、英文、義大利、西班牙乃至簡體中文版等八種版本之多（繁體中文版目前仍無，可說是台灣讀者的遺憾）。

更重要的是，一九九五年，六十歲的他開始連載〈劇畫漂流〉，這部作品就是他劇畫之路的追憶，二〇〇七年，劇畫誕生五十周年單行本出版。隔年，新加坡導演邱金海（Eric Khoo）因喜愛辰巳嘉裕的作品，兩人於東京見面，討論作品改編為電影的可能性，雙方相談甚歡，二〇一一年電影《昭和感官物語》（TATSUMI）完成。邱金海雖非日本人，但他所做的功課非常扎實，電影一方面透過辰巳嘉裕的旁白帶出時代背景與創作心情，一方面穿插六部精采的短篇作品。

辰巳嘉裕在電影裡的旁白裡說道：「一九七〇年代，日本正值高度經濟成長期，國民都享受著富裕的生活。大家沉浸歡愉之際，冷眼旁觀的我難以忍受，那時的富裕風潮並沒有吹向我和身邊的庶民。怒視富裕之風的憤慨，在心中化為烏黑怪物，吐出一篇篇

作品！」這段話讓筆者想到他一九六八年的作品《食人魚》。主角是工廠工人，終日與機器為伍，妻子希望他拿出百萬元自己開店，生活就不用如此辛苦。主角無能為力，偶然看到工廠意外事故得到兩百萬元保險金的新聞，心生一計，工作時手碰機器造成工安事故，獲賠百萬賠償金。妻子拿到錢後，表面上對他百依百順，背地裡卻外遇出軌。他發現之後，買了食人魚養在家中水族箱，趁妻子發牢騷時將妻子的手放入水族箱，一手抵一手。

辰巳嘉裕的漫畫世界，就像是人間異語，為錢不擇手段的人、欲求不滿的中年男性、弱肉強食下的犧牲者……都是他一部又一部作品的主題。白土三平和辰巳嘉裕甚為相似，年紀相仿，出自貧困之家，這樣的社會處境也帶入他們的漫畫世界當中。從漫畫的歷史來說，正是劇畫的出現，帶出另類漫畫實踐。從現實來說，筆者有種預感，劇畫風格有可能在當代重新再席捲一次，當今全球貧富差距的狀況，跟辰巳嘉裕在《昭和感官物語》的旁白有何不同？

主要參考資料（依年代）：

永井勝一，《「ガロ」編集長》，東京，筑摩書房，一九八七；

四方田犬彦，《白土三平論》，東京，作品社，二〇〇四；

辰巳ヨシヒロ，《劇画漂流》（上、下），東京，講談社，二〇一三；

《追悼辰巳ヨシヒロ》，《アックス》第一〇七號，東京，青林工芸社，二〇一五。

第九章

不只是鬼太郎：
水木茂的妖怪人生

日本文化界不乏激勵人心的傳奇，年輕人可把村上春樹當借鏡，他二十九歲才開始創作小說，而後一鳴驚人，近年來諾貝爾文學獎揭曉前夕，他總是熱門人選。萬事起頭不嫌晚，中年人可以松本清張為參照，他前半生為貧困生活所勞碌，四十三歲獲得芥川賞之後，才真正開始筆耕生活，而後一發不可遏抑，成為一代推理小說大師。《鬼太郎》作者水木茂（一九二二─二○一五）跟松本清張相比，長年處在貧困的創作生活中，四十四歲才因作品《鬼太郎》，成為漫畫之路的大轉捩點。

水木茂紀念館位於他的故鄉鳥取縣境港市，來到這裡，有點像是造訪石之森萬畫館的感覺，同樣偏遠、靠海，漫畫家的紀念館也成吸引觀光客最重要的地方元素。造訪水木茂紀念館，是在炎熱的夏天，沿途處處有鬼太郎的身影，像是外殼畫有鬼太郎漫畫角色的電車，從車站走到紀念館途中，水木茂或是鬼太郎的各種造型像是街道的裝飾品，最讓我驚異的，是居然看到標榜台灣刨冰的店家。

水木茂是晚熟的漫畫家，就年齡而論，他比手塚治虫大了六歲，但水木茂起步晚，是從戰後紙芝居與貸本漫畫開始，與白土三平、辰巳嘉裕在漫畫之路上可說是同輩，不過，就年齡來看，水木茂其實大他們快十歲。他因為受徵召上過戰場，在戰爭中失去左

鬼太郎相關角色是境港最重要的裝飾品。

水木茂紀念館途中居然看到標榜台灣風味的刨冰。

手，戰爭結束後再讀書等經歷拖累，出道較晚，他因《鬼太郎》系列出版，一夕之間成為家喻戶曉的漫畫家，《鬼太郎》也改編為電視動漫。而後，他的各種自傳諸如文字版的《我真的是笨蛋嗎？》、漫畫版《我的一生是鬼太郎的樂園》大受歡迎，甚至成為勵志之作，他的妻子也著有《鬼太郎之妻》，這部作品在水木茂去世前拍成電視劇，收視

率極高。

在白土三平與辰巳嘉裕身上，可以看到雜草魂式的堅韌生命，白土三平以《卡姆伊傳》在一九六○年代紅極一時，即便熱潮退了之後，他的大半生仍在經營卡姆伊延伸的故事。辰巳嘉裕也是如此，他提出劇畫一詞，一輩子也在追求理想中的劇畫。他們一生堅持自己的漫畫風格，即使不受主流漫畫青睞也不改其志，在困頓的生活中繼續創作。

然而，《鬼太郎》之後，水木茂命運大翻轉，他的漫畫乃至回憶錄封面，不是可愛的妖怪就是水木茂賣萌的造型。水木茂因戰爭失去左臂，但他臉上為什麼卻總能帶著微笑？

在通往紀念館的水木大道上，筆者如是自我提問。

否極泰來的漫畫人生

一九二二年出生的水木茂，父親武良亮一是鳥取縣境港市人，他不但是鄉里間第一位大學生，而且還是名門早稻田大學商學部畢業，雖是學商，但在東京的歲月裡，卻著迷歌舞伎、新劇與電影，可說是文青般的大學生生活。畢業返鄉之後，曾當過銀行員，

最終則開起電影院。

靠海的境港是水木茂的樂園，水木茂是大雞慢啼型的人生，他四歲才會說話，小時候無法發出自己名字茂（しげる，shigeru）的音，而有げげ（gege）的外號，他的成名作《げげげ鬼太郎》就是衍生自小時候的綽號。水木茂從小便胃口奇佳，愛睡覺、不喜歡上學，體力過人，是孩子王，此外，也是個畫圖高手。他酷愛電影的父親訂閱了日本知名電影刊物《電影旬報》，其中的美女明星就是他臨摹的對象。父親的性格是船到橋頭自然直，水木茂也是如此，只是父親能考上名校，水木茂的青少年時期卻在求學路上一路顛簸而行，而且過程異於常人。十多歲的他仍不知人生發展方向為何，十七歲考入大阪一所奇怪的美術學校，怪奇之處在於校長兼撞鐘，全校師資僅此一人。十八歲為了具備考日本美術學校的資格，報考一所農藝學校，考生五十一名，錄取五十名，水木茂正是唯一的落榜者。他的人生可謂前途茫茫。

此刻，日本也進入二戰末期。一九四三年二十一歲時他收到軍隊的徵召令入伍，編入鳥取聯隊擔任喇叭手，但他向長官自承不會吹奏，長官要他在南方與北方部隊擇一。喜歡溫暖氣候的水木茂當下選擇南方，但南方卻是戰事最激烈的地方，他被分配到新幾

內亞群島。隔一年，他感染瘧疾，在敵機一次轟炸中更失去左手。命在旦夕之際，卻奇蹟地活下來，垂死邊緣的掙扎影響他的一生。

戰後，水木茂進入武藏野美術學校就讀，他下定決心要走上繪畫之途，此刻，小他六歲的手塚治虫已經開始邁出漫畫家的第一步。因為已是二十六歲的老學生，多了經濟考慮。人在東京的他想要來趟東海道（從東京到大阪）返鄉回境港的募款之旅，結果失敗告終。日本戰後初期民生凋敝，無人願意資助，倒是行經神戶時，有間旅社經營不善，水木茂索性在家人資助下貸款買下，準備當起包租公。不過，水木茂最後因還不起貸款而轉手。他買下的公寓因在水木道，他因而稱之為水木莊，這也是他筆名的來由。

這棟公寓有位紙芝居畫家，在這位畫家引薦之下，水木茂也成為紙芝居畫家。紙芝居畫家壓力很大，不但繪製時間超過十二小時，題材一旦不受歡迎，這些勞苦繪製的成果瞬間成為泡影。從二十九歲到三十五歲，水木茂的生命投注在紙芝居的苦力勞動。然而，紙芝居終究不敵電視的普及走向沒落一途，水木茂另謀出路。一九五八年，三十七歲之際，他前往東京投身為貸本漫畫家。貸本漫畫家同樣是辛苦且多風險的工作，因為出版社多為中小型，時而出現作品完成後出版社倒閉，或是老闆以作品不夠精采為由稿

費打折。水木茂的處境不難讓人想起辰巳嘉裕與白土三平艱辛的漫畫之路。這段期間貸本漫畫家的處境，就像水木茂在自傳裡所描述的：「整條街上冷颼颼，窮神不只附身在我身上，而是潛伏在整個出租漫畫界。」

在繪畫之路上漫漫十多年，不知不覺已到快四十的年紀，遠在家鄉的父母急著為他物色結婚對象。他和鄰近鳥取家鄉的飯塚布枝相親，對方小他十歲，飯塚布枝的父親相當中意水木茂，一錘定音，兩人相親五天後便結婚。這是人生重大決定，對武良布枝尤其如此，從未出過遠門的她一下就要從鄉下到東京，更關鍵的是，她對水木茂的真實生活景況認識仍極為模糊，只知道是個漫畫家，一部作品稿酬有三萬元，當時大學畢業生月薪則約為一萬八。此外，水木茂在戰爭時期失去左手，政府也有補貼。

現實生活果真艱辛。武良布枝扮演交稿給出版社的傳遞角色。這是個得看出版社老闆臉色的工作，事前承諾三萬，交稿時卻以內容不夠吸引讀者為由砍價，甚至只願付一半的稿酬。極貧是這對新婚夫妻的處境，為了節省，買水果甚至也挑開始冒黑點的便宜香蕉。雖然生活拮据，武良布枝深信水木茂認真繪製的作品終究會被認同。

水木茂因失去左手，作畫必須歪斜著身體以左肩抵住桌子，藉以穩固作畫重心，而

水木茂夫婦歷經漫長的赤貧生活，作品終獲肯定。

臉則是幾乎貼著桌面，為防頭上汗珠掉落，頭上綁上毛巾，諸如此類的作畫模樣數十年如一日。水木茂漫畫事業的轉折，首先是一九六四年《GARO》雜誌創刊，長井勝一前來邀稿，水木茂逐漸脫離貸本漫畫家身分，開始小有名氣。

更重要的轉機則是一九六六年，《週刊少年 Magazine》邀請連載，《墓場鬼太郎》（而後名稱改為較不恐怖的《ゲゲゲ鬼太郎》）與《河童三平》就此登場，水木茂的《鬼太郎》迅速引燃妖怪風潮，一九六九年《鬼太郎》甚至成為電視動漫，自此，水木茂奠定漫畫界的妖怪之父的地位。

日本的妖怪文化

水木茂奇特的一生與妖怪始終脫離不了關係。為什麼他對妖怪世界情有獨鍾？妖怪可說是日本人的「想像共同體」，對水木茂來說，妖怪是家鄉兒時記憶，也是戰場上垂死倖存生命經驗的延伸。

日本早在八世紀到十二世紀的平安時代，就有蒐集妖怪、幽靈各類軼聞的《今昔物語》，在大眾文化逐漸形成的江戶時代以來，妖怪更是庶民文化的重要一環。一七六八年，上田秋成的《雨月物語》出版，一時之間洛陽紙貴；將近兩百年後，名導演溝口健二將之搬上大銀幕，並獲一九五三年威尼斯影展銀獅獎。作家以文字架構人與妖怪並存的世界，浮世繪畫師們也不得閒，他們以畫筆畫出腦海中的妖怪樣貌，鳥山石燕的《圖畫百鬼夜行》系列尤為代表。一八九〇年，四十歲之齡來到日本松江定居的小泉八雲，對日本妖怪情有獨鍾，在日本妻子的口述下，他以鮮活的文字記下種種妖怪傳說，一九〇四年出版《怪談》一書。大致同時，一九〇〇年二十七歲的泉鏡花發表了名噪一時的名作《高野聖》。上田秋成一生坎坷，妻子出家，他則晚年失明。小泉八雲是個漂泊的

人，從希臘、英國再到美國，最後終於找到心之故鄉日本。少年早成的泉鏡花是個善於堆疊浪漫氛圍的作家，文如其人。作家們性格不同，但他們的妖怪世界裡卻非常類似，同樣以妖怪為媒介，描述人間各式各樣的欲望。直通人性，或許是日本妖怪文化始終不墜的原因。

作家、浮世繪畫師之外，柳田國男也是妖怪文化的關鍵人物。柳田國男，貧窮農村出身的秀異人才，第一高等學校而後東京帝國大學法科，畢業後歷任政府部門官員，他像是個旅行者行走列島各地，記錄種種地方風俗，苦思日本這個共同體的連帶。一九○九年三十四歲這年，二十三歲的年輕人佐佐木善喜常來向他口述家鄉遠野的鄉土傳說，從山神、山人、座敷童子乃至河童等。佐佐木善喜，遠野望族出身，有志於文學，曾赴東京就讀早稻田大學文學科，他蒐集大量的民間傳說，一如德國格林兄弟蒐集普魯士各地的童話，因而也被稱為日本的格林。

《遠野物語》是日本民俗學經典作品。

一九一〇年，柳田國男以遠野傳說為基礎的民俗學經典《遠野物語》出版，不過，這一版是自費出版，出版數量也只有區區三百五十部。一九二七年，岩波文庫成立，一九三七年岩波文庫版的《遠野物語》附上法國文學研究者桑原武夫的盛讚與解說。到了戰後，更有新銳作家三島由紀夫的力薦，年輕一輩的思想家吉本隆明更在方法與結構別出一格的專著《共同幻想論》（一九六八）討論《遠野物語》，這些都讓《遠野物語》更具經典地位。因《遠野物語》聞名的遠野，一出車站便是戲水的河童，柳田國男當年赴遠野考察下榻的高善旅館，今日更成為介紹柳田國男生平的「柳田國男展示館」，這個展區位在介紹遠野各式傳說的遠野物語館（とおの物語の館）。柳田國男是個筆耕不輟的記錄者，戰後出版的《妖怪談義》（一九五六）蒐羅了更多地方的妖怪傳說。

妖怪代言人

日本的文化裡有著妖怪的土壤，水木茂又是如何透過這些養分成長為漫畫界的妖怪大師？他的人生沒有刻意尋找，妖怪就是他生命中不可或缺的一部分。在他的家鄉記憶裡，幼時在家中幫傭的老婆婆扮演關鍵角色。水木茂稱這位老婆婆為鬼婆婆，她對日常生活周遭的各種現象，都能信手拈來一段妖怪故事，例如天花板上的斑駁是舔壁鬼的傑作、晴天下雨是山上狐狸嫁新娘等等。這些情節聽來不可思議，不過，諸如狐狸的傳說在《遠野物語》也有不少篇幅，只是多以狡詐騙人的形象出現，足見各地傳說多少有些相似之處。除了鬼婆婆之外，家鄉正福寺裡的地獄、惡鬼等大幅繪畫也在他心中留下深刻印象，對於妖怪繪畫，水木茂獨鍾江戶時代鳥山石燕的作品。

妖怪形象也是水木茂自我的人生狀態展示。貸本漫畫家時期，在困頓的八年生活裡，他出版了一百六十八部作品，妖怪與二戰題材是大宗，此外，甚至還包括美國黑色電影風格的推理作品，乃至少女漫畫。這個時期，水木茂的《墓場鬼太郎》（一九六二）已問世。《墓場鬼太郎》第一冊原本以《妖奇傳》為名出版，貸本版的風格陰森恐

水木茂因為鬼太郎
人生命運大轉變。

怖，尤其前幾頁劣質的彩色印刷更顯陰冷。劇畫和主流漫畫畫法的差異，在於劇畫運用更多的線條勾勒人的臉部表情。漫畫則是取人的特徵簡單幾筆勾勒，劇畫畫法強化了陰森感。在角色設定上，鬼太郎本是幽靈，幽靈與人類原本和諧相處，但人類卻破壞幽靈的生活，幽靈因而過著至慘的生活。鬼太郎的父親死後將生命力化為眼珠，計誘上班族撫養鬼太郎。《墓場鬼太郎》裡的鬼太郎實在不是討喜的角色，這個版本的鬼太郎是短髮，左眼更有著手術後縫線的疤痕。在太太武良布枝眼裡，鬼太郎此刻的陰鬱形象，未嘗不是當時處於低谷的水木茂人生的寫照。

然而，在《ゲゲゲ鬼太郎》裡，鬼太郎形象有很大轉變，他長髮蓋住左眼，那裡是父親可以生存之處，畫風不再偏劇畫，更重要的是，鬼太郎化身為人類的英雄，他與侵入人間的妖怪搏鬥，在此過程，他可以化為與周遭環境相同的保護色，甚至可以斷掌，但手掌依舊活動自如，並與妖怪對決。鬼太郎完成任務之後，小動物都會唱起ゲゲゲ開頭的〈鬼太郎之歌〉。一九六九年，《ゲゲゲ鬼太郎》電視動漫版登場，水木茂親自填詞的〈ゲゲゲ鬼太郎之歌〉，也成為一代日本人的集體記憶。

不只是鬼太郎

妖怪，意味著闖入人間的不可思議力量，超自然的力量也並非妖怪獨有，水木茂有親身體驗，這在他漫畫版的自傳《水木茂傳》（水木しげる伝）裡有詳細的描寫。在島上服役的水木茂，一日空襲中受重傷，醫官立即做出輸血的決定，但神經大條的水木茂在生死交關的危急之際，居然忘了自己血型，軍醫只能先打止血劑。不幸中的大幸是，他是左手受傷，而非日後作畫的右手，這隻手而後幾天慢慢長出象徵死亡的紫斑，在戰爭末期的島上，醫療資源已經耗盡，軍醫也只能先切掉左手，走一步算一步，大家都做好水木茂將死的心理準備。不料，幾天後，水木茂居然醒來直說肚子餓。這已是不可思議的生命歷程。

接下來，他被送到臨時醫院，依舊是持續數日的轟炸，病患嚴禁外出。空襲稍停之後，他外出透氣，卻意外走入森林闖進當地原住民的生活圈，也許看到水木茂失去手臂，他們待他為友，讓水木茂吃些他們採集的天然食物，在這裡，水木茂的元氣慢慢恢復。也就是在這裡，水木茂與當地原住民交好，回到日本多年後，部落友人過世，他親

身回到部落，並負擔所有喪葬費用。

水木茂除了成為妖怪代言人之外，也經常受邀上媒體討論人生幸福之道。他的樂觀或有天生的個性基因，然而，後天的形塑也許同樣關鍵，他的一生受德國文豪歌德（Johann Wolfgang von Goethe，一七四九—一八三二）影響甚深，甚至被稱為人生百分之八十的歌德。他與歌德作品的緣分在於將要二十歲之際，等著徵兵令以及隨之而來的不確定未來，從小就不愛讀書的人居然在此刻開始讀書，而且還是歌德的作品！按水木茂的說法，等待徵兵令之際，他開始購買岩波文庫的書來看，岩波文庫對於日本大眾教養的提升有著重要影響，水木茂接連閱讀了《浮士德》、《義大利紀行》等作品，對他影響最深的是歌德友人愛克曼（Johann Peter Eckermann，一七九二—一八五四）所寫的《歌德對話錄》。這本書相當厚重，岩波文庫也因此分為上、中、下三冊出版。在水木茂紀念館出版的介紹手冊裡，可以看到水木茂在這三冊書上各種畫線註記的痕跡，《歌德對話錄》堪稱與水木茂生死與共，從等待徵兵令到南方小島赴任，乃至戰敗隻手歸國，他都隨身帶著這三冊書。

《浮士德》探索人生真義，等著上戰場，甚至思考死亡的年輕人，或可從中萌生對

生命真義的探索，然而，《歌德對話錄》當中，觸及歌德對當時文學、藝術思潮的討論，對德國文化根本陌生的水木茂究竟是如何閱讀的？對此存疑的筆者，終於在水木茂去世後同年出版的《鬼太郎的歌德》（ゲゲゲのゲーテ）找到答案。這本書很有趣，編輯把水木茂在這三冊書中畫線註記的部分，外加生前相關談話錄，集結成書，在這裡可以看到水木茂是如何理解歌德。在這三冊書中，他所畫線的地方都是如同勵志名言的句子，而這三冊書所討論的內容，確實也恰好含括水木茂人生的幾個重要面向。雖然二十歲的水木茂要在多年之後才踏上漫畫之路，但他已留意歌德對藝術的創作原則，例如「普通的作品流傳後世誰都會模仿，只有特殊的作品無法被模仿」；歌德的這句話：「我即便思考死亡這件事，也能泰然自若。因為我們的靈魂是不會滅亡的，我確信它會一直活動著，從永遠到永遠。」對身處死亡邊緣的水木茂也許有所啟示；在人生谷底的貧本漫畫家時期，「無法靠精神的意志力取得成功時，只有等待好機會的降臨」這句話也許是精神支撐。可以說，水木茂讀的不完全是歌德，而是不斷遭遇人生險境與挫折的年輕人，在書本的字裡行間找尋生命的各種可能性，並以此自勵。

日本的妖怪文化有完整的體系，以妖怪為主題的小說家與畫家，從江戶時代以來歷

代不絕，今日也有京極夏彥等作家活躍文壇，事實上，京極夏彥也拜水木茂為師。最特別的應該是把妖怪拉到理論層面的論述者，昔日柳田國男以妖怪構築日本人的「想像共同體」，現今也有專門研究妖怪的人類學家小松和彥。小松和彥與水木茂生前的對談裡，水木茂談到他自二十歲讀到柳田國男的《妖怪談義》時，鳥山石彥妖怪的畫作便在腦海中倏然浮現，自此，他就離不開妖怪的世界。

水木茂就像江戶時代以來的小說家與畫家，創作膾炙人口的妖怪題材，但是，水木茂不只是鬼太郎！他像是轉譯者，《鬼太郎》之後的水木茂開始將日本妖怪文化的經典作品化為漫畫，例如《雨夜物語》（一九七三）、《今昔物語》（一九九五、一九九六上下兩卷）與《遠野物語》（二〇一〇）等。此外，水木茂也為南方熊楠立傳，他是長柳田國男八歲的傳奇民俗學者，《貓楠》（一九九五）就是將他另類的一生化為漫畫，讓後人可以了解他的生平。泉鏡花，明治末期開始活躍的作家，他的《高野聖》也是妖怪文學經典，漫畫《泉鏡花》（二〇一五）就是介紹這位作家的人生故事。水木茂嘗言，他要畫禁得起大人閱讀的漫畫，這一系列的作品足以傳世，水木茂確實不只是鬼太郎！

水木茂也是一位整理者，他以日本各地的妖怪傳說創作超過一千幅的畫作，《水木

茂的妖怪地圖〈水木しげるの妖怪地図，二〇一一〉就是這樣的作品。此外，水木茂

也是位尋找妖怪蹤跡或是探訪各國原住民文化的旅行者。他的足跡踏遍五大洲，各地民

俗文物的蒐藏，也是紀念館最醒目的藏品。他也來過台灣五次，根據水木茂的自傳漫畫

《水木茂傳》，一九九八年，他曾造訪台灣，為的是台南西拉雅吉貝要阿立母夜祭活動，

漫畫裡用了四頁篇幅描述台灣此一無與倫比的祭拜活動。此外，水木茂的妻子武良布枝

在《鬼太郎之妻》裡也提到水木茂在台灣算命的經歷，算命師鐵口直斷，水木茂所賺的

錢非繼承自父母，也就是靠自己打拚而來的事業！人生傳奇不斷的探險者水木茂也有一

段如此有趣的台灣之旅。

主要參考資料（依年代）

《特集：水木しげる》，《ユリイカ》九月号，東京，青土社，二〇〇五；

水木しげる，《水木しげる伝（全三巻）》，東京，講談社，二〇一〇；

《水木しげる大研究》，《pen》第二六六期，東京，阪急コミュニケーション，二〇一〇；

武良布枝著，陳佩君譯，《鬼太郎之妻》，台北，新雨，二〇一一；

水木茂著，彭士晃譯，《鬼婆婆與孩子王》，台北，遠流，二○一一；

朝日新聞社編集，《水木しげる記念館公式サイトブック》，大阪，朝日新聞社，二○一二；

《柳田国男と遠野物語》，東京，德間書店，二○一二；

水木茂著，王華懋譯，《我真的是笨蛋嗎？》，台北，圓神，二○一三；

水木しげる，《ゲゲゲのゲーテ》，東京，双葉社，二○一五；

《水木しげる：妖怪・戦争・そして、人間》，東京，河出書房新社，二○一六；

青林工芸社編集，《特集：追悼水木しげる》《アックス》第一○九号，東京，青林工芸社，二○一六；

水木茂著，酒吞童子、陳亦苓譯，《漫畫昭和史（全四冊）》，台北，遠足文化，二○一七。

從吳市到靜岡的機甲世界

足球是日本近二十多年來新興的人氣運動，二〇〇五年日本足球麒麟杯邀請賽，日本對陣宏都拉斯一役，日本隊出賽的國歌演唱儀式裡，播放的不是〈君之代〉，而是邀請〈宇宙戰艦大和號〉主唱佐佐木功演唱該曲，這是根據松本零士原著作品改編的電視動漫主題曲，這首歌曲氣勢磅礴，早已是家喻戶曉的歌曲，高校甲子園棒球賽或是高校足球賽的啦啦隊，有時也以這首歌助陣。

《宇宙戰艦大和號》裡的宇宙戰艦是松本零士的科幻想像，大和號則是日本二戰時期的著名巨型戰艦。日本戰後動漫的機甲世界，就是在真實與虛構的交錯中，逐步演繹為眾多機甲問世的虛構世界。二〇一七年的一次動漫踏查裡，飛馳的新幹線上，我突然想到此次所造訪的廣島吳市與靜岡，未嘗不是日本機甲世界演繹的一組對照？廣島吳市是歷史中真實的海軍工業基地，大和號正是在此製造，靜岡則是世界的模型首都，把動漫裡的科幻想像轉化為模型的夢幻工廠。

從廣島吳市到靜岡，正好是日本動漫裡的機甲世界之旅。

日本科幻作品的源起

廣島吳市，現今人口約二十六萬，看來平凡無奇。不過，二〇一六年的人氣動漫電影《謝謝你，在世界的角落找到我》，從年輕女性的視角所勾勒二戰末期戰爭下的日常生活，就是以吳市為背景。明治維新以來，吳市就是海軍基地，而後更成為軍工廠，著名的大和號便是在此製造。大和號博物館、《宇宙戰艦大和號》作者松本零士畫廊（ヤマトギャラリー零）也在吳市。

日本海軍的發展，是在西力壓迫

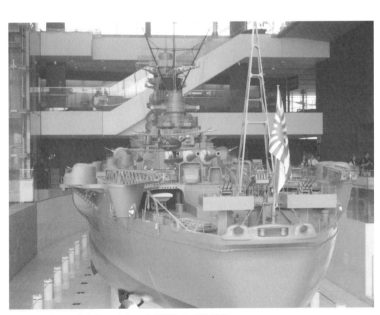

大和號博物館裡依實物百分之一比例製作展示的模型。

與中國落敗的震驚中開展的。一八四〇年，滿清帝國在鴉片戰爭中敗給英國，日本為之恐慌，中國一向以巨大他者的形象存在於日本人心中，滿清帝國的敗戰，讓日本心生避免成為「第二清國」的危機感，部分有識之士也提出海防主張。然而，十二年之後，佩里的黑船來襲，憑藉的還是船堅砲利。明治維新之後，日本積極發展海軍，一八九四年甲午戰爭，擊潰滿清帝國所憑藉的正是海軍，一九〇四年日俄戰爭，海軍的軍艦同樣是獲勝關鍵，自此，日本進入世界海軍強國之列。隨著海軍工業的發展，吳市曾有一段風光歲月，戰前曾有「日本景氣看吳市」的說法，經濟的繁榮也為當地的教育與人文增添色彩，交響樂團的成立、吳港中也在一九三四年的甲子園奪冠，這些都是吳市黃金時期的產物。二戰爆發後，軍工業的運作加速，也帶來大量人口，吳市人口一度上看四十萬。

　　吳市是日本海軍發展歷史的縮影，日本的科幻想像，也與明治前夜的海防主張同步。一八五七年，儒學者嚴垣月洲的《西征快心篇》不但是日本科幻文學的開端，內容更呈現日本擊退西方帝國的強國夢想像。故事背景是名之為黃華國的島國，該國副將軍滬侯弘道，面對英國入侵亞洲，招集有識之士八千多人、軍艦十餘艘，力退英國，讓中

國免於鴉片戰爭失利割讓土地的窘境，滬侯弘道再繼續前行印度，解救英國殖民統治下的印度人，甚至最後率兵遠渡英國，將英國一分為四，並從歐洲各國貴族選定四國國王，與之簽署日後不得侵略的誓約。這部科幻小說裡的黃華國自然就是日本，而滬侯弘道，滬字將之拆開，水、戶與邑共同組成，也就是現實世界中的水戶藩（今茨城縣水戶市）之意。水戶藩藩主德川齊召，在海防方面有其遠見，早在佩里黑船來日之前，他就已鑄砲防禦，然而，他因過於激烈的藩政改革，海防的先進觀點無法被理解，只能成為科幻文學的寫作材料。

嚴垣月洲的作品確立了強國類型科幻小說的寫法，在明治時代這類作品仍有後繼，押川春浪的人氣之作《海島冒險奇譚海底軍艦》便與《西征快心篇》有異曲同工之妙。

日本本土作家的科幻強國夢之外，外來的科幻文化也帶來衝擊。明治初期的一八七八年，法國科幻小說家凡爾納（Jules Gabriel Verne，一八二八－一九〇五）的《環遊世界八十天》翻譯為日文，很快地，日本掀起凡爾納熱。一八八〇年，他的《月世界旅行》也隨之翻譯。在凡爾納的熱潮下，日本本土作家也開始書寫更為豐富的科幻作品。

一八八二年貫名駿一的《千萬無量星球世界旅行》是有趣的例子。作者比較了幾個星球

之間景況，有較地球落伍的「腕力世界」，那裡弱肉強食，等同人類的原始狀態。外星球也有較地球進步的「智力世界」，那裡是高度發達的城市，人類無須勞動，工作都有勞化學製成的人們，在這裡，可以看到人造人的影子。

日本再一次的科幻熱潮，是一九二〇年代歐美小說與電影的衝擊，主角是機器人。捷克作家恰佩克（Karel Capek，一八九〇—一九三八）一九二〇年代發表《羅素姆萬能機器人》。小說裡，名為羅素姆的哲學家研製出機器人，外貌與人類相同，可以自行思考，也會說不同語言。更重要的是，他們可以大量生產，擔任工廠的廉價勞工。然而，最終機器人叛變毀了他們的製造者，接管地球。這部小說的重要性在於創造了「robot」（機器人）一詞，這個詞源自捷克語 robota（苦力之意）。一九二七年德國電影《大都會》在日本上映。威瑪德國，是璀璨的文化之都，電影創作尤為興盛，名導演弗里茲‧朗（Fritz Lang，一八九〇—一九七六）的《大都會》迄今仍是電影經典，故事主軸是大都會分為上下兩個世界，上層是錢權一把掌握的少數菁英，下層則是為數眾多的勞動者。大都會的統治者之子戀上下層女工，也因此目睹底層世界的慘狀。統治者眼見苗頭不對，委請科學家製造與女工面容相同的機器人，操縱她製造下層人暴動，好藉以鎮

壓。我們可以在《大都會》看到《羅素姆萬能機器人》的影子。本書所述的相關人物有不少受到歐美機器人作品的衝擊，前衛藝術工作者村山知義於一九二六年發表小說《人間機械1》、竹久夢二寫下《大都會》的觀影影評、日後以《野良犬黑吉》成名的田河水泡，一九二九年曾以田川水泡的筆名發表《人造人》（人造人間）的連載漫畫，其中一幅與《羅素姆萬能機器人》有異曲同工之妙，在美術館展示的機器人受不了人們的指指點點，索性破壞了美術館。

揭開原子小金剛的前世今生

戰後，手塚治虫、永井豪、松本零士等漫畫家，揉合了前述幾種科幻想像，在嶄新的時空環境裡重新演繹。

原子小金剛，是手塚治虫筆下的經典人物，人們印象中的原子小金剛小巧帶著大眼與貓耳，更有打擊壞人的高科技配置，模樣十足可愛。《原子小金剛》是在一九五一年開始發表，這是什麼樣的年代？戰後從一九四五年到一九五二年，日本是由盟軍最高司

令官總司令部統治，麥克阿瑟則擔任總司令。一九五一年日美舊金山和約簽署，隔年生

效，日本往回復獨立的方向前行。《原子小金剛》的基本故事主軸，是天馬博士的兒子

在車禍中不幸死亡，天馬博士決定製造一個跟小孩長得一模一樣的機器人。小金剛身上

有七樣超高科技配置——十萬馬力的力量、電子頭腦、人工聲帶等。然而，製造成功之

後，天馬博士卻發現小金剛永遠不會長大，他一度發狂，把小金剛賣給馬戲團。天馬博

士過度崇尚科技而忽略人性，反倒是機器人原子小金剛更具人性，他以身上的超高科技

能力打擊壞人，甚至也讓天馬博士重視親情，不再冷酷。一篇篇的原子小金剛就在這樣

的主軸下進行。

　　這是作為讀者的我們所看到的原子小金剛。其實，《原子小金剛》一九五一年四月

連載之際，原名《小金剛大使》，以此題連載約一年又一個月。在手塚治虫的原始角色

設定裡，天馬博士與小金剛之外，還有兩個角色，一是鼓吹奴隸制的政客大塚平太，另

一個則是主張解放奴隸的美國總統。不過，這兩個角色始終沒有出現。為什麼？就在

《小金剛大使》第一期出版之後，五月，麥克阿瑟在美國國會答詢時指出，如果從科

學、美術、宗教與文化的角度來說，盎格魯撒克遜民族大約是四十五歲的壯年，德國人

大約也是同樣年齡，日本人則還是十二歲的男孩。

或許日本人只有十二歲的說法，讓手塚治虫不滿而去掉美國總統的角色設定，但為什麼原子小金剛是大使？一如嚴垣月洲將自己的國家理想放在小說裡，手塚治虫的科幻漫畫也是如此。廣島與長崎的原子彈是日本人的創傷，那是高科技力量的摧殘，戰後，美國總統艾森豪於一九五三年提出核武作為維護世界和平的方式。在手塚治虫所寫的《我是漫畫家》當中，也呼應支持這個說法，漫畫裡，擁有超新高科技的原子小金剛，職責便是維護世界和平。可以說，原子小金剛就是日本的化身，超越核武創傷，以新科技為世界和平奉獻心力。

此外，《原子小金剛》裡也可以看到電影《大都會》的影子。手塚治虫在一九四九年曾發表過《大都會》，根據他的說法，他並未看過電影《大都會》，而是在著名的電影雜誌《電影旬報》看到劇情簡介與劇照萌生靈感。《大都會》漫畫是手塚治虫作品序列中最早以機器人（人造人）為主題的作品，雖然未曾看過電影版，不過，小金剛在實驗室床上問世的畫面卻與電影極為相似。

巨型機器人風潮

人造機器人《原子小金剛》出現之後，橫山光輝則在一九五八年推出了《鐵人二十八號》。鐵人二十八號是二戰末期日軍為扭轉戰局祕密研發的機器人，然而，日本最終戰敗，研發者敷島博士戰死。研發成功的鐵人二十八號無用武之地，只能鎖上停用。然而，犯罪集團卻覬覦鐵人二十八號，漫畫版的《鐵人二十八號》主角是少年偵探金田正太郎，少年偵探團，一九二〇年代江戶川亂步筆下的角色，在《鐵人二十八號》裡以個人之姿出現，金田正太郎的造型是西裝頭，身著西裝與短褲，這副裝扮讓人聯想到多年之後的柯南。機靈的金田正太郎，總能克制犯罪集團。《鐵人二十八號》的熱潮，曾經一度超越《原子小金剛》，手塚治虫之子手塚燦的《我的父親手塚治虫》裡，談到手塚治虫私下痛罵橫山光輝，原因不過是手塚治虫的嫉妒病又犯了。

橫山光輝出身神戶，在神戶的長田公園裡，鐵人二十八號一比一的模型矗立在公園裡，足見當年《鐵人二十八號》受歡迎的程度。熱潮所及，就連模型也開始轉型。靜岡在戰前便是模型廠商齊聚之地，當時模型的主要類型是木製的飛機，靜岡因森林資源豐

依原比例打造的鐵人二十八號模型。

富成為日本模型中心。一九五〇年代中期，日本模型開始進入塑膠製的轉型，彼時最具代表性的作品就是鐵人二十八號。

《鐵人二十八號》對日後漫畫的影響有二：一是巨型機器人的造型開始陸續出現；二是二戰末期的軍事武器也重新進入漫畫家的創作視野。一九七二年，身形巨大的超級機器人無敵鐵金剛問世。作者永井豪，一九四五年出生，他的漫畫之路起初充滿爭議，一九六八年開始連載的《破廉恥學園》（ハレンチ学園）以高校為背景，然而，漫畫裡掀女高校生裙子等情節，引發教育界的大力批判，不過，這部作品卻也有不少支持者，甚至成為青春喜劇搬上大銀幕。爭議過後，喜愛《原子小金剛》與《鐵人二十八號》的永井豪，終於得以帶著他的科幻想像進軍動漫界。

對台灣五六年級生來說，《無敵鐵金剛》是共同記憶。地獄博士（Dr. ヘル）有征服世界的野心，男女合體的陰陽人是他的執行官，命令機器人發動攻擊。主角兜甲兒則是普通的高中生，他的祖父生前設計了無敵鐵金剛作為對抗武器，無敵鐵金剛的特點是可以獨立也可以合體。面對龐大的無敵鐵金剛，兜甲兒從不知如何操縱，到隨心所欲痛擊邪惡的對手，終於能對付邪惡的地獄博士，保衛世界和平。永井豪的設計圖裡，無敵鐵

無敵鐵金剛是永井豪塞車時而來的靈感。

永井豪紀念館位於偏遠的輪島。

金剛身高十八公尺、重達二十噸，他的創作靈感居然是來自塞車的痛苦，永井豪突發奇想，如果車子有腳可以站立，就可以走出大堵塞的車潮，如此這般延伸出無敵鐵金剛的雛形。動漫版的《無敵鐵金剛》有模型製造商的資助，《無敵鐵金剛》熱潮之後，當時標榜超合金的公仔，也帶來模型的新革命。

永井豪紀念館位在偏遠的輪島，這裡是他成長的故鄉，要到輪島得從金澤坐一個多小時的班車。造訪永井豪紀念館，筆者是前一天抵達，夜宿輪島，這裡晚上八、九點便幾無人煙，更沒有二十四小時的便利店，是相當特別的日本旅行經驗。輪島的知名景點是早市，永井豪紀念館就坐落在早市當中，無敵鐵金剛自然是紀念館之寶，特別的是，紀念館裡有一台可以自己描繪無敵鐵金剛，並列印保存收藏的機器。

松本零士的科幻史詩

《無敵鐵金剛》之後，松本零士的《宇宙戰艦大和號》漫畫連載與電視動漫於一九七四年先後問世。按松本零士自己的說法，所謂的創作應該是以自身的經驗為基礎。

一九三八年出生的松本零士，幼時親歷美軍的轟炸，他的父親也是軍人，甚至在松本零士上幼稚園時，曾把他放在軍機裡，或許因此，松本零士對軍事武器的感情與記憶遠勝其他漫畫家。

一九三七年，大和號就在國際武力牽制條約失效的年代裡開始製造，大和號代表著日本當時大艦巨砲主義的軍事思維。大和艦長二百六十六公尺，規模雄偉之外，還配上九門四十六英尺的大砲，其射程可達四萬兩千多公尺。大和號是在吳市製造的，大和號博物館也坐落吳市。在大和號博物館裡，可以看到實物百分之一的模型展示。大和號可說是生不逢時，因為大艦巨砲主義正遭到戰鬥機的挑戰，大和號稱不沉戰艦，但在幾次擬定執行的任務當中，這艘不沉戰艦卻因過於笨重，無法執行任務，甚至曾因戰艦上人數多達三千多人，被戲稱「大和飯店」。

大和號博物館裡，有詳盡的日本海軍發展與吳市歷史的介紹，最讓人印象深刻的是滿滿印著陣亡名單的展示板。大和號象徵日本帝國海軍的榮光，但最終也狼狽地陣亡。

戰後，這段大和號記憶在盟軍最高司令官總司令部統治時期的言論管制下無法呈現，一九五二年日本重回獨立之後，種種戰爭記憶重新湧現，電影尤其是再現戰爭最生動的媒

介，大和號自然也重回人們的記憶，阿部豐導演的《戰艦大和》（一九五三）就是一例。

大和號已成殘骸，但到底大和號在哪裡？一九八五年日本政府開始展開海底調查，松本零士倒是先行一步以此為主題。《宇宙戰艦大和號》的故事設定就是將沉沒消失的大和號與宇宙物語結合。二一九九年地球遭逢太陽系外的加米拉斯帝國的攻擊，節節敗退的地球軍將沉於海底多年的大和號加以改造，力退加米拉斯帝國的攻擊。按松本零士的說法，《宇宙戰艦大和號》參考司馬遼太郎的作品

宇宙戰艦大和號是真實與科技想像的揉合。

《新選組血風錄》，小說是幕末大時代變動下，幾個年輕新選組成員的人生悲歡，松本零士則將青春群像的視角帶入漫畫當中。

大和號雄偉地馳騁於星球間的畫面是經典一幕，主題曲氣勢磅礴，這首歌曲也成電車吳市站的音樂。因為《宇宙戰艦大和號》的緣分，松本零士畫廊也位於吳市。在這裡，可以透過照片與書籍的展示，看到他成長的軌跡，自小便在科幻小說的世界裡成長，小學四、五年級時，課本裡宮本賢治的《銀河鐵道之夜》更讓他對宇宙心生嚮往。

如果說，松本零士以大和號架構了地球與外星的關係。那麼，一九七七年開始連載的《銀河鐵道九九九》，更以鐵道架構了人類對宇宙的探索。這部作品也增添了幾許人類對機械的反思。故事背景是未來星球世界裡，裝置機械身體的人類越來越多，人類生命不過數十年，加上機械身體之後，生命得以數倍之長。不過，代價是無法再享有人類的味覺等感知。

主角星野鐵郎是個小男孩，他的父親因反對人類裝置機械身體，而被安卓美達星球關押，他的母親則在生前要星野鐵郎搭銀河鐵道九九九到安卓美達，在那裡，有免費的機械身體。在金色長髮的神祕美麗女子梅德爾的陪同下，終抵安卓美達，不過，就像銀

河鐵道之旅，途中，目睹各種星球景象，星野鐵郎也對機械化身體感到排斥。最後，幸得相助免於裝置機械身體回到地球。整個行程猶如鐵道的青春之歌。根據松本零士的說法，火車旅程的概念其實來自他年輕時搭乘火車從故鄉到東京的隨想，作品裡的火車，則以日本戰後開發的 e-62 型蒸汽火車為原型。北九州市漫畫博物館（北九州市漫画ミュージアム）蒐集了許多九州出身的漫畫家的作品與介紹，松本零士便是福岡出身，從小倉站開始到北九州漫畫博物館短短幾分鐘路程，沿路就可以看到《銀河鐵道九九九》的各種角色。

世界模型首都靜岡

《宇宙戰艦大和號》與《銀河鐵道九九九》的科幻想像帶著獨特浪漫的氣息，一九七〇年代中後期風靡一時，《宇宙戰艦大和號》日後更有不同版本的演繹。僅僅兩年之後，一九七九年，富野由悠季的《機動戰士鋼彈》再次帶來科幻動漫全面性的革命。故事的背景是宇宙世紀，人類已在宇宙建立起殖民星球，然而，宇宙世紀七十九年，吉翁

從小倉站到北九州市漫畫博物館途中，
盡是《銀河鐵道九九 九》的相關角色。

公國不滿地球聯邦政府的剝削，謀求獨立，為追蹤地球聯邦政府的戰艦祕密基地攻擊Side7星球，十五歲的內向少年阿姆羅‧雷因緣際會拿到地球聯邦政府的極機密作戰計畫，為保護同胞，駕駛鋼彈反擊吉翁公國。所謂的宇宙世紀，是指人類的統一政府，也就是地球已跨越國家的藩籬，人類成一體。有趣的是，《機動戰士鋼彈》的電視漫畫版推出，收視率不佳，甚至尚未全部播完便匆匆下檔。不過，內容卻深受中學生以上觀眾的青睞，其主因在於不同於過去的巨型機器人動漫裡善惡分明的簡單二元對立，而是將為何戰鬥這樣的哲學思考帶入動漫當中，戰場上人人各有理念。在狂熱粉絲的請願下，電視台重播數次。兩年後，動漫電影的劇場版上映，上映前富野由悠季在新宿發表「新世紀畫宣言」，他的發言重點在於動漫不是只有給小孩看的，當晚一萬五千多名粉絲齊聚相挺，盛況可見一斑。

動畫之外，《機動戰士鋼彈》也開闢了嶄新的模型世界。萬代，一九五〇年成立的東京玩具製造商，發行原子小金剛造型的模型後，漸次占有一定的市場份額，一九六九年，併購靜岡今井科學模型工廠，萬代也因此與靜岡結下不解之緣。事實上，靜岡原本就因豐富的森林資源成為日本的模型之都，早在一九三一年，學過開飛機的青島次郎

（一八九七—一九四九），把駕飛機翱翔天際的夢轉為製作飛機模型，他以靜岡為據點，開了間販賣木製模型飛機的小店，就是從這家小店的夢想開始擴大為現在仍舊營運的模型公司——青鳥文化教材社。

戰後，木製飛機不再流行，取而代之的是塑膠材質模型，田宮模型（TAMIYA）推出的大和號，或是今井科學推出的鐵人二十八號模型，都獲得很大的迴響，這兩家都是靜岡的公司。萬代雖然擴大規模，但是推出的產品反應卻不佳，直到推出鋼彈，萬代才起死回生。在富野由悠季的設

鐵人二十八號模型也極為暢銷。

超人是科幻文化的重要一環。

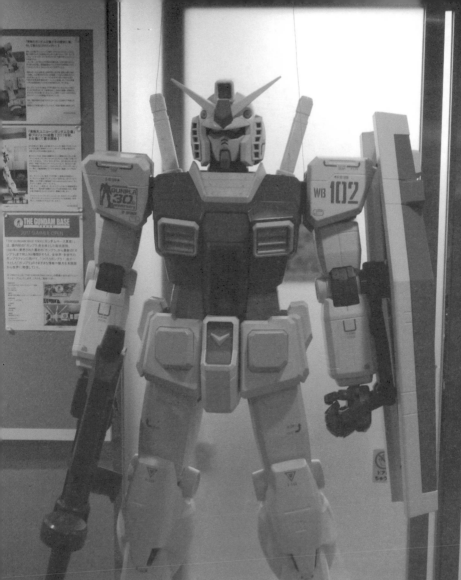

鋼彈開啟機甲世界的新浪潮。

計裡，鋼彈高達十八公尺，萬代在一九八〇年推出的鋼普拉（GUNPLA，意即鋼彈塑膠模型）系列，則是一四四分之一比例的 RX-78-2 鋼彈模型，動畫裡各型機動戰士模型大受玩家喜愛。值得注意的是，鋼彈以宇宙世紀七十九年開始，其後的續集，有的將故事往前推，有的則往後敘述，將近四十年來，鋼彈的故事仍不斷生產，虛擬的時間軸宛如人類真實的歷史，以動畫打造的各式模型也自成一世界。

二〇〇九年，鋼彈問世三十周年，萬代在東京台場架設了十八公尺高、比例為一比一的鋼彈，鋼彈最前線（Gundam Front）也在此展示鋼彈三十年的種種物件與設計。這是需要提前預約參觀時間的展場，筆者在排隊等待時間到來時，入口上方有部電視講解參觀注意事項，聲音是聲優錄的，他們以動漫裡的緊急口吻告誡大家入內參觀要小心安全，彷彿參觀者要進入鋼彈場景的戰場，排隊的人們相視而笑。笑聲裡，我突然想到，鋼彈漫漫四十年，幾乎就是兩代人的時間，不同的世代喜愛的鋼彈作品或許不同，但大家卻好像同在宇宙世紀這虛構的時間軸裡度過，這是只有粉絲能夠相互理解的奇妙世界。

主要参考資料（依年代）：

長山靖生，《日本ＳＦ精神史》，東京，河出書房新社，二〇〇九；

大塚英志，《アトムの命題：手塚治虫と戦後まんがの主題》，東京，角川書店，二〇〇九；

財団法人静岡県文化財団，《しずおかホビーは凄い！》，静岡，財団法人静岡県文化財団，二〇一一；

《サイボーグ００９完全読本》，東京，《pen》第三二〇號，二〇一二；

《サイボーグ００９大解剖》，東京，三栄書房，二〇一四；

《アニメ名作》，東京，日経ＢＰ社，二〇一四；

《マジンガーＺとスーパーロボット》，東京，英和出版社，二〇一五；

《銀河鉄道９９９大解剖》，東京，三栄書房，二〇一五；

《松本零士大解剖》，東京，三栄書房，二〇一六。

咖哩與味噌：《名偵探柯南》與《烏龍派出所》

咖哩與味噌在日本同樣都是非常普遍的飲食。只是咖哩是明治時期經由統治印度的英國人傳到日本，而後經過口味的在地化，咖哩變成澆在白飯上吃的食物。味噌則是道道地地的日本食物。

《名偵探柯南》和《烏龍派出所》就像咖哩與味噌的對照。推理小說原是外來產物，不過，經過在地化的調和，也漸漸產生日本式的推理文化。青山剛昌像是個精湛的廚師，他巧妙調配推理與文化，《貝克街的亡靈》回到十九世紀柯南·道爾筆下的倫敦，《迷宮的十字路》則把京都傳統文化帶入劇情，《唐紅的戀歌》裡則又有傳統和歌文化。與之相較，《烏龍派出所》裡的兩津勘吉則是帶有古早味的草根人物，身形不高大但虎背熊腰，工作愛偷懶，欠下一屁股債，成天空想賺大錢的白日夢，不過，他生性還是善良兼具正義感，故事總在喜劇中結束。

《名偵探柯南》和《烏龍派出所》同樣在台灣有高人氣，青山剛昌故鄉館位在鳥取，是暑假期間親子遊的熱門景點，柯南加上同樣位在鳥取的水木茂紀念館，恰好組成動漫之旅，旅程裡沿途都可以聽到台灣人交談的聲音。同樣地，東京葛飾區的龜有站，這裡的龜有派出所正是《烏龍派出所》的原型，龜有站附近特別設有《烏龍派出所》人

物的雕像吸引遊客，這裡同樣有台灣觀光客的身影。

日本推理文化的根源

日本推理文化的發展，像是在地化的咖哩一樣，從福爾摩斯、亞森羅蘋之類的歐美推理小說，轉化為江戶川亂步的日本推理小說。

推理小說的起點，是美國作家愛倫坡於一八四一年發表的《莫格街謀殺案》，因為這篇短篇小說裡具備了日後推理小說的根本要素——城市、案件、偵探抽絲剝繭、找出真凶。《莫格街謀殺案》是發生於巴黎的凶殺案，有趣的是，凶手是隻大猩猩。

之後，英國作家柯南·道爾所創作的名探福爾摩斯系列，與法國作家盧布朗所創作的俠盜亞森羅蘋系列，分別從十九世紀中後期與二十世紀初期引領風騷，成為推理小說的兩種典範。英國與法國孕育出推理小說並非偶然，工業革命之後的都市化，於倫敦與巴黎兩個大都會湧入大量人口，城市變成誰也不認識誰的匿名空間，這正是推理小說謎團出現與解謎的最佳背景。工業革命所帶來的技術革命，也標示科學理性時代的來臨，

不過，理性盡為國家所用，用途是管理個人。照相術是十九世紀中期的新鮮玩意兒，人類學家、考古學家、地理學家們無不利用攝影的功能進行研究，旅行國外的文人也特別喜愛透過攝影，留下他鄉異國情調的印記。對於攝影，國家機器也虎視眈眈，因為在那個年代，犯罪學學者認為犯罪者可依腦容量、體型、頭蓋骨的形狀等特徵歸類。一八七一年，法國政府開始透過照相建立大量的個人資料檔案藉以進行管理，一八八〇年代，巴黎警視廳更是研發了一套透過犯罪者身體特徵，判別是否有犯罪可能的系統。亞森羅蘋的不斷變身，可以視為對國家機器的反諷。福爾摩斯總是以科學辦案，指紋是關鍵工具之一。指紋的來由，其實也是來自英國統治印度的經驗，殖民之初，面對層出不窮的反抗暴動，英國殖民者無法從面相區別反抗者是誰。為了分別究竟誰是反抗者，任職於東印度公司助理的威廉·賀榭爾（William Herschel，一八三三─一九一七）發現每個人的指紋是不同的，於是利用大量指紋的蒐集進行統治。可以說，亞森羅蘋與福爾摩斯的背後都是科學，只是前者標舉反抗，後者用於查明真凶。

日本引入推理小說，黑岩淚香（一八六二─一九二〇）是關鍵人物。明治維新之後，有志之士推動自由民權運動，要求頒布憲法、召開國會，一時之間，眾聲喧譁，辦

報、演講等發表自己意見的媒介管道大量出現。黑岩淚香是自由民權運動的支持者，不僅理念上支持，更以記者身分在報社針砭時政，在他看來，儘管明治政府效法西方文明，不過，實際狀況卻是政府權力為藩閥把持，除了打壓民權運動之外，甚至官吏貪腐的情形也層出不窮。為此，黑岩淚香特意翻譯了西方的偵探小說，他認為西方偵探小說中正當法律程序的情節，可以將憲政理念潛移默化到一般讀者心中。一八八八年黑岩淚香翻譯了英國作家修‧康威（Hugh Conway）一八八四年的作品《暗日》（Dark Days，日譯為《法庭的美人》）之後，旋即引起轟動，更引領日本偵探小說發展的第一波高潮。隔年，黑岩淚香也創作了推理小說《無慘》。

日俄戰爭到一九一〇年代，是日本第二波推理小說的高潮，在這波高潮當中，不僅標示「推理」的雜誌與讀物大量出現，許多並非推理小說的專門作家如夏目漱石、芥川龍之介、谷崎潤一郎、佐藤春夫等，都寫過推理小說類型的作品。日本推理小說發展最重要的轉折，在於一九二〇年推理小說專門雜誌《新青年》的問世。一九二三年關東大震災之後，日本的文化空間旋即重組，針對大眾的讀物與雜誌如雨後春筍般出現，在這股專門化、大眾化的年代當中，刊載推理小說的《新青年》，在讀者群中擁有崇高地

位，因為一九二三年江戶川亂步於該雜誌發表的《兩枚銅錢》，標示了江戶川亂步時代的來臨，與日本本格推理小說的流派，日本的推理小說也步入嶄新的發展階段。一九三六年的《怪人二十一面相》與一九三七年的《少年推理團》，便是江戶川亂步影響後繼創作者的重要作品。

咖哩與味噌：柯南與兩津勘吉

一九九四年青山剛昌三十一歲時，得到《週刊少年 Sunday》的邀稿，此時，這本雜誌多年的競爭對手《週刊少年 Magazine》，於一九九二年開始連載的《金田一少年事件簿》大受好評。《金田一少年事件簿》是本格的推理故事，主角金田一是個高中生偵探。創作《名偵探柯南》之前，青山剛昌畫過劍術與棒球漫畫，《週刊少年 Sunday》找上他，就是希望他創作推理故事跟《金田一少年事件簿》打對台。構思《名偵探柯南》時，青山剛昌回想到小學時閱讀的福爾摩斯、亞森羅蘋與江戶川亂步。

《名偵探柯南》堪稱是文化雜糅的結晶。青山剛昌曾說，構思柯南時想到小學時閱

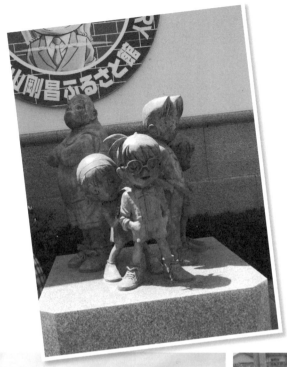

青山剛昌故鄉館是當地
最重要的觀光聖地。

讀推理偵探小說的經驗，如果沒有閱讀柯南・道爾的《小舞人奇案》，他便無法持續對偵探小說感興趣。《小舞人奇案》裡，主角是一位美國離婚女性，某位英國貴族對她一見鍾情，兩人在英國結婚過著幸福生活。未料，女主角的前夫卻前來糾纏，他發來電報，上面盡是外人無法解讀的跳舞小人圖案，這圖案只有女主角能懂，原來是威脅信息。最終，是福爾摩斯解讀出這些圖案的意義，全案水落石出。就是這個篇章，觸動青山剛昌創作《名偵探柯南》。其實，類似的手法也曾在柯南當中出現過。江戶川柯南中的「柯南」，足見青山剛昌對柯南・道爾福爾摩斯作品的致敬，江戶川則是向日本本土的推理小說江戶川亂步的推崇。《名偵探柯南》裡的少年偵探團正是江戶川亂步的角色，怪盜基德也跟怪人二十一面相類似，行竊之前都會先來個書信告知，在大家嚴陣以待的狀況下得手。毛利小五郎的名字則是仿自培育少年偵探團的明智小五郎，差異自然是毛利小五郎愛喝酒又好色，辦案功力兩光，實則柯南出面，他只是浪得虛名。

《名偵探柯南》成功的地方並不只在於推理情節的設計，跟《金田一少年事件簿》本格派的推理動漫相較，劇情顯得簡單，雖然節奏快、時間短，但總覺得少了一味，這少了的一味就是由文化來填補。《貝克街的亡靈》進入福爾摩斯所處的十九世紀中期的

倫敦，把小說的平面立體化，也對日本政二代、富二代藉父輩資源掌握日本未來提出警語、《迷宮的十字路》則透過兒歌展現了京都棋盤式的古城構造、《唐紅的戀歌》則藉和歌遊戲帶出日本傳統文化。總之，《名偵探柯南》像是文化展示平台。

漫畫版《名偵探柯南》歷經長期的連載，從一九九四年迄今，中間只有二○一七年年底中斷約四個月，而後再恢復連載。二十多年時光的堅持不輟讓人佩服，可以說，青山剛昌的生活就是柯南，每天工作二十小時就是為了柯南。但是，這還不是最驚人的，《烏龍派出所》的作者秋本治從一九七六年到二○一六年於《週刊少年 Jump》（週刊少年ジャンプ）連載漫漫四十年，其間甚至沒有中斷，這也創下連續連載期數的金氏世界紀錄。一九五二年出生的秋本治，在東京都葛飾區龜有成長，這個描述還是不是讓人眼熟？主角兩津勘吉正任職龜有派出所，出身東京下町，也就是普通人家的居住地帶，下町的象徵——淺草寺經常在動漫裡穿插出現，兩津勘吉的言行舉止如懶惰愛貪小便宜，都有著小市民的氣質，但他的心眼不壞，力大無窮的他，有時能因此助人。二○一六年《烏龍派出所》漫畫停止連載之後，東京近郊的龜有迅速成為景點，一出龜有站，可以看到以漫畫打造的景點，有趣的是，大體以台灣人與韓國人居多。

青山剛昌故鄉館與同在鳥取的水木茂紀念館一樣，都是小地方，基本上也分別以兩人的展館作為觀光景點。在榮町下車之後，車站前有拉麵店，這裡的拉麵味道獨特，原來這一帶是以牛骨熬湯。在步行將近二十分鐘，才到達青山剛昌故鄉館，沿途可見柯南、小蘭、怪盜基德的像。故鄉紀念館裡，就像是特地為兒童打造的柯南樂園，有變聲蝴蝶結，也有滑板遊戲。故鄉紀念館有訪談青山剛昌的相關影像。他的母親受訪時說青山剛昌從小就嶄露繪畫天分，同樣是虎，他畫的就像虎，而哥哥畫的倒像貓。青山剛昌在鳥取成長，直到就讀東京藝術大學才離開。

柯南變聲的蝴蝶結。

在台灣與日本都有高人氣的 《烏龍派出所》

東京龜有因兩津勘吉成為旅遊景點。

為什麼《烏龍派出所》在台灣深獲人氣？在筆者看來，這是人物角色設定以及在地配音的雙重效果。焦點人物兩津勘吉草根人物的性格，總讓筆者想到一九六〇年代後期的人氣電影《男人真命苦》裡的寅次郎。兩津勘吉與寅次郎非常相似，市井小民氣質，心地不壞、愛面子、說話有些粗魯，邊邊沒有女人緣，始終單身。從一九六〇年代末期

開始的寅次郎熱潮，到一九七〇年代中期出現的兩津勘吉，兩人有接續的味道，這類甘草人物儼然已成日本大眾流行文化中的重要類型。雖然《男人真命苦》在台灣並未有大人氣，但他們的草根形象卻與台灣鄉土題材電影、電視劇裡的甘草人物有著異曲同工之妙。至於在地配音，則是《烏龍派出所》裡除了兩津勘吉會說台語之外，其他角色也偶爾說台語。事實上，台灣配音為作品增添在地色彩的例子不在少數，在電影，著名的例子就是周星馳電影的配音，不僅把周星馳的說話從粵語改為國語，周星馳「哈哈哈」的狂笑正出自台灣配音之口，可以說，一九九〇年代周星馳電影在台灣走紅，配音是不可或缺的功臣。在動漫，一九九〇年代末期台灣播出的美國動漫《南方四賤客》台灣配音加入了很多台灣在地的流行話題，在那個網路時代才開始不久的年代裡成為網路話題，此外，同是美國動漫的《辛普森家庭》也是個有趣的例子。

台灣配音是為了增加《烏龍派出所》的在地性，其實，秋本治在《烏龍派出所》連載之初，也為了日本在地讀者的口味，針對日本社會現狀有不少重口味的描述，也因此，《烏龍派出所》漫畫日文版全集是兩百冊，台灣則是一百五十冊，其中所差的五十冊是出版社認為過於重口味不適合海外所致。

兩津勘吉的形象跟《男人真命苦》的寅次郎相似。

《烏龍派出所》在連載了二十五年之後，秋本治出版了《兩津的時代——從〈這裡是龜有派出所〉讀娛樂史》（両さんの時代——〈こち亀〉で読むエンタメ史），其中以兩津勘吉為主角，帶出他成長年代的流行事物。在秋本治的設定裡，一九四〇到一九五〇年代是兩津勘吉的小學生時代，而後隨時代推演，逐步成為他的中學生（一九六〇年代）、高校生（一九七〇年代）、青年（一九八〇年代）與壯年時代（一九九〇年代）。

舉例來說，秋本治是漫畫家，他所選取的起點就是一九四六年的漫畫月刊問世，彼時日本有十多種漫畫月刊，除漫畫內容之外，雜誌之間的競爭還包括所附的紙摺玩具。在戰後凋零的年代裡，能買一本月刊已是不容易的事，小孩們於是自行產生交換的方式，好能看到更多本漫畫，月刊裡所附的奇珍軼事，例如「尼斯湖出水怪」等，也成為少年世界的一環。其他有趣的事件還有一九五八年速食麵的問世、一九七四年便利店的開張等，此外，更多的篇幅則是模型、公仔的變遷。值得注意的是，這本書所述不是憑秋本治個人的記憶來寫，而是秋本治團隊考察了很多工具書，確定物件起始年代來編列。

在筆者看來，這就是日本大眾文化的魅力之一。在日本大眾文化當中，經常能夠帶出課本裡沒有的日本史，例如秋本治所寫的書裡就以物件為主軸，帶出不同年代的流行

事物，這自然不是個例。

本章談到推理小說，筆者是戰後社會派推理巨匠松本清張的鐵桿粉絲，他一九六〇年發表的《砂之器》，是充滿社會想像力的作品，根據證人口供，證人聽到死者生前說話的腔調是東北腔，警方從東北開始加緊搜查相關線索，殊不知，人是會因為求職等因素前往他鄉，腔調也因此會隨人口遷移而改變。以腔調為起點，松本清張緩緩帶入戰後初期日本的社會景象，以及社會邊緣人的處境，松本清張為數眾多的作品都帶有這樣的色彩。松本清張是將近六十年前的作家，後輩推理作家也有承續的味道，以東野圭吾為例，他的經典之作《白夜行》裡，也穿插了一些日本物件史，作為故事推展的橋段，例如自動提款機出現的年代等。在《解憂雜貨店》裡，則有日本加入美國行列，抵制一九八〇年莫斯科奧運的事件，或是作為時代記憶的披頭四等。

新國民漫畫家櫻桃子

如果說秋本治的《烏龍派出所》是本土味道濃厚的味噌，櫻桃子的《櫻桃小丸子》也有異曲同工之妙，跟《烏龍派出所》相同，作品裡都有明確的地理指涉，秋本治成長的東京下町風情經常出現作品當中，櫻桃子（一九六五－二〇一八）成長的靜岡清水則是櫻桃小丸子的生活世界。

一九八六年二十一歲的櫻桃子構思《櫻桃小丸子》時，就是以自己所就讀的入江小學生活為底。儘管櫻桃子自小家庭生活就不完滿，不過，她卻創造了一個普通人家的幸福時光。櫻桃小丸子，小學三年級生，有點迷糊，不愛寫功課，成績也不好。小丸子家三代同堂，最疼愛她的是爺爺，最愛嘮叨她的是媽媽，她的爸爸總是看報紙不做家事，晚餐時桌上也總是有瓶啤酒，他喜歡奚落小丸子，她的姊姊則是典型的乖學生。

除此之外，《櫻桃小丸子》好看的地方在於人際關係表現。小丸子班上的同學各有不同性格，好友小玉文靜、有錢人家少爺花輪只知高級生活、班長丸尾喜歡領導別人但常讓人討厭……每一則故事都是不同性格的同學交會迸出的火花。小丸子在一次又一次

ちびまる子ちゃんランドに
あそびにおいでよ！

©さくらプロダクション/日本アニメーション

櫻桃子過世之後，應該要有專門的紀念館。

的場合裡，或臉上三條線的尷尬、或憤怒、或高興的各種心情表現，是故事的重點。

《櫻桃小丸子》裡的神來一筆是愛孫心切但經常表錯情，而且沉溺在自己心境寫俳句的爺爺。《櫻桃小丸子》與《烏龍派出所》相同，同樣在台灣電視頻道裡長年播出，而且配音員也扮演增添風采，拉近本地觀眾距離的中介作用。

從一九九○年電視動漫版《櫻桃小丸子》播出以來，櫻桃小丸子就成為如鄰家小女孩一般的國民偶像，二○一八年櫻桃子癌症過世，享年五十三歲。消息突然，一時之間，弔念與感謝之聲不絕於耳。日本職業足球 J 聯賽東京 FC 隊總教練長谷川健太發表弔言，他就是櫻桃子小學的同級生，也就是《櫻桃小丸子》裡有時會出現，總在踢足球的角色健太。他自小苦練足球，立志成為國家隊選手，後來果然夢想成真，退役後成為職業足球隊的教練，入江小學真是奇妙的場所。

同樣是足球，櫻桃子過世之後數日，她家鄉的球隊 J 聯賽的清水隊在比賽前，二十二歲的球員北川航也在休息室唱起《櫻桃小丸子》主題曲，這就是櫻桃小丸子的力量，受跨越世代的喜愛的鄰家小女孩。靜岡清水有櫻桃小丸子樂園，坐落於商場三樓，這裡有一九七○年代清水風貌的介紹，也就是櫻桃小丸子的生活世界，此外，也有《櫻

桃小丸子》的場景。隨著作者櫻桃子的過世，對於這樣一位國民動漫作者來說，理應有一座專門的紀念館，展示她創作的心路歷程與種種手稿，未來發展值得關注。

主要參考資料（依年代）：

秋本治，《両さんの時代——〈こち亀〉で読むエンタメ史》，東京，集英社，二〇〇一；

伊藤秀雄，《明治の探偵小説》，東京，双葉社，二〇〇二；

渡辺公三，《司法的同一性の誕生：市民社会における個体識別と登録》，東京，言叢社，二〇〇三。

第十二章

平成年代綻放的吉卜力

二〇一八年五月十五日，三鷹之森吉卜力美術館舉行了著名動漫導演高畑勳的追悼會。這位以《螢火蟲之墓》（一九八八）、《輝耀姬物語》（二〇一三）等作品聞名於世的導演，同年四月五日病故，享壽八十二歲。追悼會當天，他長期的戰友宮崎駿、鈴木敏夫、為多部吉卜力作品創作音樂的久石讓，甚至長期批判吉卜力的動漫導演押井守也都出席致意。

吉卜力，日本動漫最重要的象徵與堡壘，他們幾位的創作人生都因為吉卜力變得不同！高畑勳生前在紀錄片裡說，就是遇到宮崎駿這樣有才華的人，還有鈴木敏夫，生命因而大不同。為多部吉卜力作品配樂的久石讓，陷入創作困境時，也會揣摩宮崎駿怎麼想？鈴木敏夫又會怎麼想？

對全球吉卜力動漫迷來說，三鷹之森吉卜力美術館是唯一可參觀、可接近的吉卜力世界。所有的遊客都必須事前訂票，大部分的遊客搭乘地鐵到吉祥寺或三鷹站，下車後搭乘美術館畫有吉卜力作品角色的專車抵達美術館。二〇〇九年第一次的日本動漫踏查，這裡自然是第一站。這個吉卜力世界裡，美術館豎立著動漫裡的旗幟，彷彿說明這是吉卜力世界的領地，美術館內外也有從動漫而來的各種實物裝置。筆者最感興趣的是

坐上吉卜力專車，就要進入吉卜力的世界。

城堡上飄揚的旗幟，彷彿說明這是吉卜力的領地。

宮崎駿工作室的展示，作畫檯、咖啡杯與菸灰缸，宮崎駿獨有的工作氛圍。三鷹之森吉卜力周遭環境幽靜，就像是遺世獨立一世界。

然而，對於這個粉絲遍布全球的夢世界，筆者以為不能光談吉卜力的動漫電影文本，事實上，這已經有太多人做了。

吉卜力是將日本動漫推向世界的重要一隻手，吉卜力自身的動漫生產是怎麼形成的？對動漫工作者的權益又怎麼去面對？此外，高畑勳去世之後，吉卜力的未來再度浮上檯面，宮崎駿小平成天皇四、五歲，當天皇已在位退休，宮崎駿會引退嗎？吉卜力又將會如何應對？

宮崎駿的東映時光

滿頭白髮、白鬍子和戴著反差的黑色眼鏡與黑眉毛，是宮崎駿的招牌標誌，是怎麼樣的人生經歷，讓他走出動漫巨匠之路？討論宮崎駿及其作品的書籍確實是族繁不及備載，以訪談宮崎駿報導構成的《出發點（一九七九－一九九六）》與《折返點（一九九七－二○○八）》兩巨冊是最完整的基本資料。在宮崎駿的人生當中，矛盾是不可或缺的一部分。

一九四一年宮崎駿出生於東京一個物質不虞匱乏的中上家庭，他的伯父經營「宮崎飛機公司」，父親也任職於這家公司。非常有趣的是，手塚治虫是昭和年代的漫畫家代表，宮崎駿則是平成年代的動漫文化象徵，兩人都與較同輩動漫家幸運，都出生於富裕家庭，手塚治虫的父親喜愛攝影，家中也有放映迪士尼動漫的器材與影片，手塚治虫自小就在得天獨厚的環境下潛移默化。這一點，宮崎駿也非常相似，他還是個小學生時，父親便常帶他上電影院看電影。不過，宮崎駿對父輩卻有矛盾的情感。宮崎駿有清晰的人道主義反對戰爭的立場，但父輩們卻喜愛談論戰爭，甚至毫不遮掩地談中國戰場殺人

的事。儘管如此，宮崎駿喜歡蒐藏飛機模型乃至相關書籍，吉卜力的命名來源有二：一是撒哈拉沙漠的熱風；二是義大利的偵察機。足見宮崎駿對飛機情有獨鍾。

一九五八年十七歲時，他在電影院裡孕育了動漫之路的夢想。那是同年藪下泰司導演、東映出品的《白蛇傳》，這部作品也是日本第一部彩色動漫電影。在大銀幕前，正值青春徬徨的宮崎駿像是戀愛般地迷戀白蛇女，決心走上動漫之路，巧合的是，東映也是他未來動漫之路的重要一站。一九五九年十八歲時，宮崎駿進入學習院大學政治經濟學部就讀，這是與漫畫毫無關係的學校，宮崎駿加入跟漫畫最相近的兒童文學研究會，這時的他在動漫之路上苦行，自己繪製了大量的圖畫，偶爾投稿。一九六〇年代是反安保鬥爭火熱的年代，宮崎駿起初像個旁觀者，當他準備挽起袖子真正參與時，第一波的反安保鬥爭已落幕，他也在一九六三年進入東映公司，從二十三歲進入三十歲離開共計七年之久。

東映是日本老牌的動漫製作公司，一九五六年成立，推出許多讓人懷念的作品。東映動漫在東京練馬區設有展示館，二〇〇九年第一次的動漫之旅筆者也曾造訪，猶記在訪客簽名簿上有法文、義大利名字，足見日本動漫的影響力，展示館裡的無敵鐵金剛、

海報上的《銀河鐵道999》等，都是東映的印記。這座博物館曾經關閉整修，二〇一八年以煥然一新之姿重新開幕，這裡可以看到東映出品動漫相關作品的詳細資料與檢索。如果想要更清楚了解日本動漫史乃至動漫製作原理，東京杉並區的杉並動畫博物館是不錯的去處。

宮崎駿在東映七年最大的收穫有二，一是結識一九三五年出生、大他六歲的前輩高勳畑。高畑勳的綽號是阿朴，因為他總是最晚來上班，然後趕緊大口大口（パクパク音似帕朴帕朴）地吃麵包而有此稱。「一九六三年，阿朴二十八歲，我二十二歲，我們在那時認識。第一次跟他說話的情景我到現在都還記得。那是黃昏的巴士站，我正在等往練馬的公車。雨剛下完還有殘留的水窪，一名青年走近，我還記得那張穩重、聰明的臉，那就是我和阿朴相遇的瞬間。雖然已是五十五年前的片刻，到現在還在腦海。」高畑勳追悼會上，宮崎駿感傷地回顧了五十五年前兩人的初遇，就是從那個原點開始，兩人在動漫之路共同奮鬥五十五年，這段漫長的半世紀的時光裡，東映時期高勳畑是慧眼識英雄的前輩。

批判手塚治虫

二是初入動漫產業的宮崎駿，接受東映的基本功訓練。也在自己風格漸漸形成之際，揚棄他所厭惡的手塚治虫，這是如弒父般的情結。和許多同輩一樣，宮崎駿自小喜愛手塚治虫的作品，特別是《原子小金剛》裡的悲劇性，他的素描也深受手塚治虫影響，十八歲之後他開始為自己的畫風帶有手塚治虫的風格而苦惱，當有人說他的風格像手塚治虫時，他甚至把這些畫作都燒掉。手塚治虫與宮崎駿兩人在動漫世界的發展有個有趣的交叉點，一九六三年，手塚治虫推出電視動漫版《原子小金剛》，宮崎駿則進入東映開始他的動漫生涯。

當宮崎駿對動漫理解越多，對手塚治虫的批判也就越加強烈，他犀利的批判有兩點，一是手塚治虫奠定了日本電視動漫低價製作的規格，此後再也無法提高。二是手塚治虫對動漫的理解實在有問題。手塚治虫雖被視為如神一般的漫畫家，不過，他所處的年代已是漫畫家群雄並起、競爭激烈的環境，手塚治虫有一套維繫生存的方法——把自己稿酬壓低，爭取更多的曝光機會，最後，以他個人的高知名度出版單行本賺回來。當

然，這種做法的代價是必須花更多的時間創作滿足邀稿。待會在文章中將要登場的吉卜力軍師鈴木敏夫早年擔任漫畫雜誌編輯，與手塚治虫打過交道，當時知名漫畫家行情一張畫七到八萬日圓，但手塚治虫卻主動開出一萬圓的低價，理由就是稿酬低邀稿就會多，然後再出版單行本，把稿酬一次賺回來。從漫畫到電視動漫，手塚治虫的生存邏輯一致。手塚治虫低價製作的做法確實對日本動漫產業有所影響，一九八七年宮崎駿在《朝日新聞》的文章提到，動漫師都是二十四、五歲的年輕人，特徵是善良與貧窮，月收入不足十萬日圓，甚至連保險也沒有。十萬日圓是什麼概念？依日本厚生勞動省的資料，一九八七年上班族的平均年薪約三百八十四萬日圓，可見巨大的差異。

至於手塚治虫的動畫觀，在宮崎駿看來更是不值一提。宮崎駿認為手塚治虫的動漫只是一昧模仿迪士尼，而且連動漫的速度也都舉棋不定，一下說一秒三格，一下說一秒二十四格。總而言之，宮崎駿至多只願意承認手塚治虫是劇情長篇動漫創始者的地位，其他概不承認。

每次前往日本進行動漫踏查，筆者都會到書店逛逛有無相關資料。有一次在二手書店看到漫畫家佐藤秀峰所寫的《漫畫貧乏》（二〇一二）。一九七三年出生的他，年輕時立志成為漫畫家，而後，作品也得到一些獎項的肯定，一九九九年他最知名的作品《海猿》開始連載，這部作品日後也翻拍成電影與電視劇。但像他這樣的漫畫家都要發出貧困的哀號！很多人想當然地以為動漫是日本代表性的文化之一，著名動漫工作者收入應該很高。

其實不然！《漫畫貧乏》像是漫畫家的帳本，談及漫畫家和出版社的稿酬、印量等等如何計算？漫畫家維繫自身工作團隊工作室支出又有多少？此外，漫畫家投入創作幾乎沒有休息，而且作品在漫畫雜誌連載發表後，出版社還會有讀者喜愛排行的反饋，這些對漫畫家來說都是莫大的精神壓力。

醞釀吉卜力

宮崎駿對手塚治虫的批判，意味著他內心裡蘊藏著另種動漫的可能性。東映七年期間，宮崎駿參與了幾部作品的製作，大抵都是作畫、場面設計乃至創意構成等工作，真正升格擔任更複雜的角色，則是與高畑勳一九七一年一起離開東映之後。兩人幾經轉折，一九七三年加入瑞鷹映像（ズイヨー映像），開始兩人動漫世界的第一波高峰。對台灣五、六年級生來說，《小天使》、《龍龍與忠狗》、《萬里尋母》等一系列「世界名著」，是世代集體記憶的一部分，這幾部作品的導演便是高畑勳，宮崎駿所擔任的角色除了作畫、畫面設定等之外，也開始擔任版面設計的工作，如果用電影做比喻，就是攝影師的工作，這猶如導演的眼睛。

可以說，高畑勳是帶著年輕的宮崎駿闖蕩的前輩大哥。一九七九年，宮崎駿首次擔任劇場版長篇動漫的導演，作品是《魯邦三世 卡利歐斯特羅城》，這部作品雖未能造成轟動，不過，首次擔任導演就得到動漫界與電影相關人士的好評。

這時，宮崎駿真正開始立足動漫界。也在此時，未來對吉卜力成立至關重要的人物

鈴木敏夫出現。鈴木敏夫一九四八年出生於名古屋，慶應大學畢業之後，一九七二年進入德間書店。德間書店是德間康快（一九二一—二〇〇〇）成立的公司，他是日本媒體界的傳奇人物。德間康快的出身極為普通，父親是理髮師，母親早逝，他憑著優異的學習能力，考入名門早稻田大學商學部。在校期間，他熱衷政治，成為共產黨員，這時的日本處於戰爭後期對所有言論與異議人士嚴密管制的高峰時刻。一九四三年，他進入《讀賣新聞》工作，德間康快之所以能夠進入，得益於《讀賣新聞》自由派記者鈴木東民（一八九五—一九七九）的支持。鈴木東民二十八歲時考入《朝日新聞》記者，三十一歲時因為《日本電報通信社》招募海外留學生，他決心報考並獲通過，之後開始九年德國柏林的生活，一九三五年回到日本，並在《讀賣新聞》工作。不過，他對納粹卻有不少批判，此刻正值日本與納粹友好時刻，德國駐日大使館甚至向《讀賣新聞》社長正力松太郎表達關切。

戰前，正力松太郎力挺鈴木東民，不過，戰後，鈴木東民成為《讀賣新聞》員工要求內部民主化的要角，最終，鈴木東民被迫離開《讀賣新聞》，原本就因鈴木東民力挺而進入《讀賣新聞》的德間康快也在名單當中。而後，德間康快另闢戰場，他自認二流

文化人士，主打市井小民的庶民路線，一九五六年他開始主導經營的《ASAHI藝能週刊》就是未來龐大文化事業版圖的起點。ASAHI聽來高尚，讓人聯想到著名的朝日報系，但這份雜誌跟朝日報系完全沒有關係，雜誌前身還是以綜藝與八卦為主的雜誌，德間康快主導經營後風格不變，但銷售量卻扶搖直上。一九六七年，德間康快把雜誌與旗下的書籍出版部分合為德間書店，不要小看經營這類雜誌出身的德間康快，正因為有

一九七九年，也是小說家村上春樹第一部作品《聽風的歌》出版之際，這一年，他三十歲。一九七九年隱隱約約是日本文化的新起點，在未來，兩人分別以動漫與小說走向世界。日本小說走向國際早於動漫，一九六八年川端康成獲得諾貝爾文學獎，他的作品多是濃濃的日本風情，就連獲獎演說「我在美麗的日本」也洋溢著東方美學。與川端康成不同，村上春樹小說的背景是日本，但字裡行間卻溢出日本，城市的空洞、荒謬乃至迷宮般的人生處境，都讓人有普世的感受。宮崎駿的作品也多以日本文化為基底，但同樣能跨越日本的疆界。

他，吉卜力才有可能出現。

德間康快跟動漫界之間的關係猶如天與地一般遙遠，正是鈴木敏夫的中介，吉卜力最終能夠成立。鈴木敏夫原本任職《ASAHI藝能週刊》，一九七八年背負著新任務──三個月內創辦一本新的動漫雜誌《ANIMAGE》，對動漫生態還懵懵懂懂的他就這樣一腳踏入動漫界。鈴木敏夫個子不高，戴著眼鏡，精明幹練，說話幽默，有他在的地方不時會傳出爆笑聲。《順風而起》是鈴木敏夫訪談集的書名，訪談裡鈴木敏夫經常不著邊際，搞怪的把話題帶到別的方向。但是，鈴木敏夫是個善於審度時勢的機敏型人物，他有時順風而起，有時逆風而行，總之，無論順風逆風他總能引導時勢。

《ANIMAGE》之初，正值機甲動漫電影的高峰期，《宇宙戰艦大和號2》與《機動戰士鋼彈》勢不可擋，《ANIMAGE》確實因為專刊介紹創下空前的發行量。鈴木敏夫在編輯《ANIMAGE》時結識高畑勳與宮崎駿，也看過《魯邦三世　卡利歐斯特羅城》，他並沒有緊追機甲動漫風潮，一九八一年，《ANIMAGE》推出宮崎駿專輯，這時的宮崎駿正好滿四十歲，還只是個動漫界的新人導演。

除了專輯，鈴木敏夫也開始和宮崎駿討論漫畫連載，鈴木敏夫再度逆風而行，當時

漫畫風潮是《鄰家女孩》那樣的愛情喜劇，他卻向宮崎駿建議歷史長篇的題材。

一九八二年漫畫版《風之谷》就此誕生，連載長達十二年，但電影版《風之谷》則在一九八四年上映。電影版《風之谷》是日本動漫的轉折點，這部動漫電影的參與者、合作方式乃至電影內容，其影響力都在日後猛然爆發。第一個層面是鈴木敏夫、宮崎駿與高畑勳三人的初次合作，合作過程可以看到彼此的性格。德間書店看準未來是多媒體結合的時代，要鈴木敏夫提案，以原著來促成電影，這就是漫畫《風之谷》的來由。不過，在宮崎駿眼中《風之谷》是只能以漫畫呈現的作品，而且以拍電影為前提畫漫畫，是對漫畫的不敬。宮崎駿的性格有時反覆，《風之谷》連載之後，宮崎駿接受拍成電影的建議，但他指定要高畑勳擔任製作人，此時，兩人已有幾年沒合作了。這時，鈴木敏夫的重要性就浮現了，他善於處理複雜的人事。每個人都有個性，高畑勳的個性是重邏輯。此前他都是導演，對於擔任製片人這件事，他開始思考什麼是製片人，而且思考範疇還包括比較電影與舞台劇的製片人有何異同。鈴木敏夫與高畑勳談了一個月，高畑勳的結論是自己不適合。為此，宮崎駿找來鈴木敏夫喝個酩酊大醉，甚至哭著說「自己奉獻十五年的青春卻沒有得到任何回報」！宮崎駿醉了，機敏的鈴木敏夫可沒醉，他就拿

著這句話說服高畑勳。然而，接下來問題又來了，工作室要設在哪裡？班底又在哪裡？

他們最終找到 Topcraft 作為合作對象。

第二個層面則是工作人員當中，剛到東京發展的庵野秀明在其中擔任動漫師，才二十四歲的他已顯露才華，對電影中巨神兵形象的塑造大獲宮崎駿讚賞，果不其然，十年後他以《新世紀福音戰士》引領風騷。此外，知名的作曲家久石讓也初次為宮崎駿的作品創作，在未來的吉卜力時代裡，雙方有多次的合作。

第三個層面則是，《風之谷》雖是第二部動漫電影，但比起《魯邦三世　卡利歐斯特羅城》來說，魯邦三世是原本就存在的動漫人物，《風之谷》是徹徹底底宮崎駿的作品，其中，也暗藏超越手塚治虫之處。《風之谷》多少讓人想起手塚治虫的《森林大帝》，《森林大帝》裡主角小獅王雷歐原係部落的小王子，未料母親為人類所捕，自小在人類世界長大，長大後得到善心人士幫忙重回叢林世界後，人類文明與自身野蠻獸性的衝突，不斷在小獅王內心浮現。手塚治虫的處理方式是帶出衝突但不為衝突做出判斷與選擇。《風之谷》裡的主角娜烏西卡公主則是部落小公主，她跟小獅王一樣與自己出身的群體疏離甚至有衝突，也和小獅王一樣生存在兩個世界的夾縫中，娜烏西卡公主面對

的是人類與王蟲的對峙。不過，宮崎駿並不願意像手塚治虫那樣不處理最終價值選擇，他的選擇是娜烏西卡公主死後復活，這代表娜烏西卡公主立場的勝利，她的立場就是萬物有靈論，人與王蟲的生命意義同樣重要！

第四個層面則是，《風之谷》完成了，但 Topcraft 卻倒了。這讓鈴木敏夫意識到如果要持續合作，就必須有穩定的工作空間。一九八五年，鈴木敏夫尋求德間書店的資助成立吉卜力，起初的負責人是原徹，第一代吉卜力工作室則位在東京吉祥寺附近的大樓裡。有了固定的工作空間之後，宮崎駿與高畑勳兩人分別交出《天空之城》（一九八六）與《龍貓》（一九八八）以及《螢火蟲之墓》（一九八八）。這個時期的吉卜力其實還在蜿蜒之路上慢慢前進，甚至能維持多久都還在未定之天。至於吉卜力這個時期的作品，在今日雖被視為經典，但在那個時空下，雖有電影界業內好評，對社會影響力卻不大。《風之谷》、《天空之城》、《龍貓》乃至《螢火蟲之墓》的觀影人次都不到一百萬人次，以《風之谷》來說，觀影人次將近九十二萬，但同一年的《哆啦A夢》電影就有三百三十萬人次觀看，差距非常明顯。

與平成日本對話的吉卜力

一直到宮崎駿的《魔女宅急便》（一九八九），吉卜力才有起色，這部作品觀影人次達兩百六十五萬，這是吉卜力首次突破兩百萬人次。緊接著，高畑勳導演、宮崎駿擔任製作的《兒時點點滴滴》（一九九一）也有兩百一十六萬人次。宮崎駿的《紅豬》（一九九二）則向上再突破達三百零五萬人次。除了票房的突破之外，很重要的是吉卜力改寫日本動漫界勞動條件的新頁。宮崎駿對手塚治虫的批判之一，是手塚治虫壓低了日本動漫製作的成本，在壓低製作成本的情況下，動漫師等工作人員的勞動狀態很不穩定，基本上有新的作品要開工，才有新契約，工資也不高。就從《魔女宅急便》之後，吉卜力開始錄用正式員工，用意在於用穩定的勞動條件長期經營培養新人。經過多年經營，吉卜力已有將近四百名員工，二〇〇八年甚至成立供社內員工子女就讀的幼稚園。

《魔女宅急便》上映這一年，日本已從昭和進入平成。進入平成時代之後，泡沫經濟問題開始浮現，「平成不況」就精確地表述了時代景況，吉卜力在這個階段也有不少變化。一九九一年宮崎駿對第二代吉卜力工作室建設案有意見，原徹退出，鈴木敏夫正

吉卜力美術館的種種設計，
風格一如動漫。

式上任。至此，鈴木敏夫、宮崎駿與高畑勳鐵三角正式成形，隔年，吉卜力也遷移到大家所熟知的小金井。

德間書店在一九八〇年代除了多媒體經營外，觸角還延伸到中國電影。一九八八年根據知名作家井上靖《敦煌》改編的同名電影，是德間書店與中國合作，一九九二年張藝謀的《菊豆》也是德間書店出資，足見德間書店擴展事業版圖的雄心。然而，當泡沫經濟一發作，原本廣伸觸角的德間書店也得收斂。

一九九七年吉卜力改為德間書店所屬公司，為此，宮崎駿退社。吉卜力或因此經營反而不利，一九九八年改為事業本部，吉卜力重獲自主性，宮崎回任。不僅如此，熱情的他甚至開辦報名相當踴躍的「動漫導演講座」。二〇〇〇年德間康快驟逝，傳奇的一生畫上句點，不過，他晚年最後傑作——三鷹之森吉卜力美術館卻在隔年正式亮相。

談到三鷹之森吉卜力美術館，我們總想到宮崎駿的動漫夢，但夢想的實踐卻離不開德間康快的投資。他願意出錢但卻卡在政府限制，為此，他捐給三鷹市數十億的建設經費，這座美術館才大勢底定，坐落緊鄰小金井市的三鷹市。宮崎駿曾說，他認識的企業家很少，原以為都是像德間康快這樣的，後來才知他是稀有人種。

從青年時期的共產黨員到媒體集團大老闆，德間康快的一生確實傳奇，他也是性情中人，他的動漫夢有三件事值得補記。一是早在吉卜力之前，他有大映電影公司，他獨具慧眼，注意到宮崎駿，在宮崎駿動漫事業才剛起步之際，就要大映高層與宮崎駿見面。二是他曾一時興起，要自己出資拍攝的電影《俄羅斯國醉夢譚》，與吉卜力的《紅豬》同期上映一決高下，此舉嚇得鈴木敏夫瞠目結舌，最後《俄羅斯國醉夢譚》提前上映。三是《魔法公主》大賣後，他仍狂言「鈔票不過是沒用的紙」！

雖說是狂言，但對九〇年代末期的日本人來說，「鈔票不過是沒用的紙」確實是值得討論的社會價值問題。隨著平成不況而來的，一是一九九五年一月的阪神大地震，死亡人數多達六千多人；二是同年三月麻原彰晃奧姆真理教所發動的東京地鐵沙林毒氣事件，死亡人數十三人。東京與京阪神，關東與關西的中心，一個天災，一個人性之惑。村上春樹在《地下鐵事件》裡提到，奧姆真理教之所以發生，在於戰後以來日本的經濟發展只是一場沒有指標的惡夢，也就是只重視經濟成長數字，沒有終極價值的發展，正是價值欠缺讓奧姆真理教順勢崛起，這是他訪談了很多奧姆真理教成員與受害者最精確的心得。

《魔法公主》（一九九九）與《神隱少女》（二〇〇一）是吉卜力的新里程碑，《魔法公主》創下一千四百二十萬人次觀看，是吉卜力作品新紀錄，兩年之後，《神隱少女》更是創下兩千三百五十萬人次的觀看紀錄，這也是日本票房歷史第一的新紀錄，截至二〇一八年這個紀錄仍有效。不僅創下票房紀錄，更得到柏林影展金熊獎與奧斯卡最佳長篇動漫的獎項。

更深一層來說，這兩部作品也是吉卜力與日本社會對話，並獲得肯定的重要之作。

《魔法公主》裡，日本室町時代的蝦夷族少年阿席達卡為捍衛家園，卻為邪魔神所傷，因此，他離開村落，前往西方找尋解除詛咒之計。沿途的達達拉城裡，他看到統治者黑帽大人濫砍森林，引發森林諸神的憤怒。魔法公主是人類少女小桑，自小為犬神所養，憎恨黑帽大人，準備取其性命。黑帽大人結合朝廷之力，企圖消滅神祇，森林諸神也準備殊死一戰，電影重點便在於阿席達卡如何設法化解衝突。這部作品充分展現宮崎駿的世界觀——萬物有靈論，也就是萬物與人同樣有生命，值得注意的是，宮崎駿並未把問題簡單化，阿席達卡到達達拉城，雖因黑帽大人濫砍森林感到憤怒，但他卻也注意到窮人與痲瘋病患在這裡能夠生存。作品與觀眾之間的對話，宣傳扮演了相當重要的中介角

色，鈴木敏夫幾經考慮後，打出的宣傳主軸便是「活下去」！影像之外，日本甫經天災與人惑的創傷，影像本身則是生命哲學的思考題，堅強地活下去是唯一要務！

《神隱少女》與《魔法公主》相同，以日本歷史與文化為背景帶出如何生存的哲學命題。神隱，是日本文化中因神怪帶走而行蹤不明的傳說。電影裡十歲少女荻野千尋與父母準備搬新家，但父親開錯路，卻到了另一個世界，她的父母在無人餐館裡看到滿桌的食物隨意動用。未料，這引起神祇的憤怒，將千尋的父母變成豬。千尋則是一個人到處隨意走動，渾然不知狀況，直到看到變成豬的父母，此時，神祇白龍願意協助千尋度過難關，但她必須以千的名字在澡堂工作，在這裡她歷經成長，終於離開異世界。千與千尋，同樣一個荻野千尋，在原來人類世界裡，她是十歲父母寵愛的小女孩，但在異世界裡的千，父母變成豬，千則在生活歷練下性格漸趨成熟。在宮崎駿的構想裡，這樣的角色設定，在於希望泡沫經濟時代裡父母不要再插手兒女成長，他們終會獨立長大。

吉卜力的未來

歷經兩部高人氣作品，宮崎駿也已六十歲，巔峰時刻之後，宮崎駿的作品速度放緩，之後的《霍爾的移動城堡》（二〇〇四）獲得威尼斯影展 Osella 金獎，四年之後也有《崖上的波妞》（二〇〇八）；再五年之後才有《風起》（二〇一三）。當宮崎駿的作品已無庸置疑之後，人們的關注焦點漸漸放在宮崎駿還會在動漫之路上繼續前行嗎？從宮崎駿一九八六年的《天空之城》開始，他經常在電影完成以「體力不行」、「對動畫不再感興趣」等理由表示將要引退，甚至有時特別強調「這次真的要退了」！按日本電視節目的統計，連《風起》算在內，宮崎駿已有引退七次的「前科」。不過，《風起》卻似乎有所不同，這時他已七十二歲，而且《風起》按原定的規劃，原定將與高畑勳的《輝耀姬物語》同期上映，這是吉卜力的異例，不過，最終《輝耀姬物語》還是推遲上映。

鈴木敏夫負責《風起》的製片，《輝耀姬物語》則由年輕的西村義明擔任，但所有的籌劃聯繫，是鈴木敏夫帶著西村義明一起做，甚至連對外記者會也是一起舉行。記者會裡的兩個回應，讓人感覺到宮崎駿與高畑勳這對長年活躍動漫的導演確實將要漸次引退。

當記者問「聽說這是高畑勳導演的最後作品」時，西村義明爽快地回答：「是，確實再也不會有下一部了！」

當記者問：「宮崎駿與高畑勳的關係是什麼？」鈴木敏夫回答：「兩人是動漫之路上的競爭對手，互相競爭，提升動漫作品水準。」

當高畑勳將要引退，宮崎駿是否會跟進？宮崎駿在電影裡會毫不保留地帶出他自己的想法，對自然的看法、對時代的看法等等，在《風起》裡談的是少年的飛機夢想，這是宮崎駿自小以來的飛機夢想，他的父輩經營飛機公司，但人道主義的宮崎駿卻因父

美術館附近極為靜謐，彷彿獨立一世界。

輩們自豪地談論中國戰場殺人之事極為痛恨，不過他對飛機卻情有獨鍾，他喜歡蒐集飛機模型，甚至吉卜力的命名也來自飛機，可以說，宮崎駿對飛機有著複雜情感，當電影處理他自小以來的矛盾時，似乎也略顯動漫之路收尾的跡象，再加上《風起》上映之後的引退聲明，一切看似就這麼發展下去。

二○一六年ＮＨＫ紀錄片《宮崎駿：永無止境的人》記錄了二○一五年以來宮崎駿的每日生活。起初，他的工作室確實清空，一副真正要引退的模樣，然而，第七度引退終究跳票。閒不下來的宮崎駿開始用ＣＧ畫圖，鈴木敏夫也找來ＣＧ團隊協助他創作，宮崎駿在實驗之作《毛毛蟲波羅》（毛虫のボロ）畫出興趣，但紀錄片拍攝時他已七十五歲，要不要繼續長篇創作有他的考量──長篇創作是龐大的團隊合作，宮崎駿有心臟病，如果中途發病，休養將會耽誤大局。宮崎駿也許還有其他考量，雖然他嘴上說吉卜力只不過是他隨口想出的名字，何時關門都無所謂。但畢竟已經三十年的工作室，而且還有幾百名的員工，這不是說關就關的。

吉卜力運作三十年，基本上就是宮崎駿、鈴木敏夫與高畑勳三人為運作核心。吉卜力成立之初，一九八七年當時二十七歲的近藤喜文加入，宮崎駿對他極為讚賞也大力栽

培，可惜一九九八年近藤喜文英年早逝，年方四十八歲。宮崎駿的兒子宮崎吾郎，讀的是景觀設計，因為參與三鷹之森吉卜力的設計，加入吉卜力的行列，他也是三鷹之森吉卜力美術館第一任館長。父子之間的情結微妙，就像宮崎駿跟父輩的關係一樣。宮崎駿因為動漫事業，時間都在工作室，宮崎吾郎與父親相處時間有限，但他又喜愛父親的動漫世界，而後，他決心跨到動漫導演這一行。二〇〇六年的首部作品《地海戰記》評價不高，五年之後的《來自紅花坂》雖有進步，但總體來說缺乏成為吉卜力當家導演的資質。宮崎駿與宮崎吾郎在事業上的關係，多少像日本職棒歷史上長島茂雄與長島一茂的關係。不少人將目光放在庵野秀明身上，一九八四年剛到東京發展的他參與《風之谷》的製作，也深獲宮崎駿讚賞。《風起》找不到合適的配音之際，宮崎駿想到庵野秀明，正是他帶出了主角的情感。二〇一三年傳出庵野秀明將籌拍《風之谷》續集的消息，當時沸沸揚揚，但始終未有下文。庵野秀明與吉卜力是否合作值得再觀察。

總之，吉卜力還是需要宮崎駿。他有種用動漫回應時代的使命感，「這個時代裡應該有大家渴望的事吧？」紀錄片裡宮崎駿對記者這麼說，大約是他心裡有個譜才突然說出這句話。果不其然，他最終還是交給鈴木敏夫一份企劃書，希望在二〇二〇年東京奧

運之前上映。企劃內容我們無從得知，但宮崎駿的《毛毛蟲波羅》裡，主題是剛出生的毛毛蟲的故事，蘊含新生的意象。一九六四年日本第一次舉行奧運會時，宮崎駿十九歲，二〇二〇年再次舉行奧運會時，他將八十歲，支持他的也許就是自己的青春與日本的新生。不僅如此，吉卜力世界也會新生，二〇二二年，愛知縣與吉卜力合作的「吉卜力公園」也將問世，這座占地兩百公頃的園區，將打造吉卜力動漫中的實景。

別樣視角下的吉卜力

無論如何，吉卜力已經夠豐富了，吉卜力的運作值得參照，對吉卜力的批判也值得參照。在吉卜力裡，筆者最感興趣的角色其實是鈴木敏夫。某部紀錄片裡的片段筆者印象深刻，吉卜力不同部門的人都要找宮崎駿，有的接到媒體希望採訪的邀請、有的事情需要他授權……所有這一切，通通得先過鈴木敏夫這一關。他獨自前去跟專心作畫的宮崎駿解釋溝通，所有人就靜觀他們之間的溝通。

當我們聚焦大師的動漫世界時，忽略誰來控制整個團隊的預算、經費、進度，乃至

管控行銷訴求的幕後之手。鈴木敏夫是個典範，他是行銷高手，在他看來行銷就是打動人心的大眾動員，《魔法公主》的文案「活下去」就是個經典。他是個掌控所有細節、確保進度的執行者，《風起》與《輝耀姬物語》原定同期上映，鈴木敏夫與後輩西村義明分別擔任兩部電影的製片人，鈴木敏夫帶著西村義明四處奔走，實則有提攜後進之意。在西村義明看來，鈴木敏夫是個一手掌握所有訊息的精明執行者，就連開會有多少人、誰來開、會中吃飯還是會後吃飯、吃什麼……這些都會牢牢把握。

吉卜力雖擁有千萬粉絲，不過，對吉卜力的批評之聲也時有所聞，同為國際級動漫導演的押井守是代表。早年鈴木敏夫對押井守很感興趣，盛情邀約他加入吉卜力，不過，押井守與宮崎駿兩人卻不對盤。押井守小宮崎駿十歲，他們的性格差異，從六〇年代學生運動風潮裡的態度可見一斑，大學生宮崎駿雖感受到風潮，但想加入時卻已結束，相反地，高校生押井守不但參與其中，還引來警察上門調查。

押井守對吉卜力有辛辣的批評，例如吉卜力原是原徹、宮崎駿與高畑勳的組合，而後原徹離開鈴木敏夫進入，押井守形容這是革命，革命之後的吉卜力三人就像ＫＧＢ一

樣，開始內部的高壓統治。對於宮崎駿，押井守依舊辛辣，在他看來，宮崎駿是個內心矛盾的人，雖然反戰且作品中崇尚自然，但實際生活卻喜愛蒐藏戰鬥機模型，對機械文明有憧憬。與動漫內容相關的，則是押井守認為宮崎駿畫工一流，但導演功力卻是二流，他的長篇作品破綻不少，最好的作品應是二○○二年十三分鐘的短片《梅與小貓巴士》。押井守自認導演功力高於宮崎駿，關鍵在於自己對於故事進展的演繹能力，為了深化自己的能力，他還透過寫小說來鍛鍊。

一九九五年，押井守以《攻殼機動隊》奠定國際級導演地位，和宮崎駿相同，他們的代表作品接續在平成年代綻放，他對宮崎駿的批判，有的是瑜亮情結，有的則是兩位傑出導演不同性格與世界觀的視界差異，這些都是平成年代的光芒，筆者完稿的此刻，卻已是平成最後一年。

本書從江戶末期開始以平成年代的結束為終，此刻深覺江戶遙遠，但平成卻也不近，平成的最後一年先是高畑勳過世，接著是年輕的櫻桃子，原來對他們的作品有著深刻的觀看記憶，然而，現今卻變成對他們永懷的紀念。從觀看記憶到對個人的紀念，腦海浮現的是高畑勳《兒時的點點滴滴》片尾的歌曲〈愛是花，你是種子〉（愛は花．君

はその種子），是以為紀念。

主要參考資料（依年代）：

宮崎駿著，章澤儀、黃穎凡譯，《出發點（一九七九─一九九六）》，台北，東販出版，二〇〇六年；

宮崎駿著，黃穎凡譯，《折返點（一九九七─二〇〇八）》，台北，東販出版，二〇一〇年；

鈴木敏夫著，鍾嘉惠譯，《順風而起》，台北，東販出版，二〇一四年；

山川賢一等著，曹逸冰譯，《宮崎駿和他的世界》，北京，中信出版集團，二〇一六年；

佐高信，《メディアの怪人德間康快》，東京，講談社，二〇一六年；

押井守，《誰でも語らなかったジブリを語ろう》，東京，德間書店，二〇一七年。

後記

本書中談到的紀念館、美術館等相關場所有三十多處，從江戶東京博物館開始，以三鷹之森吉卜力美術館而終。將近十年的壯遊裡，起初一兩年覺得已經足夠，相關的造訪與資料蒐集應該有能力開課了，二〇一一年在南開大學研究生的選修課裡就以日本動漫史為主題。上課第一天，正是二〇一一年三月十一日下午！開課才知自己的不足，於是又繼續探索，這中間有時走了歧路，走到跟動漫史關聯不大的博物館，其實也別有況味。

不只是日本動漫史

在時間軸裡，大家焦躁地向前行，追求流行、講求效率，筆者則朝時間軸的另一個

方向，我輩經歷過電話、BB Call、各代手機到現今的智慧型手機的變化，人與人的聯繫方式從傳統電話、呼叫、電子郵件、FB到LINE，人與人的關係越來越緊密快速，走著走著，我深刻體會中年大叔無須強逼自己論及動漫就必須緊隨潮流，說宅裝萌彷彿自己還青春。歷史是一條合適的祕境。中年大叔有一定人生閱歷，走過時代的風吹雨打，也見過多樣人性，以這樣的心境去看日本動漫的歷史別有心得。

那麼筆者在日本動漫歷史的祕境裡看到什麼？連結歷史、與社會對話是日本動漫前進的無形力量。浮世繪師們是在浮世繪走下坡的情況下為報社畫新聞錦繪，也許他們心裡帶著一點不甘心，不過，他們所畫的都是茶餘飯後大家聊天關心的主題。無論畫家們立場為何，或嘲諷日本一昧學習西方，或歌頌時代變革，畫家們與庶民的呼吸同步，也讓新聞錦繪能在報紙的一角屹立不搖。慢慢地，漫畫也不只是插畫而是搭配短文的獨立敘事，筆者非常喜歡岡本一平的《人的一生》，這部作品開創了漫畫的新時代，《人的一生》不但是大正時代的社會萬花筒，單行本的發行更說明漫畫的獨立地位。

之後的發展，已經開始是表現形式的問題，手塚治蟲一心想超越前輩靜態的畫面，

於是在表現形式注入電影的動感。而後，宮崎駿也再超越手塚治蟲，形成一代代的對話與超越。此外，筆者也非常喜歡辰巳嘉裕的作品，他的人間語洞見人性的陰暗也批判了社會，漫畫已遠遠不再只是兒童讀物。人們面對歷史與社會的的姿態是很多樣的，水木茂晚年潛心將日本妖怪相關名著畫為漫畫，便是偉大的歷史累積工作。

當漫畫家們創造出歷史之後，接下來就是如何再現歷史的問題。日本是個到處都有歷史的國度，各地方都試圖建立自己的特色，曾在京都漫步之際，不經意看到坂本龍馬昔日住過的地方的紀念碑，雖然只是路邊小小一塊石碑，但日本人對歷史的重視讓人印象深刻。當然，筆者也曾想過，京都是日本古都，歷史資源自然豐富，這不足為奇，但是筆者按圖索驥到從沒聽過的青梅，一下電車，就被天橋上手繪電影海報看板所震驚，更驚異的是青梅在戰後因紡織業一度興盛，也因而帶動手繪電影廣告看板，然而，產業轉型之後，青梅逐漸成為昨日黃花。形塑地方特色吸引觀光成為要務，那裡人口不多，大多數的住家也多在家門口掛上手繪電影海報看板。為了營造昔日昭和時光，赤塚不二夫雖然不是青梅出身，但因曾從事手繪電影看板的工作，青梅也成功在此成立他的紀念美術館。青梅故事很動人，小地方的發展要有眾人之力，也要連結與地方相關的人事

物。

從古都京都到小地方青梅，可以看見歷史與地方特色就是日本文化的 DNA。

台灣不是一無所有！

看看日本，總會想想台灣。

幾年前，筆者看過一則嘲諷的對照漫畫，台灣人一到日本觀光，就會稱讚日本多麼會保存古蹟！但一回到台灣，看到古蹟馬上因為經濟利益大喊應該拆除！不拆怎麼會有發展？這是台灣人的文化精神分裂症，「發大財」這種庸俗口號能大行其道也就不讓人意外了。發大財，是窮光蛋的致富夢，發大財，也是一種恐慌動員，政客像直銷高手侃侃而談畫大餅，入戲的聽眾開始覺得自己實在很窮得趕緊去拉下線改變自己的生活。

但，我們真的很窮嗎？文化上，台灣看起來確實是個淺碟的島嶼，「發大財」能大行其道，足見「鬼島」不是叫假的。儘管如此，還是有人像農夫一樣彎腰深耕無畏風雨，台灣漫畫土壤微弱，不過這幾年出現了部分有趣的作品，例如《一六六一國姓來襲》（二

〇一七）、《消逝的後街光影》（二〇一九）等。在日本動漫博物館裡，筆者體悟到一個道理，漫畫其實只是一種表現方式，當這樣的表現方式順著社會與歷史的肌理時，就會讓讀者有共鳴，台灣的漫畫作者正走在一條對的路上。

不過，日本動漫的經驗還有一樣值得注意，那就是漫畫很早就進入日本文化評論者的視野，就像確立日本文藝評論這個領域的小林秀雄，或許因為田河水泡是妹婿之故所以關心漫畫，在此之後的鶴見俊輔，更是寫了不少漫畫評論作品，戰後世代的四方田犬彥也同樣有漫畫專論。當這樣的評論傳統確立之後，後繼的動漫評論者猶如過江之鯽。漫畫評論的出現，意味著漫畫如同另一種藝術，不僅僅是娛樂有趣的東西。

簡言之，筆者始終認為日本漫畫的成型與成功是團體戰，不是網路上所流傳某幾個漫畫家或動漫導演神乎其技的天才，或者說，天才固然存在，但他們的成功一方面來自於個人與前世代作者的對話、與自己所處時代的社會的對話，更重要的是，評論者的詮釋批評與觀眾的回響，共同形成日本動漫文化。還有，當歷史成形之後，如何整理、再現歷史，日本動漫相關博物館就是奇妙的時光機器，讓漫畫家的歷史、日本的歷史栩栩如生地再現，所謂的歷史，不是教條、不是學校考題，而是活生生的庶民史！談到歷

史、文化，我們總想到文化創意產業，內心想的就是賺錢。在日本動漫博物館之旅裡，筆者看到歷史看到人性，看到文化最終不是屬於某個階層的產物，而是大家協力參與分享的總體力量，經濟自然也在其中，但不是唯一因素。那樣，才是真正的富裕！

國家圖書館出版品預行編目（CIP）資料

從北齋到吉卜力：走進博物館看見日本動漫歷
史！／李政亮著.--初版.--臺北市：蔚藍文化，
2019.06
　　面；　公分
　　ISBN 978-986-97731-1-9（平裝）

1.動漫　2.文化研究　3.日本

956.6　　　　　　　　　　　　108005881

從北齋到吉卜力：
走進博物館看見日本動漫歷史！

作者／李政亮

社長／林宜澐

總編輯／廖志墭

責任編輯／莊琬華

編輯協力／林韋聿

封面設計／陳璿安CHEN,HSUAN-AN

內文排版／藍天圖物宣字社

出版／蔚藍文化出版股份有限公司
　　　　地址：110台北市信義區基隆路一段176號5樓之1
　　　　電話：02-2243-1897
　　　　臉書：https://www.facebook.com/AZUREPUBLISH/
　　　　讀者服務信箱：azurebks@gmail.com

總經銷／大和書報圖書股份有限公司
地址：24890新北市新莊市五工五路2號
電話：02-8990-2588

法律顧問／眾律國際法律事務所　　著作權律師／范國華律師
電話：02-2759-5585　　　　　　　網站：www.zoomlaw.net

印刷／世和印製企業有限公司
定價／台幣380元
ISBN／978-986-97731-1-9
初版一刷／2019年6月
初版二刷／2021年2月

版權所有 翻印必究
本書若有缺頁、破損、裝訂錯誤，請寄回更換。

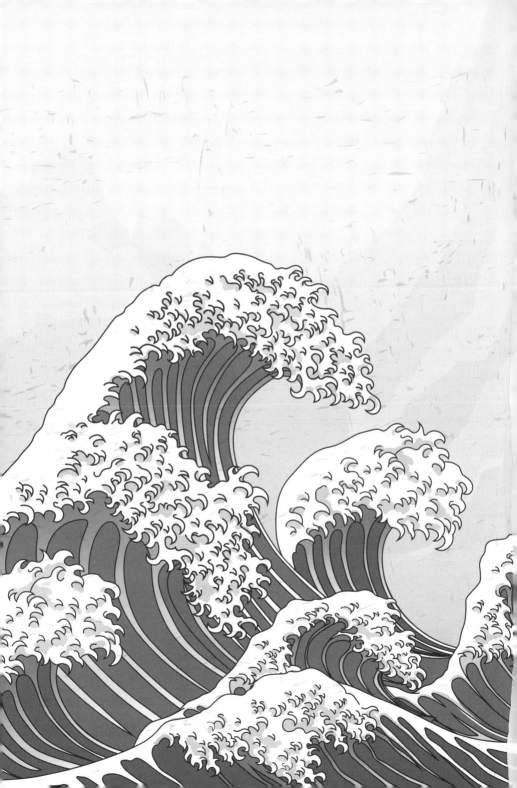

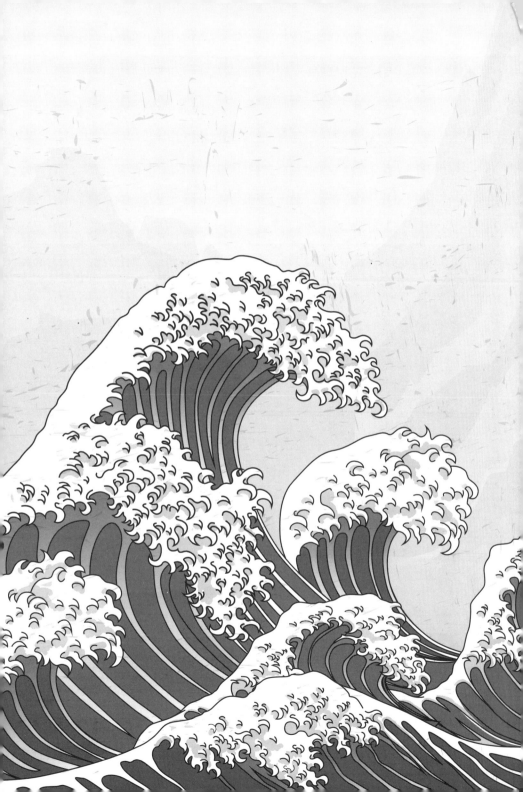